Toute ressemblance serait fortuite

Du même auteur,
sur la vie et l'œuvre de Vincent

L'affaire Gachet, « l'audace des bandits »
Editions du Layeur, Paris, 1999 / CreateSpace, 2015

Vincent avant Van Gogh, l'affaire Marijnissen
Les Impressions Nouvelles, Bruxelles, 2003
Van Gogh : Original oder Fälschung ?- Der Streit um die Sammlung Marijnissen
Rogner und Bernhard Verlag, Hamburg, 2004

La folie Gachet – Des Van Gogh d'outre-tombe
Les Impressions Nouvelles, Paris, 2009

Quatre faux Van Gogh d'Arles parlent
CreateSpace, France, 2014

Et Vincent s'est tu
CreateSpace, France, 2014

La fabuleuse histoire du Jardin à Auvers
CreateSpace, France, 2014

Un Van Gogh aux orties
CreateSpace, France, 2014

Vincent et les mystagogues
CreateSpace, France, 2015

En collaboration avec Hanspeter Born,
– *Die verschwundene Katze, Echtzeit Verlag*, Bâle, 2009

– *Schuffenecker's Sunflowers & Other Forged Van Goghs*
Amazon, Kindle Direct Publishing, 2014

Table des matières

Samedi 19 DECEMBRE 1896	1
Dimanche 20 DECEMBRE 1896	15
Dimanche 10 JANVIER 1897	25
Dimanche 1 JANVIER 1898	37
Samedi 24 MARS 1900	47
Vendredi 15 JUIN 1900	55
Samedi 16 JUIN 1900	65
Dimanche 25 NOVEMBRE 1900	73
Vendredi 28 DECEMBRE 1900	79
Vendredi 15 MARS 1901	85
Vendredi 5 AVRIL 1901	93
Lundi 10 JUIN 1901	99
Jeudi 31 OCTOBRE 1901	107
Vendredi 21 MARS 1902	115
Jeudi 4 AOUT 1904	123
Samedi 9 NOVEMBRE 1909	129
Mercredi 13 NOVEMBRE 1909	139
Mardi 8 NOVEMBRE 1910	145
Samedi 5 MAI 1934	151
Mardi 31 JUILLET 1934	159
Vendredi 4 SEPTEMBRE 2015	171

Toute ressemblance serait fortuite

Benoit Landais

Copyright © 2015, by Benoit Landais

Tous droits réservés pour tous pays.

All rights reserved. No part of this publication may be reproduced or transmitted in any form or by any means, electronic or mechanical, including photocopy, recording, or any information storage and retrieval system, without permission in writing from the author.

*Jusqu'à présent le passé avait
toujours reculé dans l'oubli
et mon imagination
n'embrassait que l'avenir.*

Julien Leclercq, *Daniel*,
17 octobre 1891

Samedi
19
DECEMBRE
1896

Novembre avait été un mauvais mois. Décembre avait tout aussi mal débuté. Dix jours de frimas ininterrompus. Pour le peintre à tout faire hésitant à allumer le poêle de son atelier, la froide humidité de la pièce était synonyme d'inaction. Il combattait la mauvaise saison en pantoufles, sanglé dans une veste de serge bleue, mais le cœur n'y était pas. Et puis quoi peindre ?

Depuis toujours la question s'était posée à lui avec acuité. Enthousiaste pour l'achat de la toile et des couleurs ou pour préparer son matériel, enthousiaste encore dès que le tableau était en chantier, Claude Emile hésitait avant de se décider pour un sujet. Il craignait d'en manquer d'autres. Une ardeur en dents de scie, c'était tout lui. En classe de dessin, devant ses élèves au lycée de Vanves, il était Monsieur le professeur, chahuté parfois mais tout de même respecté, un rôle moins douloureux. Encore que… à fleur de peau tout de même, comme la fois où Robert Rey avait eu un mot de travers : « Le père Schuff leva les yeux vers moi. Mais cette fois son visage m'épouvanta. Il était pâle. Entre ses dents serrées par la colère et le dégoût, ces mots passèrent avec peine : « Petit imbécile, sale petit bourgeois, vous croyez que c'est un bonheur, quand on a espéré être un Cézanne, un Van Gogh, ou un Gauguin, d'en être réduit à corriger ces ordures ! »

Schuff passait cependant presque pour un original, ressassait ses anecdotes, cultivait un personnage bon enfant, mais seul face à la toile blanche ! Il peignait pour être vu, pour surclasser des rivaux et être l'égal des grands, désespérante gageure.

Chaque sujet envisagé lui semblait présenter ses inconvénients. Marine, paysage ou portrait, sa maîtrise technique lui permettait de tout aborder, mais, au vrai, aucun de ses essais ne l'avait tout à fait comblé. Il aurait voulu tenir le chef-d'œuvre, celui qui fait que l'on compte, avec son style propre remarquable. Ambitieux ? On n'a rien sans rien et personne ne vous attend. La réussite ne frappe pas à la porte sans avoir été provoquée. Et jusqu'alors les efforts s'étaient révélés vains, espoirs déçus et mécomptes, malgré l'envie.

Il appartenait au noyau des novateurs, ceux que l'on honorerait demain, même si son nom était trop souvent prononcé en dernier, lorsqu'il était signalé. Difficile à écrire, souvent estropié, Schuffenecker, trop long, alsacien, comme étranger. Sur l'acte de naissance, la mairie de Frêne-Saint-Mamès avait écorché le patronyme : « Schuffneker », malgré la présence de l'instituteur signant comme témoin. La méprise avait été opportunément rectifiée sur son acte de mariage, foi de sa mère, des témoins et du contractant sous serment : « c'est par erreur que dans l'acte de naissance de celui-ci, son père a été nommé Schuffneker et qu'il y a identité de personnes » ; fâcheux pluriel, pour l'officier d'état-civil Schuffeneker était double ? Le patronyme de Léon Paul Amédée, son frère cadet et sosie, né six mois après la mort de Nicolas, leur père, ne fut pas moins maltraité : « Schusfenéker » sur l'acte de naissance, « Schusfenker » lors de l'enregistrement de ses deux premiers mariages. Un siècle plus tôt, un ancêtre était « Nicolas Schuoffnekher ».

A l'évidence, l'orthographe était à l'époque moins ergoteuse. A la naissance, d'Anne Monnet, leur mère, à Charentenay en Haute-Saône, le 30 juin 1824, Lazare Duranton, maire qui avait

dû fêter l'événement avec ses heureux administrés consigne sur le registre « à cinq heures du soir », que le père, Jean Baptiste Monnet est « vigneront » et temine par : « … et ont les témoins signé avec nous le présent acte de naissance après qu'il l'eur en à été faite lecture les ans jour et mois ci déssus sof le père qui nous à déclaré être ilitéré ».

« Schuff » pour les proches, « Chouffe » au besoin, depuis toujours. Et le temps pressait. Dix années de peinture sont requises pour « faire » un peintre. Après bien plus du double, celui qui s'était vécu espoir de Paris ne pouvait se prévaloir que d'un trop chétif bilan. Son plus brillant galon était d'être parvenu, en 1886, à se faufiler pour être l'un des dix-sept exposants de la huitième, et dernière, exposition de Peintres impressionnistes.

Les choses auraient pu, auraient dû basculer en 1889 lors du centenaire de la Révolution. Sept ans déjà ! Il se souvenait de l'exposition chez Volpini comme si elle avait eu lieu la veille. C'est lui qui avait trouvé la salle du *Café des Arts*. Joli coup, en pleine Exposition Universelle. Chef de file, Paul Gauguin lui avait écrit de Pont-Aven : « ce n'est pas une exposition pour les autres. En conséquence arrangeons-nous pour un petit groupe de copains et à ce point de vue, je désire y être représenté le plus possible. » Schuffenecker, au centre de l'affiche, Gauguin à gauche, le jeune Emile Bernard à droite et quelques seconds rôles au-dessous. Laisser tous les autres peintres sur place, tel était l'objectif revendiqué. Que l'on ne s'intéresse qu'à nous !

Le marchand Theo van Gogh avait renoncé à prêter des œuvres de son frère : « J'avais d'abord dit que tu y exposerais aussi, mais on y donnait un tel air de casseurs d'assiettes qu'il devenait vraiment mauvais d'en être. Cependant Schuff. prétend que cette manifestation enfoncera tous les autres peintres et si on l'avait laissé faire je crois qu'il se serait promené à travers Paris avec les drapeaux de toutes les couleurs pour montrer qu'il était

le grand vainqueur. » N'importe, la critique avait été élogieuse récompensant l'audace.

Le panégyrique de Richard Ranft dans les *Hommes d'aujourd'hui* avait suivi en 1891. Il pouvait en réciter des strophes entières : « cuirassé de sa foi, envers et contre tous, il lutta pour la vie, pour la gloire, nerveux, affamé de terrassantes sensations se confinant dans son rêve en dehors des coteries, des salons, des cercles et de la déesse Réclame, patronne des nullités oubliant derrière lui les toiles achevées pour recommencer mieux, saisir les secrets précieux de la lumière, et forcer enfin la vie, traduite par son tempérament cérébral, à frissonner dans des œuvres... Cette compréhension de la nature, cette recherche harmonieuse et savante de ses lignes, de les simplifier d'un contour primitif, cette lumière domptée, feront sans doute s'ouvrir les paupières les plus rebelles, impressionneront ceux qui pensent. »

Le conte Antoine de la Rochefoucauld, à qui il dispensait des cours de dessin et de peinture, avait lui aussi versé dans le dithyrambe en 1893. Son hommage nommait Fra Angelico, Delacroix, puis : « et c'était à Emile Schuffenecker que la Providence réservait la grâce de sublimer l'art vraiment vivant de notre dernière partie de siècle : l'art Impressionniste. Vrai miracle ! » Le genre d'honneurs qui font de vous une personne nouvelle.

Depuis ? Pas grand chose. La critique est oublieuse, elle a toujours mieux à faire. Dernière mode, dernière coqueluche, dernière tempête dans le verre d'eau, mais si rarement des articles sur l'indispensable opiniâtreté qui conduira à la reconnaissance des pairs, aux hommages du petit cercle, aux faveurs du public. Ephémères blandices du bon plaisir, flagorneries entre amis.

Sept mille artistes peintres à Paris peut-être qui tous commençaient avec une toile aussi blanche que celle que portait le chevalet auquel Emile tournait le dos, les yeux maintenant fixés sur l'église grise, au-delà de sa grande baie vitrée. Ouverture au

nord pour la lumière douce, pour éviter que les rayons du soleil ne s'invitent dans l'atelier, au moment où, justement, triomphaient la lumière et les couleurs éclatantes dans la peinture. Un paradoxe. Il aurait meilleur compte d'écrire un article sur cette singularité, l'artiste fuyant la lumière trop vive pour mieux se pénétrer de la sienne propre, mais il lui fallait retourner à : je peins donc je suis, seul salut.

La sonnerie de la porte l'arracha à sa rêverie. Un locataire sans doute. Il avait fait construire, en 1891, le petit immeuble de rapport de cinq étages de la rue Paturle et lui-même choisi un à un ses dix locataires, mais cela ne les empêchait pas d'être à son huis sous tout prétexte. Une erreur. Il aurait dû se contenter de percevoir ses loyers et s'installer ailleurs, loin d'eux, quitte à renoncer à la surveillance de son bien. La concentration nécessaire à la peinture s'accommodait mal de ces dérangements continuels. Et il ne pouvait pas même faire mine d'être absent ! Si le visiteur – la visiteuse ? – avait dépassé le barrage du concierge, il s'agissait fatalement d'un locataire. On avait dû le guetter au retour de sa promenade. Il eut le temps de rectifier sa mise devant le miroir du couloir avant d'ouvrir, prêt à rabrouer l'importun.

Leclercq ! Diable d'homme, il avait dû embobiner le concierge comme il entortillait tout le monde, toujours !

— Comment allez-vous, Cher Maître ?

— Mal, comme à l'accoutumée, cher Auteur Dramatique. La vieillerie et les soucis. Les aléas de la création, les dérobades de l'inspiration me désolent.

Quarante-cinq ans dans un mois, mais le sentiment d'être autrement âgé. Surtout en présence de l'entreprenant jeune homme, fringant trentenaire entré sans façons, comme chez lui, et qui se dirigeait déjà avec la même aisance vers l'atelier.

— A l'assaut du chef-d'œuvre, j'imagine ? Je veux être le premier à en avoir vu la genèse…

— Vous tombez mal, cher « jeune poète d'avenir », il vous faudra patienter quelques jours…

Sûr que le critique du *Mercure de France*, ne venait pas voir ses dernières œuvres, mais Joseph Louis Julien Leclercq faisait toujours comme si. Il faudrait échanger quelques banalités mâtinées de médisances en attendant qu'il dise quel service il était venu quémander.

Leclercq s'était planté devant l'esquisse du portrait de madame Champsaur.

— Quelle histoire tout de même ! Elle tient, votre *Parisienne*. Vous avez indéniablement joué de malchance… Elle ne vous avait pas dit qu'ils allaient divorcer lorsqu'elle posait pour vous ?

— Non, je n'étais pas dans la confidence. Le comte de La Rochefoucauld me l'a appris lorsqu'il a refusé de reproduire le portrait de madame dans *Le Cœur*. Il disait craindre « une affaire très désagréable avec Champsaur ». Pour sûr, le bonhomme est fâcheux, mais que l'auteur de *L'amant des danseuses* craigne le scandale d'une sotte affaire de cocuage !

— Une Parisienne en costume breton. J'aurais publié un papier rien que pour l'enrager. Vous ne voulez pas que j'en parle ? Ce serait de bonne guerre. Je vois d'ici la tête de ce brave Félicien. Les parisiennes sont libres ! Un petit mot adroit sur le féminisme dont se rengorge ce Montmartrois trop en vue…

— Merci, sans façon, c'est une affaire classée. Dites-moi plutôt quelle est votre place au *Figaro* où j'ai eu le plaisir de vous lire et ce qui me vaut l'honneur de votre visite, votre sollicitude et vos compliments.

— Je viens vous dépouiller. Vous pouvez sans doute m'aider dans une circonstance pressante.

Leclercq étant notoirement sans le sou, un drôle toujours à vivre aux crochets de quelqu'un, selon un compliment de Gauguin, Emile envisageait les diverses manières de se soustraire

à une demande d'argent ou du moins à en limiter drastiquement le montant. Il fut soulagé d'entendre que Leclercq ne cherchait qu'un cadre pour une toile de 12 points. De toute urgence. Il avait réussi à placer pour un délicat petit paysage de Constant Troyon et voulait l'apporter le jour même, de peur que son client ne se désiste.

Leclercq s'adonnait toujours un peu plus au commerce. Schuffenecker ironisa sur les à-côtés de la critique :

— C'est un peu vos articles qui font le prix des toiles, il serait dommage de laisser aux seuls marchands le bénéfice d'une cote, ce serait servir de piédestal à d'autres…

— Nous faisons tous cela de temps à autre. Les collectionneurs nous demandent. Les gens aiment être conseillés et puis, il ne savent pas toujours où trouver.

Schuffenecker disposait d'assez d'invendus qu'il pourrait dégarnir de leur cadre pour en trouver un au format réclamé par Leclercq, mais il n'avait aucune envie de le voir regarder par-dessus son épaule dans ses réserves. Il n'y avait pourtant guère moyen de se débarrasser de lui en le priant de repasser plus tard.

— Je veux bien vous trouver un cadre, mais nous avons tous nos secrets et nos petites surprises. Je ne montre pas toutes mes études peintes. Faites-moi l'amabilité de vous installer dans le salon, le temps que je choisisse le cadre qui vous conviendra. Pour une toile de 12 Paysage, au format classique ?

— Tout à fait. Précisément : 46 par 61 centimètres.

Leclercq ne put refuser de quitter l'atelier et s'exécuta d'assez bonne grâce, ne tenant pas rigueur à son hôte cachottier de ses petites manies. Le salon de Schuff avait suffisamment d'attraits pour s'y complaire : une sorte de temple d'art moderne. Van Gogh, Gauguin, Bernard, Cézanne, Redon accrochés à touche-touche et les « Schuff » pour ponctuer. Voilà où passait l'argent des loyers. Leclercq imaginait les querelles avec la jolie Louise.

Tout pour la peinture et madame n'avait pas son mot à dire. Il entendait encore sa voie perçante déclenchant un rire général un soir chez Gauguin où, les libations aidant, elle avait traité son mari d'imbécile.

Un portrait de Van Gogh intrigua Leclercq. Là où était d'ordinaire accroché le *Portrait à l'oreille bandée*, alias l'*Homme à la pipe*, pendait maintenant une réplique au pastel. Curieuse, plus vivante.

Il l'examinait toujours quand Emile revint, un cadre doré à la main.

— Vous vous êtes défait l'original ?

— Quel original ?

— Soyez sérieux. Vous préférez voir accroché votre pastel plutôt que le portrait à l'huile ?

— Voici votre cadre. Je préfère ce que je préfère. Mes murs sont mes murs. Vous n'aimez pas mon pastel ?

— Je pense préférer le tableau si… différent. Lorsque vous me l'aviez confié il y a trois ans pour les *Hommes du prochain siècle* chez Lebarc – cher Louis, Dieu ait son âme ! – il n'y avait de mots d'éloge que pour lui.

— Il ne pouvait que faire sensation. C'est un tableau très calculé, l'air placide, la pipe au bec et l'oreille coupée. Avec les grands à-plats, les complémentaires éclatants, c'est peut-être la plus belle pièce de ma collection.

— Et vous la décrochez ?

— Je la conserve à l'atelier, elle m'inspire parfois.

— Je pourrais la voir à côté du pastel ?

— Prenez le cadre, vous me devez quatorze francs.

— Le petit commerce peut toujours attendre un peu. Je voudrais voir l'huile du portrait de Van Gogh placée à côté du pastel.

La voix de Leclercq était devenue impérative, presque inflexible. Schuff pouvait d'autant moins résister à l'exigence qu'un refus aurait pu s'apparenter à un aveu.

— Ah, les critiques ! Ils pensent s'y entendre en peinture, c'est toujours la même histoire. Pour être bon critique il faudrait être peintre soi-même. Mais puisque vous voulez voir original et copie côte à côte, puisque vous êtes tout prêt à m'expliquer combien mon art est inférieur à celui de Van Gogh, que, soit dit entre parenthèses vous n'avez pas plus connu que je ne l'ai rencontré moi-même, je vais me faire un plaisir d'accéder à votre requête.

Schuff déposa contre un coin de mur le cadre de 12 qu'il n'avait pas lâché et se dirigea prestement vers son atelier malgré le léger embonpoint qui l'enveloppait.

Leclercq rapprocha deux fauteuils pour les disposer devant la fenêtre. Il décrocha le pastel, l'installa sur celui de droite. Il ne restait plus à Schuff que de poser le tableau à l'huile sur l'autre. Il le fit en silence avec un soin méticuleux. Même angle au degré près, pour pouvoir comparer dans les meilleures conditions.

Bientôt, Leclercq contourna les deux fauteuils, posa une main sur chaque dossier qu'il se mit à tapoter distraitement, tandis qu'Emile, qui avait pris place dans une bergère, les avait face à lui.

— Et alors, vous ne les regardez pas ? Il est vrai que les critiques se prononcent sans s'embarrasser de regarder les œuvres…

La bouche de Leclercq affichait un petit sourire mauvais, qu'Emile fit mine d'ignorer. Bien décidé à ne pas rompre le silence, il s'efforçait de ne pas laisser ses yeux globuleux ciller.

— C'est ce que je pensais. Quelque chose cloche, Maître !

— La peinture est un ensemble de choses qui clochent, sans doute parce que de pauvres diables s'y consacrent, mais vous allez me dire ce qui vous chiffonne.

— Ce qui nous sépare est que vous savez et que j'ai deviné. Ou plutôt que j'ai vu.

— Vous n'avez rien vu du tout !

— Vous tenez absolument à ce que je prononce un mot désagréable ?

— Rassurez-vous, la vie s'est occupée de me servir des mots désagréables et je n'ai jamais été si bien servi que par mes amis.

Lentement sans lâcher les dossiers des fauteuils, Leclercq articula, insistant sur le dernier mot.

— Vous ne me refuserez pas un café, *mon cher Vincent*.

Schuffenecker accusa le coup, mais il fut persuadé que Leclercq bluffait. Il n'avait rien pu voir ni comprendre. Maître de lui, il singea la diction de Leclercq.

— Je suis piètre cuisinier, mais en mesure de vous régaler d'un excellent *Moka*. Regardez ces deux œuvres, cessez vos plaisanteries, c'est l'affaire de cinq minutes.

Quand il revint avec les deux tasses fumantes sur le plateau d'argent, Leclercq, toujours aussi peu intéressé par les deux œuvres presque semblables, avait ouvert un vantail de la grande baie. Accoudé au balcon il fumait une cigarette, surveillant la rue quatre étages plus bas.

— Venez vous asseoir. Je ne consomme pas d'herbe à nicot, comme on dit à Mulhouse, mais son parfum m'est agréable et me détend. Tant que la fumée bleue n'empêche pas de voir le visage de ses interlocuteurs, il n'y a pas à redire. Même si cela jaunit un peu les tableaux. Mais j'aime cette patine. Parfois certains tableaux semblent trop neufs. Il faut un peu de recul pour juger de l'art moderne. La solennité particulière aux œuvres des musées vient pour partie de leur grand âge.

Leclercq restait silencieux, il ne s'était pas départi de son sourire devenu moqueur et figé.

— Pourquoi m'avez-vous appelé Vincent ? Je le vénère, certes, il nous a quittés trop tôt, mais ainsi va la destinée, certains partent avant d'autres, les meilleurs les premiers, si on en croit l'adage.

— Reconnaissez au moins qu'il est peu banal de se peindre après sa mort…

— Je ne vois pas où vous voulez en venir.

— Très bien. Autant être clair. Quand avez-vous acheté votre premier Van Gogh ?

— Je vous l'ai dit dix fois. Je suis le premier collectionneur à avoir acheté deux toiles de lui. Deux toiles de 30 points pour cinquante francs.

— Cela ne dit pas la date.

— Je les ai achetées à Theo à l'exposition qu'il avait organisée, faute d'avoir pu trouver une salle, dans son propre appartement, en septembre 1890. J'ai depuis augmenté ma collection, à la mesure de mes petits moyens quand une occasion se présentait.

— *L'Homme à la pipe* ?

— Un collectionneur ne dévoile pas sa mine. Pareil bijou ne se trouve pas sous le pas d'un cheval. Vous comprendrez ma discrétion.

— Quand vous m'avez confié cette huile pour l'exposition des *Hommes du prochain siècle*, un artiste très averti, dont je tairai le nom puisque nous en sommes aux cachotteries, est venu me dire que quelque chose le dérangeait « chez Van Gogh ». Vous avez lu mon traité de physiognomonie ?

— De la première à la dernière ligne. Je n'y ai pas trouvé mon portrait.

— Il précise que les gens aux yeux rapprochés sont plus sots que la moyenne, butés, étroits d'esprit.

— J'ai lu cela.

— Pourquoi avoir fait ce pastel et cette huile avec un Vincent dont yeux se touchent ? Lui les écartait invariablement dans ses autoportraits. Il connaissait les principes de Lavater.

— Continuez…

— Vous avez peint l'*Autoportrait* de Van Gogh…

— Vous me faites trop d'honneur. Les compliments que vous m'aviez servis en me l'empruntant disaient « une de ses plus hautes réussites ». J'ai bonne mémoire.

— Chacun peut se tromper… ou être trompé par ceux en qui il place sa confiance. Votre épouse et vous-même en savez quelque chose. Je ne vous apprends rien, mais avant d'être certain d'avoir été dupé, avant d'accuser, il faut disposer de preuves.

— Je serai ravi d'entendre ce que vous regardez comme des preuves.

Leclercq reposa délicatement sur le plateau la tasse de moka qu'il avait conservée au creux de la main comme pour s'y chauffer la paume.

— Je vais vous montrer. Vous permettez que je prenne la page ouverte de votre carnet de pastel sur la desserte à l'entrée de votre atelier ?

Leclercq revint, portant le carnet de croquis avec autant de soin que Schuff en avait mis pour porter le plateau de moka, le déposa non moins religieusement.

— Ce pastel est de votre main ?

— Un bout d'essai, un crayonnage, Jeanne ma fille. Avant d'entreprendre un tableau, il est préférable d'avoir calculé la mise en place, d'avoir trouvé l'harmonie de la couleur.

— Les petites touches de pastel côte à côte, là, en marge, servent à calculer les tons ?

— Tout à fait.

— Alors, vous êtes un génie !

— Un artiste qui s'efforce de mettre en place des harmonies, n'est en rien un génie.

— Lorsque vous avez fait votre pastel de *L'Homme à la pipe*, les petites touches de pastel au bas de la feuille servaient à « calculer les tons » à préparer votre « harmonie ». Une fois ce pastel réussi vous avez copié ce pastel à l'huile et voilà le Van Gogh à l'oreille bandée, *mon cher Vincent*.

— Vous avez beaucoup d'imagination.

— Cela m'a permis d'éditer mes *Strophes d'amant* chez Lemerre, mais ne vous y trompez pas, le poète symboliste ne part pas de rien. Avant de proposer la synthèse en extrayant l'essence de l'idée, il observe.

— Vos preuves ne convaincront personne. On peut très bien également frotter ses bâtons pour réaliser une copie.

— Pfft ! Mais, je vous l'accorde, une preuve isolée ne vaut rien, elle met seulement sur la bonne piste. Soyez en bien certain, qui cherche trouve, il me suffira d'étoffer pour vaincre votre obstination. Sur le bon chemin, les indices s'accumulent. Regardez !

Leclercq souleva le pastel d'une main et l'huile de l'autre.

— Vincent était réaliste, redoutablement précis lorsqu'il avait son sujet sous les yeux. Chez vous, les deux fois, le bouton qui ferme le col n'est cousu sur rien. Il n'y a pas de pan de manteau à l'endroit où vous l'avez placé. Lorsqu'ils étaient exposés côte à côte chez Vollard l'an dernier, j'avais comparé l'original de Vincent et votre toile. J'avais été intrigué, mais n'y avais alors pas vu malice, seulement de la maladresse. Mais maintenant trop d'indices convergent : le bouton, les yeux qui se touchent, le bonnet trop enfoncé, la confusion entre l'ombre du col et l'épaisseur du tissu, la trop faible ressemblance, le travail ralenti, le pastel manifestement préparatoire malgré vos dénégations. Il me suffira de trouver à quel tableau vous avez emprunté la pipe

et il ne manquera plus grand chose au puzzle, la conviction sera emportée. Tenez… quand vous avez dessiné le pastel, la bouche était fermée ! Vous n'aviez *pas encore* eu l'idée d'ajouter la pipe, cela dit assez que nous avons sous les yeux la version préparatoire de votre « Van Gogh ». Si vous conservez votre pastel tenez-le à l'écart des curieux, il y aura toujours un maudit curieux pour comprendre comment vous avez procédé. Sans compter, vous ne m'avez pas répondu, que vous ne sauriez dire auprès de qui vous vous seriez fourni.

— Que… que comptez-vous faire ?

— Rien, cher ami. Je suis venu vous emprunter un cadre pour habiller une toile de 12 de vente urgente. Vous avez l'amabilité de m'en confier un. Je ne trahis jamais un ami. Votre grand talent peut m'être profitable. J'ai l'intention de m'établir marchand en chambre. Vincent est le seul du groupe à ne pas avoir la grande réputation. Mettons que nous sommes désormais associés. C'était écrit ! Souvenez-vous, Aurier nous avait publiés côte à côte dans son *Moderniste* ! Moi ma *Roumaine*, vous les *Ramasseuses d'Yport*, il fallait y voir un signe. Vous n'avez rien à craindre de moi. En venant vous régler le cadre, je viendrai admirer vos divers autres « Vincent ». Nous parlerons aussi d'un ce ceux que vous avez cédé à Auguste Bauchy. Pardonnez-moi de vous quitter de façon aussi abrupte, mais l'acheteur n'attend pas, c'est la première règle pour s'attacher une clientèle fidèle.

Schuffenecker raccompagna son visiteur à la porte. Deux monstres au foie dévoré par l'ambition s'étaient trouvés. Ils échangèrent une étrange poignée de main. La première de celles qui allaient sceller leur longue complicité.

Dimanche
20
DECEMBRE
1896

Schuffenecker avait mal dormi. Il avait remâché la déconvenue de la veille, elle ne le lâchait pas. Soucieux, il avait décidé de faire le grand tour : rue Vercingétorix, rue d'Alésia, rue de Vanves, pour aller acheter son journal à Plaisance et boire un crème en découvrant les faits divers. Perdre du temps à marcher. Tenter de comprendre à quel point il était désormais ficelé. Maudit Leclercq, le diable en personne ! Il aurait dû s'en garder davantage. Plus il se prenait à le maudire, plus il mesurait combien il était mal pris.

S'il était presque flatté que quelqu'un d'averti partage son gros secret, il était ennuyé que ce soit lui. Evaluer sa capacité de nuisance était malaisé. Incontrôlable, Leclercq était bavard et il l'était particulièrement dans les cénacles parisiens qu'il fréquentait assidûment et où il brillait. Il pouvait à tout moment laisser tomber une petite phrase, dire que la collection Schuffenecker n'était pas aussi franche du col que prévu, insinuer que des Van Gogh nouvelle fabrique avaient vu le jour à Paris. Mais, en même temps, s'il s'abandonnait à ce petit jeu, il renonçait à la perspective de le faire chanter. Et le sourire de Lecercq lui disait qu'il n'allait pas délaisser cette carte-là.

Un sursaut traversa Schuffenecker. Et s'il ne cédait pas ? Tout bien pesé Leclercq ne savait pas grand chose. Rien en tout cas qui

puisse conduire en justice. *L'Homme à la pipe* ? Tout le monde a le droit de faire une copie, dix au besoin, de s'inspirer, de décliner, de parodier. Il n'avait pas cherché à le présenter comme un « Van Gogh ». Ni n'avait jamais prétendu en être l'auteur. Nuance ! Il s'était abstenu de détromper ceux qui avaient vu un Vincent d'importance. Lui se contentait de l'appeler *L'Homme à la Pipe*. Si les autres avaient envie de dire : « le portrait de Van Gogh », cela les regardait. *Idem* lorsqu'ils lâchaient : « Portrait de Van Gogh par lui-même » ou « Le meilleur ! »

Les mots de Leclercq le lui empruntant trois ans plus tôt pour l'exposition à la galerie Le Barc de Boutteville lui revenaient : « Auriez-vous l'amabilité de nous confier votre portait de Vincent à la pipe, le temps de l'exposition que nous organisons avec Roinard chez Lebarc ? » Il n'avait pas non plus eu besoin de mentir quand, l'année passée, Vollard lui avait demandé : « L'autre portrait à l'oreille bandée. » Hors ceci, rien de bien grave. Il n'avait pas signé sa toile, n'avait jamais parlé de Van Gogh authentique et toujours ajouté que son portrait, fortune personnelle, n'était pas à vendre.

Le premier à avoir jamais écrit qu'il s'agissait d'un authentique Van Gogh était justement Leclercq. Ses collègues lui avaient emboîté le pas. Après avoir évoqué Cézanne, Paul-Napoléon Roinard avait noté dans la *Revue encyclopédique* : « Ensuite, et par lui-même, le Van Gogh, aux yeux d'un vert clairvoyant. Oh ! Le beau et sauvage harmoniste de cette primitive barbarie d'art : la juxtaposition des couleurs… Est-ce que le soleil fait autrement ! C'est la première fois qu'en peinture, je vois réussir l'arc en ciel… » En septembre, *Le Temps* avait repris la chanson : « Ceux qui s'intéressent aux tentatives plus sincères d'art nouveau verront avec plaisir un portrait du malheureux peintre Van Gogh mort fou il y a peu d'années. » Il tenait la coupure rangée dans son classeur.

Si Leclercq disait le tableau faux, il se déjugeait et ferait bientôt les gorges chaudes. Si quelqu'un avait abusé les admirateurs, c'était bien lui ! Il ne serait pas difficile de pousser du coude un critique rival, il les connaissait tous, pour qu'il mette noir sur blanc : « Ce Monsieur Leclercq qui a rameuté tout Paris pour voir l'autoportrait à la pipe de Van Gogh nous explique maintenant qu'il s'agirait d'un pastiche peint par Emile Schuffenecker, l'ami secourable de Gauguin connu un quart de siècle plus tôt, lorsqu'ils travaillaient à la Bourse pour Bertin et n'étaient peintres que du dimanche. De son côté le peintre nous déclare que l'enthousiasme du jeune critique était tel qu'il n'a pas eu le cœur de détromper l'œil infaillible de ce grand donneur de leçons… » Les critiques ont parfois à apprendre des artistes ». A malin, malin et demi !

Fier de son astuce, Schuffenecker était à demi rasséréné. Quand Leclercq viendrait lui régler le cadre, il lui tiendrait ce raisonnement consacrant la supériorité de l'artiste qui seul peut comprendre et évaluer, sur l'enthousiasme superficiel du critique toujours versatile. Au besoin, il détruirait son *Homme à la pipe*. Fin de l'embrouille.

De retour rue Paturle, sitôt la porte de son appartement poussée, Schuff entendit retentir le rire de Louise. Celui qu'elle réservait aux autres. Depuis des années, c'était entre elle et lui un concours de soupe à la grimace, la gaieté était réservée aux amis. Il n'identifia pas le chapeau posé à l'endroit où ses habitudes lui faisaient d'ordinaire accrocher le sien. Il prit son temps pour ôter son manteau, le suspendit à la patère, tira sur les pans de son veston. Il reconnut la voix de Leclercq précédant un nouvel éclat de rire de Louise. Comment pouvait-elle rire aux mots de ce courtisan verbeux qui parlait trop vite et trop fort, faiseur à la tignasse bohème et au nez qu'il mouchait sans cesse ?

Leclercq se leva pour le saluer trop chaleureusement, le gratifiant d'une main posée sur l'épaule, familiarité qu'il avait en horreur, même venue d'un ami sincère. Il fit cependant mine

d'accepter avec le plus grand naturel. Louise s'était renfrognée. Diversion toute trouvée, il les abreuva des détails de l'affaire de la rue Monthyon qu'il venait d'apprendre dans l'*Intransigeant*, au vrai assez peu sordide, mais le galant avait tout de même tenté de faire boire à la galante le contenu d'une fiole qui devait l'endormir le temps de la dévaliser. Louise en profita pour desservir la table arrangée pour le visiteur, choquant les tasses pour mettre son mari de bonne humeur, puis s'éclipsa.

Leclercq tendit une enveloppe sortie de sa poche.

— Le règlement de votre cadre. Vous pourrez le remplacer avantageusement. J'ai réalisé une belle vente, l'amateur était transporté. Il a payé sans rechigner le haut prix à discuter que je lui proposais. Nous sommes désormais associés, vous êtes intéressé aux affaires que je parviens à arranger.

Schuffenecker ouvrit l'enveloppe. Il vit les 25 francs au lieu des quinze prévus, prit un billet de dix francs et le tendit :

— Vous vous méprenez, nous avions convenu de 15 francs.

Leclercq refusa le billet, opposant qu'il s'agissait d'une aubaine à prendre pour telle. La vente n'aurait pu se faire sans le cadre et le petit bonus revenait de droit à celui qui l'avait fourni. Devant l'insistance réitérée de Schuff, Leclercq empocha le billet, ils n'allaient pas se disputer pour des broutilles quand de grandes affaires s'annonçaient. Un billet de dix francs était bien peu de choses au regard de ceux auxquels ils allaient pouvoir prétendre.

— Nous ne vendrons rien. Nous ne sommes pas associés. Je commanderai un cadre pour remplacer celui que je vous ai avancé, voilà tout. Hormis quelques-uns de mes tableaux, je n'ai rien à vendre.

— Ce n'est pas mon avis. Il y a dans votre atelier une foule de choses curieuses susceptibles d'éveiller l'intérêt de l'amateur exigeant. Il serait dommage que vous les gardiez pour vous, certains Gauguin, Vincent et Cézanne des meilleures périodes

trouveront sans difficulté leurs amateurs. Votre épouse m'a laissé admirer les toiles de votre atelier tandis que vous faisiez votre promenade. Il y a réellement de fort belles choses.

Schuffenecker avait blêmi. Les doigts qu'il avait croisés lui furent douloureux, mais il prit sur lui. Ses élèves au lycée n'avaient pas surnommé pour rien *Bouddha* le professeur, que Robert Rey voyait « à la fois candide et dangereux ». Essentielle maîtrise de soi. Ainsi, Leclercq était revenu en son absence afin d'inspecter ses réserves !

— Vous avez guetté mon départ pour venir fouiller mon atelier à votre aise ?

— On ne peut rien vous cacher.

— Votre déloyauté…

— Pas de grands mots. Mettez simplement cela sur le compte de la curiosité. Je cherchais à comprendre pourquoi vous aviez tenu à m'enfermer dans votre salon hier.

— Et ?

— Et rien. Il est toujours préférable de savoir où on en est pour décider de la meilleure manière d'agir. Les affaires délicates commandent de faire preuve de discernement. Vous n'aurez pas peint en vain.

— Ce sont quelques copies pour évaluer mon adresse et devenir plus sûr de ma touche. On ne connaît jamais vraiment la manière d'un peintre que si on a cherché à se mesurer à lui…

— A propos, ma petite enquête progresse. J'ai sans doute trouvé ce qui vous a poussé à entreprendre l'*Homme à la pipe*. Dans le numéro de *La Plume* de septembre 1891 dans lequel Léon Maillard avait dressé votre portrait, on lit, dans l'article que votre ami Emile Bernard consacrait à celui de Vincent : « Van Gogh avec, sa pipe, toujours… » Avouez qu'il pourrait y avoir là comme une incitation…

— Je n'avoue rien du tout. Ne m'interrompez pas. Nous avons tous progressé en imitant les maîtres, comme l'enfant singe ses parents, quand il a la chance d'en avoir. Cela reste vrai pour l'art moderne même s'il faut connaître ses classiques, nos pères. L'histoire s'accélère, si l'on souhaite se maintenir dans le groupe de tête, apprendre de ses amis est indispensable.

Ni l'un ni l'autre n'avait vraiment d'illusion sur « le groupe de tête », non plus sur l'amitié censée lier les « amis » entre eux.

Deux ans auparavant, dans un hymne à la gloire de Gauguin qui l'avait invité à l'accompagner à Bruxelles au salon des Vingtistes, l'avant-garde artistique belge, Leclercq avait dénoncé les seconds pinceaux à la Schuffenecker : « C'est à qui imitera, copiera, mais falsifiera. On chipe, on mêle, on pille. Et que sort-il de tout ce pillage ? Un art avarié, endommagé, disloqué par ses effracteurs, décaractérisé, un art qui n'est plus de l'art. On pille d'abord, ça ne ressemble plus à rien, on veut être grand. Monticelli et Van Gogh faisaient des miracles, eux font des saletés. » Il voyait « les malins qui comprennent et croient sentir ».

Emile n'était pas moins virulent. Son estime pour la critique et tous les Leclercq de la terre restait en-deçà de médiocre, des mouches de coche, des bavards occupé par leur propre importance ! Le discours sur l'art pour alibi, pour se donner des airs, se faire remarquer et vendre de la copie, un club de parasites, de farceurs ! Au début de l'année, il avait sans doute trop misé sur sa première exposition personnelle, peintures et pastels, espérant qu'elle lui fournirait l'occasion de la percée tant attendue. Il en avait soigneusement choisi le lieu : la Libraire de l'Art Indépendant, « chez Bailly », rue de la Chaussée d'Antin. Il s'était fait parrainer Odilon Redon l'avait précédé dans ce haut lieu du Symbolisme, de l'ésotérisme et de l'occultisme qui faisaient alors recette. Eclectique éditeur d'André Gide, Henri Edmond Limé, qui se faisait appeler Bailly, petit homme barbu aux lunettes cerclées d'or, de la taille de Schuff, avait pour réputation de n'exposer

dans sa « caverne » que des œuvres qu'il approuvait avec chaleur. Catalogue et carton délicatement illustrés de la même main, dix-sept peintures, dont la fameuse *Parisienne*, vingt et un pastels et trois dessins de Schuffenecker avaient été accrochés durant tout un mois. Le succès avait manqué le rendez-vous.

Rare commentateur, Thadée Nathanson s'était borné à signaler l'événement dans la *Revue blanche,* croyant y voir « l'annonce d'une exposition plus importante ». Le 20 mars, Schuff avait écrit à Jules Bois, le secrétaire du comte de La Rochefoucauld : « Tu vois que cette fois je n'ai pas encore été gâté – pas une vente. Silence absolu de la presse. Ce serait un four si ce n'était un enseignement – et un renseignement. » Un de ces enseignements qui confortent la haine de la critique. Une injustice de plus. Une de celles qui font l'humeur noire et nourrissent le désir de revanche. Qui invitent à forger de fausses clefs pour être admiré, puisque les cartes sont biseautées.

Schuffenecker avait passé l'été à Meudon chez sa mère. Distrait et préoccupé, découragé. Le désagrément nerveux qui l'avait assailli n'avait fait que s'accentuer et « chose plus grave, j'ai des palpitations de cœur au point d'être resté sur mon séant une partie de la nuit dernière ne pouvant dormir. » Et il avait maintenant Leclercq sur le dos ! Il allait falloir composer.

Pour l'heure, ils parlaient de choses et d'autres, évoquaient les potins, commentaient la presse du matin devisaient sur l'état du monde, pensant tous deux à peu près autant de bien d'autrui et chacun l'un de l'autre. Schuff ne doutait pas que Leclercq avait conçu un plan, mais il était bien résolu à ne pas l'aider à en accoucher. Faire comme si ce qu'avait vu son trop curieux visiteur était sans importance ni conséquences. Leclercq finit par en venir au fait et parler affaires.

— J'ai l'intention de m'occuper beaucoup de Vincent. Il avait l'ambition de se faire une place parmi les grands impressionnistes français et il reste à peu près le seul qui n'ait pas encore la

réputation qu'il mérite. On ne peut encore rien faire pour Gauguin ou Cézanne, nous verrons quand ils seront morts, mais Vincent est une mine d'or inexploitée, à ciel ouvert.

— Et comment comptez-vous vous y prendre ?

— Attendons que Vollard lâche prise. Il a récupéré une centaine d'œuvres de la veuve de Theo, mais son exposition ne marchera pas. Pour le moment, il a un riche client hollandais nommé Hoogendijk qui parle d'acheter cinq ou six toiles, mais vous verrez, il n'en vendra pas deux de plus, s'il vend déjà celles-là. L'an dernier, lors de sa première exposition, il n'a vendu qu'un Vincent. Parti de rien, il n'arrivera à rien malgré son immense ambition. Il ne veut pas entendre que les amateurs n'achètent que si c'est cher et il entend garder les prix bas pour faire tourner son affaire. Vendre vite et pas cher, juste de quoi se dédommager du stock qu'il constitue et s'attacher une clientèle.

— Les prix sont au plus bas depuis la vente Tanguy. Il n'y a jamais eu que des faux départs. Nous ne sommes que cinq ou six à y avoir cru avec ce pauvre Aurier, Suzanne, sa sœur, en a une dizaine, mais Gretor et Bauchy, qui en avaient chacun cinq ou six, les ont bazardés. En février, la faillite du *Café des variétés* a dégoûté Bauchy que je conseillais. Il voit toujours trop grand. Il a mis ses Van Gogh à l'abri de la rapacité de ses créanciers, mais il les lâche pour rien, à perte, tout est en dépôt chez Georges Chaudet qui avait déjà ceux de Gauguin. Les toiles abandonnées chez les amis cafetiers de Van Gogh sont remontées du Midi. Avec les Vincent que la mère de Bernard sacrifie, le marché est inondé. Tout le monde parle de Vincent, mais personne ne se décide, rien ne se passe.

— Ça mijote ! La cote se fera à Berlin. L'argent est là-bas, on vendra pour trois mille francs et, trop contents, ils n'iront pas voir si tous sont vrais. Plus on s'éloignera, plus nous pourrons fixer nos propres règles. Bruxelles aussi promet, et le Danemark. Il faut aller montrer des Vincent là-bas en siphonnant la collection de la

veuve de Theo. Elle n'y connaît rien. Vollard est allé la voir le mois dernier, son grenier est plein. Il suffira de lui faire miroiter l'envol de la cote, tout sera simple quand on aura amorcé la pompe en prenant les plus belles pièces et vos Van Gogh partiront avec le flot.

— Je ne vous ai pas dit que j'avais l'intention de m'en séparer.

— Je m'en chargerai. Vincent a souvent peint des copies de ses œuvres, il y a trois *Arlésienne* chez Vollard, avec celle que vous avez vendue à Bauchy. Il y a les séries de tout, de tournesols, d'arbres en fleurs, de cyprès, d'Alpilles… Un tableau de plus ou de moins, personne n'y verra rien, si c'est bien peint. Personne n'est au courant de rien. Il suffira que l'on ne sache pas que ça vient de chez vous.

— Personne ne peut me soupçonner.

— C'est vous qui le dites. Les attributions sont fluctuantes, on ne le sait que trop, et vous n'êtes pas suffisamment prudent. J'ai bavardé avec Monfreid. Il avait des doutes sur votre probité et s'en était ouvert à Gauguin. Dans sa réponse, Gauguin vous a décerné un brevet vous disant absolument honnête, j'ai vu la lettre, mais vous devriez vous garder de Monfreid, Daniel est un fouineur.

Leclercq s'était bien gardé de répéter les mots blessants de Gauguin dans la lettre à Georges-Daniel de Monfreid : « Schuff est honnête, mais il est si bête et si maladroit. » Schuffenecker ressentit un petit pincement d'orgueil. Rien ne lui aurait été plus désagréable que Gauguin doute de lui. Il feignit l'indifférence, mais retint l'avertissement pour Monfreid. Leclercq reprit :

— Qui d'autre que moi est averti de vos, euh… reprises ?

— Ce sont des essais… et je garde mes essais pour moi.

Louise en avait vu plusieurs, mais Schuff restait persuadé qu'elle ne pouvait comprendre. Il n'avait pu se retenir de faire le fanfaron devant Amédée, qui avait spontanément proposé d'en

conserver plusieurs chez lui, rue des pierres, à Meudon, en lieu sûr. Ce qu'Emile partageait avec sa femme et son petit frère ne regardait pas Leclercq.

— Parfait, continuez ainsi, pas un mot à quiconque. Je vais réfléchir à ce qu'il faudra faire pour votre *Jardin de Daubigny*, vous ne pouvez pas conserver la toile et son double éternellement ici, c'est bien trop risqué, mais encore une fois rien ne presse absolument et la patience est la plus sage prudence. Je reviendrai vous voir. Il ne faut rien compromettre. D'ici là, tout doit dormir.

Schuff ne mesura qu'après le départ de Leclercq qu'il n'avait pas eu son mot à dire et combien l'emprise du critique s'était installée. Comme si Leclercq avait toujours eu un coup d'avance.

Il retourna dans son atelier, disposa les deux *Jardin de Daubigny* côte à côte et prit du recul. Il ne fut pas long à remarquer nombre des faiblesses de sa copie. S'arrêtant aux tilleuls en boule, à la silhouette confuse, au feuillage trop lourd, à l'église étriquée, il se dit qu'il en referait aujourd'hui une plus convaincante. Il se revit saisi d'enthousiasme en peignant sa réplique. Le sentiment de comprendre Van Gogh mieux que quiconque avait été formidablement gratifiant. Egaler l'inimitable, être Van Gogh. On ne pourra pas lui retirer cela. Et qui saurait dire si la copie n'est pas l'étude préparant l'original ? Il n'y avait pas cinq imbéciles, par ailleurs incapables de se tirer d'affaire, pour savoir faire la différence.

Il se reprit à se demander comment le démon de l'ambition pouvait parfois l'habiter à ce point. Pas vraiment l'ambition, plutôt un sentiment de plénitude pour être enfin à sa place parmi les grands, hissé là par son seul mérite. Capable de tout lorsque la violente exigence de faire aussi bien, mieux que les autres, l'assaillait, il se sentait désemparé lorsqu'elle l'abandonnait. Fascinante force mystérieuse, il se figura de nouveau être ensorcelé et tenta d'en chasser l'idée.

Dimanche
10
JANVIER
1897

Schuff espérait parvenir à conjurer les démons, il n'en fut rien. L'irruption de Leclercq, jailli de sa boite, avait largement contribué à son tourment. Le surlendemain, fichu comme une brute, il avait fait avertir le Lycée. Il était souffrant et ne pourrait assurer ses cours. Son médecin lui avait conseillé de prendre un repos qu'il ne goûtait pas, prisonnier de lui-même, des journées entières entre ses murs, ne quittant pas ses *pajamas* qui l'empêchaient d'ouvrir à quiconque.

Seul le comte de La Rochefoucauld lui fera parvenir un petit mot se souciant de son état. « Je viens de l'exposition d'Art mystique, et là j'ai appris que vous étiez malade. Nous sommes tous deux tout bouleversés de cette mauvaise nouvelle… Nous pensons bien à Vous et nous demanderons tout à l'heure à nos bons esprits qu'ils vous soulagent dès à présent et qu'ils vous guérissent bientôt. »

Un gentleman ! Non seulement le comte avait été le seul a l'avoir jamais distingué comme un maître à part entière, mais il ne lui avait pas tenu rigueur d'avoir folâtré avec Eugénie Dubois sa compagne, quinze jours passés ensemble à Cernay l'année précédente – « et la continence n'était certes pas au programme »

– tandis que le comte, parti en grandes manœuvres, effectuait sa période militaire en compagnie de jeunes soldats.

Schuff s'était vanté auprès de Jules Bois qui, en secrétaire zélé, avait « trahi les secrets du cœur » et tout rapporté au très en vue comte, Archonte des Beaux-Arts, second dans l'*Ordre Rose + Croix* après le Sâr Péladan qui fascinait Paris. Celui-là au moins avait vu chez Schuffenecker un « peintre fougueux à la palette orgiaque », quand Gauguin lui écrivait : « Ne transpirez pas trop sur vos toiles ! »

Schuff revoyait l'éprouvante promenade le long du bois, le comte, la comtesse et lui, au cours de laquelle il avait été obligé de tout dire, contrit et aussi morfondu qu'elle. Affreux fiasco. L'apparence était sauve, mais il avait perdu ce jour-là son meilleur soutien et également l'élève, dont il était devenu le professeur privé, à qui il prodiguait ses avis sur l'art du dessin et sur le maniement de la brosse. Triple débâcle. Et tout cela pour une illusion, pour une femme qu'il avait bien sûr convoitée – le portrait qu'il avait peint d'elle l'enjolive – mais jamais aimée, même s'il lui avait déclaré sa flamme dans un poème *A l'aimée*, ses tout premiers vers. La passion éteinte, il avait eu le pénible sentiment de lui *rendre service*.

Et cette sensation d'être envoûté qui revenait sans cesse ! Elle était ancienne. Il était devenu superstitieux chez les Frères, à l'adolescence, devinant un sens caché aux choses, aux signes. Exorciste à ses heures, le comte qui, ainsi que sa compagne, avait souffert du même mal, lui était venu en aide lorsque qu'il l'avait sollicité, en 1893, lui demandant conseil pour un ami mal pris. Schuff avait relu de nombreuses fois la lettre qu'il conservait précieusement. Elle lui semblait être d'un grand bon sens, mais d'un maigre secours. Le comte commençait par faire remarquer que, « de nos jours, et particulièrement à Paris, l'envoûtement par des méthodes aussi classiques que le crapaud baptisé, les marques de pas, la statue de cire étaient devenus rarissimes ». Il

voyait « l'envoûtement moderne comme une sorte de malédiction raisonnée due à une condensation de la propre volonté de l'opérateur et ensuite à la projection de cette volonté dans un courant de lumière astrale dirigée contre la victime. » Il le jugeait « moins cérémoniel que celui d'autrefois, mais beaucoup plus scientifique, plus logiquement fait et au moins aussi puissant. »

Les meilleurs remèdes étaient « au cœur de la religion, l'élan de foi pure et la prière surtout à certaines heures : Il est bon pour l'envoûté de se rendre fréquemment à l'église à la tombée de la nuit, à l'heure où tout est calme dans le lieu saint afin qu'il y prie, avec ferveur, pour l'envoûteur, en lui désirant le plus de bien possible. Les malédictions de l'envoûteur se tourneront alors sur lui-même, car les courants mauvais auxquels il aura donné naissance et qui eux-mêmes deviennent l'Âme élémentaire et vivante de larves et d'invisibles, ne pouvant plus se loger dans le corps de l'envoûté retourneront à leur point de départ… La prière est réellement le secret, même si le mépris est bon puisque c'est un vice. L'une des bonnes manières de prier reste de dire sept Pater. Une autre d'un usage excellent, elle est de lire à haute voix, au réveil, l'Évangile ésotérique de S. Jean. Je vous dis ces choses, cher Monsieur avec bonne foi, parce que, plus que tout autre, nous avons souffert de l'envoûtement et à mon avis les cruelles attaques de maladie qui ont longuement fait souffrir Madame de La Rochefoucauld proviennent des maléfices des magiciens novis ! »

Il fallait également vérifier auprès d'un médecin s'il n'y avait « pas de cause occulte au mal ». Le médecin n'en avait trouvé aucune et n'avait pas prescrit les remèdes, comme « les plaques dynamodermiques » ou « l'électrothérapie », que le comte avait conseillées pour soigner un éventuel mal localisé et soulager les effets des actes de l'envoûteur « étant donné que les fluides pernicieux s'attaquent à des organes bien déterminés ».

Les *Pater* n'avaient rien donné. Il aurait sans dote fallu davantage de ferveur. Ecoutant son corps capable de toutes les trahisons, Schuffenecker ne parvenait à se concentrer. Il n'était évidemment pas question qu'il peigne et il perdait sans cesse le fil de ses lectures qui ne parvenaient plus à le distraire. Sous tout prétexte, l'inquiétude moite s'installait. L'âme s'affaiblissait et le corps alourdi lui jouait des tours.

Il se soumettait pourtant toujours scrupuleusement au régime strictement végétarien du docteur Bonnejoy spécialiste en hydrothérapie installé à Chars, bourgade du Vexin. Il s'était astreint à la fameuse cure du prêtre allemand Sébastien Kniepp et en était ressorti enchanté, et prosélyte. Soudain mieux. Il avait signé dans *Les Hommes d'aujourd'hui* de Vanier un portrait enthousiaste du bon docteur « dont le dessein est de rendre l'humanité meilleure et plus heureuse par la suppression absolue du cadavre alimentaire ». Il y avait rappelé que toutes les écoles de philosophie spiritualiste, avaient adopté le Végétarisme comme régime diététique. Malgré tout le corps s'usait, la mélancolie du moins lui en donnait le sentiment. Le docteur Bonnejoy était d'ailleurs mal portant et Schuff sera attristé lorsque son ancien ami Jules Bois le présentera dans *Le Figaro*, après sa disparition en janvier 1897, en « prophète du légume » – même l'article prend le soin de rappeller : « la caricature du peintre Schuffenecker, guéri et converti, qui nous le présente chauve comme un philosophe grec, les bras nus, les pieds nus, marchant dans la rosée du matin entre de belles carottes innocentes. »

Abîmé dans ses pensées soucieuses, il en avait perdu l'envie et ne prenait plus d'exercice, ne sortant ses fleurets que pour les huiler. L'année précédente, il croisait encore la lame avec Bois, « comme un colimaçon arthritique », certes, mais c'était toujours ça. Cela aussi lui semblait loin.

L'introspection, les efforts pour dépasser les contingences du moment pour méditer sur le devenir du monde et sur la place

qu'il y occupait se heurtaient à des murs. Les efforts consentis lui paraissaient vains. Le moral était atteint et il se souciait pour l'argent. Il regardait avec fierté le nombre de zéros des chiffres des cahiers où il inscrivait méticuleusement les rentrées mais, peur de manquer, il se désespérait des dépenses qu'il notait dans les autres colonnes, jusqu'au moindre sou, accusant sa souffrance. Malgré des loyers qui multipliaient par plus de sept son salaire de professeur, il se présentait gêné d'argent écrivant au besoin, comme à Redon qui aurait pu, sinon, solliciter son aide : « parce que je suis depuis longtemps affligé par cette maladie que Panurge appelle d'ordinaire l'impécuniosité. Quel nom laid. Quelle chose laide. » Marque d'une fin de siècle, ce qui l'affligeait avait été accroché par Maupassant à *Bel-ami* : « Ce qui l'humiliait surtout, c'était de sentir fermées les portes du monde. »

Accablé d'impuissance, toujours à s'en plaindre, il prit un jour la plume pour jeter sur papier – « maintenant que la vie m'a déçu, m'a brisé » – un reflet de son alarmant état mental : « J'ai 45 ans et je suis plus fatigué, plus vide et plus désolé qu'un tombeau, plus vieux qu'un patriarche. Les années ont accumulé sur ma tête les déceptions et les désastres. La vie m'a constamment humilié et apeuré. Celui qui voudrait me donner un nom qui soit un signe m'appellerait LE CŒUR BLESSÉ. Depuis 45 ans que je suis sur cette terre, je n'ai pas souvenance d'une période heureuse. Quelques instants fugitifs, hélas, j'eus la sensation d'un sourire, mais la joie fut courte et tout se termina dans les larmes. » Et l'empoisonnante mélancolie gagnait.

Perpétuel déçu d'avoir visé trop haut, il souffrait du décalage entre ses attentes et ce que le sort lui réservait. L'absence de camaraderie de ceux sur qui il avait misé était sans doute ce qui lui inspirait les plus sourdes colères. Que Louise l'ait trompé avec Gauguin était la flèche qui l'avait le plus touché, la cicatrice l'avait si durablement torturé. Gauguin vivait maintenant en Polynésie et ils entretenaient une correspondance de loin en loin, mais

Schuff ne pouvait rien pardonner à sa femme ni non plus se résoudre à quitter son « boulet », « son campon » ou sa « harpie », pour Gauguin. Sur l'heure, la séparation avait été tout à fait hors de question à cause des enfants. Jeanne était devenue une jolie jeune fille de 15 ans, mais elle n'avait pas dix ans à et Paul tout juste sept. Le scandale aurait été trop grand. Epouser sa cousine germaine, de neuf ans sa cadette, ne garantit pas l'harmonie d'un couple. Tels avaient les remerciements à la générosité du « Bon Schuff » dont les carnets conservés rappelaient la générosité : « Fleurs pour Mme Gauguin, 3 francs » ou encore « Etrennes pour le petit Gauguin, 9,80 francs ». Et Gauguin lui faisait grief de maintenir des liens avec Mette, l'épouse danoise délaissée, chargée d'enfants !

Emile Bernard, son trop bigot « frère en Christ » exilé en Egypte depuis trois ans où il s'était marié, lui battait froid et leur correspondance était en peau de chagrin. Il savait à quoi s'en tenir avec Camille Pissarro et Armand Guillaumin et avait une vieille dent contre eux. Il n'y avait guère qu'Odilon Redon avec qui les échanges étaient agréables, quel homme délicat ! Les autres s'éloignaient. Témoin à son mariage, Max Dastugue, géraient sa petite notoriété. Fernand Quignon, témoin à la naissance de Paul en 1884, avait été honoré d'une médaille du Salon. Il avait fait des choses charmantes tandis que lui stagnait. Tous le dépassaient toujours. Même Bauchy, le cafetier qui lui avait acheté une peinture et qu'il avait conseillé pour constituer sa collection, avait eu les honneurs d'un article de Paul Alexis dans *La Presse*, mais rien sur son propre rôle, ni évidemment un mot sur sa propre collection visionnaire qui tardait d'ailleurs à prendre de la valeur.

La vie de Schuffenecker n'avait rien d'une continuelle déroute. Beaucoup auraient tiré fierté de l'ascension sociale. Petit-fils de « manouvrière » encore à la tâche à 65 ans, fils d'employé tailleur d'habit et de couturière il était devenu *un Monsieur* bien nanti. Le désordre de sa personnalité de malcontent lui faisait voir la vie

autrement. Il était rarement satisfait du café que le destin avare lui servait, même si des éclairs de lucidité le conduisaient à identifier la source du mal : « Ce qui nous tue, nous autres artistes, c'est l'ambition – le développement exagéré de notre amour-propre. » Mal aimé ne s'aimant pas, il ne trouvait le repos que dans sa propre cohérence, rêvant de punir les responsables imaginaires de son malheur. Faire jeu égal en secret, dissimuler pour combler le manque de reconnaissance, pour se dédommager d'un monde qui le rabaissait sans cesse. Il n'y avait pour compenser sa frustration sans cesse ranimée que les moments où ses tromperies apaisaient son orgueil. Sa logique se substituait à celle du reste du monde. Sa morale prenait le pas sur celle du monde immoral. La Justice était la sienne puisqu'il n'y avait pas de justice.

Désormais distants, ses plus proches compagnons d'armes pensaient pis que pendre de lui. Gauguin bien sûr, connu vingt cinq ans auparavant à la Bourse. Deux « frères de la cote » désorientés, tôt orphelins, d'abord peintres du dimanche, s'entraînant l'un l'autre. Gauguin se répandait maintenant en jugements à l'emporte-pièce. « Esprit malade » après une lettre à laquelle il ne sait trop quoi répondre et : « une longue lettre stupide », pour toute appréciation de la suivante. Le petit Bernard, son meilleur ami lorsqu'ils soignaient ensemble leur dépit de Gauguin, n'était pas plus complimenteux. Il avait d'abord tergiversé, hésité entre compassion et rejet : « en a-t-il bu des calices de douleurs avec ce gredin de Gauguin paré des maximes de toutes les vertus. » Puis il avait fini par prendre ses distances : « Quant à Schuff c'est un fourbe et un imbécile, car il lui a porté fidèlement mes lettres comme à son maître, ce qui justifie à bien cette parole de G. à son égard : « âme de valet ». Virulent quand il crut que Schuff menait cabale contre lui, il le disait « considéré partout comme inférieur sous le rapport du talent ». Pour que la dose y soit, il le qualifiait de *Barbouilleur*. Averti de leur brouille Gauguin confiait à Monfreid qu'il n'en était pas surpris : « C'était écrit, ce

pauvre Schuff, comme il s'est foutu dedans avec ce morveux et naturellement c'est moi qui ai écopé. Je ne lui en veux pas et vous lui souhaiterez bien des choses de ma part, j'espère que sa femme et ses enfants vont bien. »

Cinq ans après, rivalité, suspicion et calomnie de part et d'autre opposaient, sans espoir de retrouvailles, les champions de l'exposition Volpini. Et cela n'allait pas s'arranger. L'exposition dans le foyer du petit Théâtre français, en décembre 1896, qui montrait des œuvres de Filiger, Bernard, Gauguin, Schuffenecker, Dulac et De Groux n'avait été qu'un mauvais coup monté passé pratiquement inaperçu.

Début 1897, Gauguin lâche sa plus lourde charge : « Schuff cet imbécile ne rêve qu'expositions, publicité etc… il est tout à fait à lâcher … je n'ai jamais eu de lui que des paroles sans aucun service : tandis que je lui en ai rendu d'énormes et qu'avec son air désintéressé il sait bien compter et faire ses propres affaires… Oui il a des tableaux et objets d'art de moi – dira-t-il – soyez assuré que le tout ne lui coûte pas cher… il comptait faire une belle spéculation et en ce moment ce n'est pas ma malheureuse situation qui l'émeut, mais le peu de hausse de sa petite collection. Mon Dieu que de vilaines choses chez les hommes… » Une nouvelle amabilité émaillera la lettre suivante à Monfreid : « il ne vend pas les deux douzaines de toiles qu'il a faites en l'espace de 25 ans… vous avez raison de faire de l'art pour vous avec dignité sans courir comme Schuff après les joujoux de la gloriole humaine… »

Et puis Schuff disparut. Il vivait étroitement reclus entre la presse et les livres. Personne ne reçut un mot de lui de tout un trimestre et nul ne passa sa porte. Les rares tentatives d'intrusion de Leclercq n'avaient pas abouti, jusqu'à la lettre du 20 mai, arrivée avec le journal annonçant l'armistice de guerre gréco-turque. Le mot était aussi aimable qu'adroit. Avec les vœux de prompt rétablissement réitérés, Leclercq annonçait une excellente

nouvelle dont il disait avoir la prudence de ne pouvoir révéler la teneur par écrit. Elle le concernait de la manière la plus directe il serait ravi de lui confier le lendemain à 11 heures au café *Au bouilleur de cru*, au coin de la rue de Vanves et de l'ancienne rue Canudet.

La curiosité l'emporta. Que ce comploteur pouvait bien savoir de neuf ? La belle journée avait rempli les rues de bonne humeur. Arrivé jovial avec vingt bonnes minutes de retard, Leclercq s'enquit longuement de sa santé, se disant ravi du « léger mieux depuis quelques jours », avant de lâcher un « Figurez vous… » en forme de confidence. La grosse nouvelle était la vente par Vollard de la *Dame jaune*.

Leclercq ne sut si Schuffeneker, qui avait écarquillé ses yeux qu'il trouvait maintenant très rapprochés, feignait l'incompréhension ne comprenait pas de quelle toile il pouvait s'agir. Il reprit :

— *L'Arlésienne* cédée par votre frère à Bauchy avait été confiée à Chaudet qui l'a vendue à Vollard en décembre.

Jusque là, Schuffenecker pouvait suivre, il avait vu la toile accrochée chez Vollard, il ignorait simplement que le marchand l'avait rebaptisée : « *Dame jaune* ». Il continua.

— Je n'ai pu savoir ce que Vollard avait tiré de ce Van Gogh, mais la très bonne nouvelle est que la toile a aussitôt quitté la France.

— …

— Soit, vous ne comprenez pas ! Vous la connaissez assez bien pourtant. Je l'avais regardée *très* attentivement, après avoir vu chez vous « l'autre version ». Franchement, vous auriez pu vous faire poisser. Dans la *Dame jaune* très lisse, le ruban de la coiffe sort sur le côté des cheveux, s'échappe d'une espèce de chignon, au lieu de pendre à l'arrière . Un connaisseur des coiffes arlésiennes aurait pu remarquer l'erreur. Et un amateur l'erreur… de copie.

— Le risque n'était pas grand. Peu de gens connaissent l'autre version. Elle est chez moi depuis toujours, elle n'a jamais été exposée et ma maison ne se visite plus.

— Vous oubliez la reproduction commandée par La Rochefoucauld pour l'encartage dans *Le Cœur*. Sur l'exemplaire que je conserve, on voit nettement la différence.

— …

Sans s'interrompre, il sortit de sa sacoche le numéro du *Cœur* de 1993 qu'il tendit à Schuff pour lester son propos.

— Même en portant attention, personne ne peut distinguer les formes dans la chevelure, mais vous avez raison, les coiffes bretonnes sont plus simples.

— La très bonne nouvelle dans l'heureuse nouvelle est que la toile est partie à Copenhague. Vollard, qui ne connaît rien de la femme qui l'a achetée, m'a dit qu'elle s'appelait « madame Taber ». C'est Alice Faber, elle est peintre et était l'épouse de Hannover, l'historien d'art le plus influent de Copenhague.

— Le Julien Leclercq local ?

— C'est une importante collectionneuse. Elle a les moyens qu'il faut. Tant qu'elle n'apprend pas que les deux versions étaient chez vous, et qu'il y a un croquis préparant la copie dans le carnet que j'ai vu l'autre jour, tout va bien.

— La *Dame jaune* est en tout cas très réussie. Vous ne trouvez pas ?

— L'avenir dira combien de temps elle fera illusion… Je vous avais bien dit que le Danemark s'intéressait. Willy Gretor, Morgens Ballin et elle, plus la publicité qu'a faite Frits Thaulow, l'ancien beau-frère de Gauguin que vous connaissez et la collection de Georg Brandès, le nouveau beau-frère de Gauguin. C'est le premier pays refuge pour l'Impressionnisme et qui dit

Danemark dit aussi Scandinavie et Berlin, également à l'affût de nouveauté en art.

— Vous y avez des contacts ?

— Quelques-uns que je vais cultiver. Une bonne amie. Je ne vous en ai rien dit, mais je travaille désormais pour Bing. J'ai convaincu le père Bing de tenir une exposition itinérante dont je me chargerai cet été. Estampes japonaises et peintures français voyageront ensemble : Copenhague, puis Helsinfors, Stokholm au moins, puis Berlin qui a souvent le regard tourné vers la blondeur nordique. C'est là qu'il faut être vu. Ils vont en avoir plein les yeux. Vous serez de la partie. Vous choisirez trois de vos œuvres que vous me confierez. Je n'emporterai pas de Van Gogh, c'est trop tôt, mais vous pouvez être bien certain que je ne parlerai que de lui, la nouvelle étoile montante Après avoir vu ses œuvres, personne ne peint plus pareil. C'est vrai pour vous, c'est vrai à Paris, ce sera vrai ailleurs.

— Qui d'autre comptez-vous montrer ?

— J'ai l'accord de Monet, de Rodin, celui de Raffaelli et le vôtre, je pense. Gauguin en sera, Boutet de Monvel qui brille avec le succès de sa *Jeanne d'Arc* aussi, et j'étofferai encore. J'irai voir Sérusier et Maufra. On verra mon éclectisme.

Le but de Leclercq, qui prévoyait parallèlement un cycle de conférences – sur l'art japonais, au centre du commerce de Bing, ou sur les artistes de sa propre écurie – que l'élite cultivée pourrait suivre en français, était de devenir celui par qui le rayonnement de l'art parisien allait atteindre ces terres froides. Le champ était libre, le premier critique à s'affirmer serait incontournable. Exporter une centaine d'œuvres du cénacle parisien promettait un événement de belle tenue. Tout à son projet, il en détaillait les mille vertus, rejouant la fable de Pérette.

Il repartit comme il était venu et Schuffenecker ne le revit qu'à l'automne. Le projet avait pris du retard, mais Leclercq disait avoir

plus de soixante œuvres à montrer. Il emprunta trois peintures d'Emile Schuffenecker, d'un style aussi personnel que possible.

Schuff profita de l'aubaine pour adresser un petit mot à Gauguin l'avertissant du projet d'expositions et lui glisser que Leclercq avait abandonné Bing pour se mettre marchand de tableaux. La nouvelle n'a pas dû trop surprendre le peintre des tropiques. Lorsqu'il avait appris que Leclercq avait « obtenu une brillante position chez Bing », doutant que cela puisse être d'une quelconque utilité pour lui-même, il avait transmis l'information à Monfreid et s'était fait prophète, doutant que Leclercq soit assez courageux au travail pour demeurer six mois dans la place.

Dimanche 1 JANVIER 1898

A la surprise des dénigreurs, le persuasif Leclercq avait gagné son pari. Le premier janvier 1898, son exposition d'art français ouvrait à Oslo. Quatre-vingts œuvres d'artistes déjà en renom à Paris, le groupe autour de Gauguin, mais aussi Vuillard, Aman-Jean, Emile Blanche ou Etienne Dinet.

Les circonstances lui avaient souri. Le petit milieu scandinave parisien lui avait transmis nombre de contacts et d'introductions. Le cheval de Troie qui lui avait permis d'investir la place avait été le sculpteur Ida Ericsson, sa voisine au 6 rue Vercingétorix. Cette femme fantasque et son mari le compositeur habité William Molard s'étaient liés d'amitié avec Gauguin lorsqu'il occupait l'appartement au-dessus de chez eux, ensuite repris par Leclercq.

Judith, était à l'origine de la venue d'Ida la France. Toute fière de l'avoir avoir mise au monde, le 17 février 1881, Ida Ericsson était allée la présenter au comte George Van Rosen, le directeur de l'Académie Royale d'Art de Stockholm où elle étudiait la sculpture. Présenter un enfant naturel ! Van Rosen n'avait pu que congédier la fille-mère qui n'épousait pas son chanteur d'opéra, le baryton suédois Fritz Arlberg qui avait ses faveurs. « Si seulement elle ne m'avait pas présenté son enfant ! » avait, ensuite, déploré le

comte. Mais la vie est ainsi faite. Ida était partie avec sa fille sous le bras après un touchant un adieu au baryton : « Embrasse papa, c'est sans doute la dernière fois que tu le vois ! » Elles habitaient maintenant avec Molard la petite maison en bois de deux étages construite avec les reliquats de pavillons de l'exposition universelle de 1889.

Les Mollard y tenaient souvent table ouverte et Leclercq y avait son rond de serviette. Il avait rencontré chez eux tout ce que comptait la bohème parisienne « slave », peintres, dramaturges, sculpteurs ou musiciens. Les habitués se nommaient Ravel, Debussy, Delius, Mucha, Grieg ou Strindberg.

Intarissable d'anecdotes, connaissant son monde artistique sur le bout des ongles, vif et subtil avatar Belle époque, Leclercq animait les soirées et séduisait. Avec ses cheveux bouffants – « sa perruque » pour les détracteurs – sa barbiche canaille et ses grands yeux bleus, sa mince silhouette et sa mise façon poète, il épatait les boulevards et quelques contemporains. Son aplomb, laissait rarement indifférent. Pour le poète symboliste anglais Ernest Dowson, Leclercq semblait droit sorti d'une peinture de son ami Aubrey Beardsley, il le lui avait écrit.

D'autres, plus sceptiques, voyaient un intrigant se pensant « bien au-dessus d'eux », de tous les autres, très supérieur aux « 'honnêtes' gens » équipés de « vilaines âmes ». Ernest Raynaud se souviendra : « Le mystagogue Julien Leclercq y tirait l'horoscope d'un chacun et vaticinait, en caressant des ses doigts effilés son ample chevelure de chamelier nubien ». Pierre Quillard, du *Mercure*, avait tôt épinglé son sens moral, après avoir lu que, selon lui, « ne pas être un bandit un proxénète, un louche ambitieux » était seulement préférable. Quand Gauguin, qui avait eu l'avantage de bien le connaître « ce drôle », sut que les Molard lui avaient confié deux de ses toiles pour l'équipée scandinave, il n'avait pas réprimé un : « je tremble pour elles ».

Versé dans l'ésotérisme, Leclercq avait étudié la chiromancie et publié : *Le caractère et la main, histoire et documents*. Cela lui permettait d'annoncer gracieusement leur avenir aux convives qui lui soumettaient leur paume ou d'obtenir que les gens importants qu'il courtisait le laissent photographier leur main gauche, ainsi de Gauguin, de Rodin, de tant d'autres. Tout un volume. Sa plume adroite n'avait pas rencontré de difficultés en passant de l'interprétation de la main à celle de la tête, il était expert en physiognomonie, en physionomie, en phrénologie. Sa *Physionomie, visages et caractères d'après les principes d'Eugène Ledos* n'étudiait pas moins de 85 portraits... Du Tzar Nicolas II au Sâr Peladan, quelques reines ou Rochefort, Bismark ou Guesde, Jaurès et Clémenceau, Sarah Bernhardt ou Séverine et, bien sûr, Zola.

Soignant son image de « prince mérovingien des boulevards », il avait fait paraître dans le *Mercure de France*, dont il avait été l'un des dix fondateurs, une étude de Ledos lui-même, consacrée à la tête de... Julien Leclercq. Les grandes questions ne lui échappaient pas, on lui devait un *Dialogue platonicien sur l'antisémitisme, Morès et Drumont jugés par Socrate* ou *Les Sept sages et la jeunesse contemporaine*. *La Misanthropie de Maxime Bourguès,* tenue pour « le meilleur de ses écrits », ne fut, non plus que ses deux autres pièces de théâtre, malheureusement jamais donnée. Toujours obligeant, quand Roinard sollicite des portraits croisés pour une revue des penseurs en vue, Leclercq signe celui de Roinard.

Homme d'honneur aussi. Il racontait ce qui l'avait conduit à *égarer sa canne dans l'œil bleu* de Willy, Henry Gauthier-Villars, ou poussé à croiser le fer avec Rodolphe Darzens, poète symboliste concurrent, narration qu'il enjolivait au fil des récits, ignorant que Jules Renard l'avait consigné dans son journal au 15 décembre 1890 :

> « M. Julien Leclercq est venu me demander d'être son témoin contre M. R. Darzens. Il veut en finir. Il demande un duel féroce, 15 mètres, puis 20, puis 25, à trois balles, puis à deux, au visé, puis comme on voudra.

Les deux poètes sont face à face pour en découdre le jour de la Saint-Sylvestre. L'affront a eu le temps de s'émousser. Leclercq ne réclame plus la mort pour le laver, les pistolets se sont changés en épées. Un *Duel-vaccin*, dit Renard qui décrit :

> « De braves gens, bras croisés, nous regardaient.
> — Messieurs, disait Ajalbert, je suis très nerveux, je suis très nerveux. Allez, Messieurs, et faites en gens d'honneur.
> Darzens ricanait. Leclercq souriait et tirait un peu au hasard, tandis que son adversaire, se servant de son épée comme d'une aiguille, visait la main et avait l'air d'un monsieur qui veut piquer un guêpe sur une feuille de vigne.
> — En pensant, me dit Leclercq, que toute cette sale affaire aboutirait à cette piqûre, et que je devais me considérer comme suffisamment vengé des injures de cet homme, j'avais envie de pleurer. Vous, vous êtes furieux Renard.
> Je l'étais en effet et sans vantardise, c'eût été une joie pour moi de m'aligner à mon tour.
> — Mais nous sommes les seconds, me dit Paul Gauguin. Pourquoi ne nous battons-nous pas ?
> Lui aussi était furieux. »

Au cours d'un dîner où Leclercq et de Renard, grands complices du *Mercure de France,* auraient chacun présenté sa version, Leclercq aurait été cru, tant il savait être captivant. On lui doit un trop modeste : « Mon exaltation atteint vite à un paroxysme qui stupéfia mes auditeurs ». D'autant que Darzens, atrabilaire notoire qui n'inspirait pas toujours la sympathie avait déjà, « assez forte hémorragie », selon le compte-rendu de *Gil Blas*, blessé Leclercq à l'avant-bras droit dans leur duel de Noël 1888. Cette fois, *Le Figaro* notait, « à la deuxième reprise » : « plaie en séton de cinq centimètres intéressant les tendons extenseurs des doigts ». Témoin de « LeClercq » selon l'entrefilet mal cousu ? « Paul Ganguin ».

Cynique que Leclercq, mais également persuadé que l'épopée devait être à sa hauteur et finissant par se prendre au jeu. La vie était pour lui une belle histoire dont il était le héros admirable, le bel esprit aiguillonné par les joutes, pensant vite, dont la supériorité se vérifiait à chaque rencontre. Pour ne rien gâcher, il savait être impertinent et pince-sans-rire, puis soudain sérieux, apparaissant parfois comme un homme de conviction, ou tout à fait méphistophélique, si on en croit le portrait que brosse Albert Edelfelt en 1897, salué par *L'Aurore* lors de son exposition à Paris deux ans plus tard.

Toujours soucieux de faire d'une pierre plusieurs coups, et de joindre l'utile à l'agréable, son projet scandinave n'était pas uniquement dédié au rayonnement de l'art français qu'illustraient aussi ses conférences à Helsingfors ou Pétesbourg, Stockholm ou Copenhague sur ses frères d'armes : « *La Douleur des poètes* Musset, Baudelaire, Alfred de Vigny et Verlaine. » Il allait cette année-là épouser la pianiste finlandaise Fanny Flodin, la sœur de la sculptrice Hilda Flodin qui l'aidera pour la préparation de son exposition et deviendra plus tard l'élève, et la maîtresse, d'Auguste Rodin, après que Leclercq aura été son secrétaire.

Gauguin se dispensera d'adresser ses félicitations au marié : « Il va se marier avec une Finlandaise ce mois-ci : je plains la pauvre fille… Je n'ai que faire des amitiés que m'envoie Leclercq. – Un billet de faire-part de Leclercq, son mariage avec la fille d'un conseiller d'État de Suède – Il continuera à vivre aux crochets de quelqu'un. A cette occasion, au lieu du billet de faire-part, j'aurais préféré qu'il m'envoyât un peu de l'argent qu'il me doit. – Quelle existence de paresse doit mener ce drôle sur le dos de sa femme. »

Oisif dans l'âme peut-être, mais Leclercq faisait tout de même preuve d'une belle diligence. Il parviendra notamment à placer au Musée d'Oslo le bronze du *Poète* de Rodin et un plâtre de *La Danaïde*.

Comme prévu, il avait vanté l'art de Vincent, grand absent de l'exposition, il n'avait pas écrit pour rien sept ans plus tôt dans sa revue de l'exposition des *Artistes indépendants* : « Vincent van Gogh, qui fut et reste un grand peintre de ce siècle » ! Il s'y était si bien pris pour exciter la curiosité que, le jour-même de l'ouverture de l'exposition, il dût précipiter l'échéance et se faire envoyer trois Vincent pour étoffer les deux empruntés à Vollard qu'il ne montrait que de manière privée.

Il aurait bien sûr pu les demander directement à Johanna Van Gogh qu'il connaissait personnellement. Il l'avait approchée après l'internement de Theo et s'était chargé des envois aux Vingtistes de Bruxelles où il avait placé un grand dessin, ce qui lui avait valu d'en récupérer un, petit, pour le dédommager de sa peine. Il aurait pu rappeler à la veuve de Theo ses états de service, auteur du billet nécrologique de son beau-frère dans le *Mercure de France* et l'un des meilleurs soutiens de la mémoire de Vincent depuis. Il avait appuyé la publication au *Mercure* des extraits de lettres à Bernard ou à Theo, mais il lui fallait tester la loyauté de Schuffenecker, son respect de leur faux pacte. Il pesa chacun de ses mots :

> *« Vite, à la réception de cette lettre, écrivez à Mme Van Gogh pour lui demander d'expédier immédiatement 2 ou 3 des plus beaux paysages de Vincent (la Promenade des Arlésiens de je ne sais quel jardin à Arles entre autres) à M. C.W. Blomquist, Konsthandel, 95 Carl Johansgade à Kristiania pour que nous puissions dans la dernière quinzaine de l'exposition exposer ici ces tableaux, qui seront exposés aussi à Stockholm, à Helsingfors et à Berlin, qu'elle les envoie par colis postal, c'est-à-dire roulés par conséquent. Nous paierons le port et les mettrons sur châssis et en cadres ici-même. Dîtes-lui que je suis l'organisateur de ces expositions, que les œuvres sont assurées, que la maison Blomquist prend 25% sur la vente et qu'il n'y a rien à craindre. De Berlin les toiles lui seront réexpédiées le 1er mai, franco. Faites vite. L'Exposition ouvre aujourd'hui à Kristiania, très bon ensemble. »*

Schuffenecker fait ce qui lui est demandé. Il s'acquitte maladroitement de sa mission. Johanna lui retourne un mot pour tenter de savoir si c'est lard ou cochon. Schuffenecker délivre sa

caution par un nouveau courrier empreint de gaucherie : « pour ma part je considère Monsieur Leclercq responsable et c'est à lui que j'ai eu affaire, mais l'honorabilité de la maison Blomquist est aussi un répondant de sérieux. » Johanna s'exécutera, malgré le mais…

Comme il était à prévoir, les trois toiles arriveront trop tard pour Oslo, mais elles seront exposées, avec les deux autres toiles de Vincent emportées par Leclercq, à Stockholm, puis à Gotebourg et enfin à Berlin.

Leclercq sut alors que Schuffenecker allait aussi exécuter le second volet du plan dont ils avaient presque convenu lorsqu'il était venu lui emprunter ses trois toiles.

Le stratagème se résumait à un imparable tour de passe-passe. Pour Leclercq, l'amateur d'art était susceptible d'être abusé comme le spectateur l'était par l'illusionniste, comme le poisson par le leurre, l'oiseau par l'appeau. Aussi longtemps que la feinte n'était pas éventée, il ne pouvait être certain. Qu'il doute est une chose, chacun sait que les lapins ne poussent pas dans les chapeaux, mais qu'il ne puisse jamais deviner comment il y est entré. Il suffisait pour l'émerveiller d'une diversion, de focaliser l'attention ailleurs et la proie et l'ombre étaient confondues.

Quand deux tableaux du même sujet existent, les intervertir est l'enfance de l'art. En cas de doute, l'amateur ne pouvant que difficilement déduire de certitude de l'art lui-même recherchera des indices dans la seule chose qu'il puisse tenir pour certaine : l'historique. Si un tableau est faux, son origine est au moins douteuse, remonter l'histoire permettra en principe d'y voir plus clair.

Arcanes de l'illusion, façons de susciter le doute, d'entretenir le flou, de déplacer les repères, de brouiller l'entendement pour accompagner le passage de la vérité à la chimère en insistant sur

les faits vrais, Leclercq s'était complu à détailler tout cela pour Schuff avant de lui confier :

— Il suffit donc de mélanger les provenances et le tour est joué. Produire une copie est un art, élaborer un historique en combinant vrai et moins vrai en est un autre également respectable.

— Sans copie de qualité, rien n'est possible…

— Eh bien ! L'avenir est aux malins !

— Vous l'avez dit, *Bel-ami*.

Lorsqu'il avait découvert chez Schuffenecker la copie du *Jardin de Daubigny*, Leclercq s'était souvenu de l'étonnante histoire de l'original. Il connaissait bien la dernière lettre de Vincent elle avait été photographiée pour être publiée dans le *Mercure* et placée en coda de la publication des lettres. Croquis du *Jardin* et au dessous, derniers mots de Vincent : « sur l'avant plan un chat noir. Ciel vert pâle. » Augures du malheur. Un chat noir sur une toile et trois morts en six mois !

Il avait souvent vu dans la boutique du père Tanguy la belle toile d'hommage à Charles-François Daubigny montrant sa riche maison d'Auvers-sur-Oise, avec dans le jardin, la frêle silhouette de Marie Sophie sa veuve. Julien Tanguy lui-même avait lié le triple malheur au chat noir. Sur son lit de mort Vincent avait demandé à son frère d'offrir sa toile à Marie Daubigny. Theo avait demandé à Tanguy de la rapporter à Paris et de l'encadrer, puis il était devenu fou. A Noël, Marie Daubigny était morte rue Lepic, à cinquante pas du 54 où Vincent et Theo avaient vécu. Un mois après Theo avait disparu !

Comme maudit, le *Jardin* n'avait trouvé preneur qu'à la mort de Tanguy en 1894 quand Schuffenecker, se précipitant chez sa veuve, l'avait acheté pour une bouchée de pain. L'idée de Lelercq avait été sans conteste originale :

— On trouvera dix personnes averties de l'histoire du legs à Marie Daubigny. Tanguy la ressassait, mais il n'est plus là. Il vous

suffira de trouver un homme de paille prétendant vendre pour le compte de « madame veuve Daubigny », en pressant Vollard de se décider sur l'instant. Il achète tout et ne vérifie rien. Vous conservez ainsi votre copie dont personne ne pourra mettre en doute l'authenticité… puisqu'il vous suffira de dire que vous l'avez achetée chez Tanguy. Montrez-vous accommodant, ne soyez pas gourmand, vous vous rembourserez sur l'autre. Lorsqu'un vrai et un faux se croisent, celui qui a été vendu à vil prix apparaît suspect. Il faut toujours veiller à inverser l'ordre des choses. L'idiot pense que les imitations sont toujours « pour l'argent » et ne sort pas de là. Un chiffre l'aveugle et il méconnaît les motivations plus secrètes, plus intimes, plus subtiles, les jalousies qui mènent le monde, les grands défis. Ce que la littérature et les grands auteurs, toujours fins déchiffreurs de l'âme, enseignent n'est pas lié à son monde. Sourd à tout, lui n'entend que la tyrannie de sa bourse.

La résurrection de la morte, après sept ans, et le glissement de l'historique étaient apparus lumineux à Schuffenecker, aussi diabolique qu'efficace et n'offrant que des avantages, d'autant qu'il ne courait aucun risque, aussi longtemps qu'il conservait sa copie chez lui et la proposerait à prix d'or.

Ainsi fut fait. Une bonne âme se dévoua et, le 20 mars 1898, le livre d'entrées d'Amboise Vollard enregistra : *Madame veuve Daubigny : Van Gogh, Jardin, 100.*

Samedi
24
MARS
1900

Une carte postale du 24 juin 1898 apporta à Johanna Van Gogh des nouvelles des trois toiles qu'elle avait confiées cinq mois plus tôt. Leclercq avait accusé réception le lendemain de la fermeture de l'exposition de Christiania. Il avait annoncé qu'il faisait suivre la caisse à Stockholm et que les toiles seraient exposées à Copenhague et Berlin. Il avait signalé le léger dégât subi par le *Parc à Arles* et précisé que sa commission serait de 25 %, mais il n'avait rien dit de l'accueil ni d'éventuelles ventes.

Expédiée de Berlin, sa carte postale annonçait le retour des œuvres en port dû. Sans être triomphante elle était prometteuse et prémonitoire : « J'ai failli vendre à Berlin les tableaux de Vincent que vous avez eu l'obligeance de me confier. Je crois pouvoir vous dire que sa réputation pourrait facilement s'établir dans cette ville et des ventes s'ensuivre. »

Il devait maintenant aller conter ses exploits et conquérir Paris. Les cinq Vincent que Leclercq avait pris soin de montrer de manière privée à Helsinki avaient été exposés à Göteborg et proposés à la vente, l'ensemble pour quelque 3 000 couronnes suédoises.

De retour à Paris, remerciant chacun d'un mot, Leclercq fit le tour de ses préteurs, les abreuvant des vertus du Nord et de son inépuisable bagout. Il régla diverses affaires durant un an, délaissant provisoirement Vincent pour quelques-uns de ses nombreux fers au feu.

Un déclic l'amena chez Schuffenecker. L'Exposition universelle qui se préparait avait fait de Paris un gigantesque chantier. L'espoir de dépasser en lustre celle de 1889, qui avait vu la formidable érection de la tour Eiffel, était caressé. Les touristes allaient, par milliers, envahir la capitale des arts. Il aurait été sot de ne pas avoir quelque chose à vendre aux amateurs d'avant-garde qui n'allaient pas manquer l'événement.

Son mariage l'avait mis Leclercq plus à l'aise, mais pas au point de se lancer dans une entreprise sans appui, il entendait faire de Schuff son financier. Ce fut *niet* ! Schuffeneker n'avait pas les moyens. Il restait de marbre devant les séduisants calculs qui lui étaient présentés. Il accueillait d'une moue l'occasion propice que lui vantait Leclercq avec les prix apparemment tirés aux dés par Johanna Van Gogh pour les toiles de l'exposition itinérante : 500, 800 et 1 200 francs, commission incluse.

Pour Leclercq, si on rapportait ces toiles à l'importance toujours grandissante de Vincent, la culbute était assurée à condition de bien s'y prendre. Il suffisait de miser, de faire discrètement venir des toiles en annonçant une vente probable, puis de faire baisser les prix et de se constituer ainsi un stock qui serait écoulé de gré à gré. Leclercq s'était renseigné. Il savait comment s'y était pris Lucien Moline pour faire tomber à 800 francs un lot de sept paysages, comment Vollard avait cassé les prix de celles qu'il avait réglées un an après les avoir reçues. Quand d'autres feraient le même calcul, ce qui était inéluctable, il serait trop tard pour se placer. La cote s'envolerait et ils ne pourraient rivaliser avec les poids lourds. Il fallait agir maintenant ou laisser filer la belle opportunité et le regretter longtemps.

Laisser se faufiler quelques faux n'était pas un obstacle. La prétendue morale était un faux problème. Bien sûr, il remarquait l'opportunisme, le côté intrigant, mais la vie est une grande mascarade et il faut bien tirer son épingle du jeu. Il n'y avait pas de différence avec l'imaginaire du créateur, le théâtre et le roman ne sont qu'affaires de cocuage et tout le monde applaudit. Et puis quelle fortune serait morale ?

— Quelle différence ? Certains de vos Van Gogh sont peut être faux, mais ils sont « élaborés dans le respect de la recette originale ». Cela suffit à les faire vrais. Il faut vivre avec son temps et s'approprier les enseignements de la réclame. On moque le bourgeois à longueur d'ouvrages, mais le grand bourgeois a plus que tous besoin de leçons. Il se vante de tout pouvoir acheter, parade dans ses boudoirs débordant d'art moderne à la mode. S'il était averti, s'il avait réellement du goût, s'il savait faire la différence, il ne se ferait jamais prendre, mais il s'en remet à ses conseillers, de présumés connaisseurs, d'ignorants usurpateurs. Combien de faux Corot dans les fumoirs parisiens ? Imagine-t-on que ces toiles ne participent pas à la gloire du peintre ? Plus il y aura de Vincent en circulation, plus ce qu'il a découvert fera partie du paysage. Plus il y aura de demande, plus on parlera de son art d'exception que nous avons été les premiers à reconnaître.

Emporté par son lyrisme, il allait jusqu'à citer Hegel qui avait vu le faux pour un moment du vrai.

— La frontière n'est pas où on la place. Leur rationalité est dépassée, tout est subjectif, ce n'est pas l'objet qui importe mais le signe d'idée perçu. Les Symbolistes le clament. Devant l'œuvre, l'imaginaire l'emporte.

Schuff se fit traiter de nigaud pour ne pas vouloir entendre qu'il ne s'agissait pas de créer un mouvement de toutes pièces, mais seulement d'en prendre la tête, de saisir une opportunité, de cueillir un fruit mûr.

— Les marchands n'ont pas besoin de Van Gogh, ils ont besoin de nouveau. Si ce n'est pas Vincent ce sera quelqu'un d'autre, mais il faut des locomotives et c'en est une. La peinture haute en couleur, les sujets que tout le monde peut comprendre, la clef est là ! Mettez un tableau entre deux Vincent, il paraîtra fade ! Sans compter les lettres, l'artiste qui se mutile et se tue, l'alcool et la folie, les deux frères, la vie en marge. Il y a une légende à vendre par morceaux, un lambeau de vie avec chaque tableau. Auriez-vous un autre artiste sur lequel il y aurait tant à dire ? Aujourd'hui, c'est cela qu'on cherche, la vie et l'œuvre, les grands exemples.

Tout y passait pêle-mêle, mais rien n'ébranlait le refus de Schuffenecker de participer à l'aventure.

Ne désarmant pas, Leclercq revint à la charge le 24 mars. Il apparût tout sourire dans l'embrasure, un petit catalogue roulé en main. Il salua Schuffenecker d'un joyeux :

— « Mille francs », c'est le signal !

Il lui tendit le catalogue « Vente d'un amateur »

— Cet après-midi, à Drouot ! Voyez vous-même !

Schuffenecker feuilleta le livret jusqu'à la page où était reproduite « *La maison de campagne* ». Le *Jardin de Daubigny* que la veuve Daubigny, ressuscitée pour l'occasion, avait vendue à Vollard venait de passer en vente publique. La toile était partie pour mille francs. Dix fois le prix en deux ans !

— A tout coup, Vollard est derrière la vente… Il fixe les prix.

— Vous vous trompez, Vollard n'y est pour rien. Il avait vendu la toile à Ivan Stschukine, qui n'avait pas payé. Isaac Aghion lui avait avancé l'argent pour cet achat et quelques autres. Comme Stschukine ne rendait pas les vingt mille francs qu'il lui devait, Aghion l'a contraint à une vente forcée de sa collection qu'il avait en nantissement.

— Maudit banquier ! Les Bernheim auront acheté pour voler au secours de leur cher cousin.

— Non pas. Ils ont enchéri, mais Stschukine ne s'est pas laissé faire. D'autant qu'il avait fait un joli bénéfice sur d'autres tableaux. Maurice Fabre qui était à la vente a lui aussi fait des offres avant de laisser filer. Il en a déjà cinq, il peut attendre. Stschukine qui sait sa toile extraordinaire l'a rachetée quand il a vu que les autres œuvres vendues rapportaient suffisamment. Jamais un Vincent n'a atteint un prix pareil en vente publique, maintenant chacun sait qu'on ne pourra pas avoir un Vincent à moins que cela.

— Que vous dites…

— Il y a quinze jours Adolphe Tavernier, qui avait acheté *Le Déjeuner* de Vincent pour pas 400 francs en novembre à Vollard a fait une jolie culbute, Chevallier l'a vendu pour lui chez Petit pour 910 francs. Et Mirbeau est encore persuadé d'avoir fait une bonne affaire en l'achetant.

Schuffenecker était persuadé qu'après un si net signal Leclercq allait en profiter pour lui répéter de se décider, pour le pousser à investir maintenant, mais Leclercq était bien trop retors pour être là où on l'attendait.

— J'avais prévu. Il y a dix jours, Stschukine est venu me voir. Il cherchait un moyen d'échapper à la vente infamante et m'a demandé si je ne connaissais pas quelque acheteur qui lui permettrait d'échapper à la rapacité d'Aghion. Il avait avec lui le brouillon préparé par son notaire donnant pouvoir à Josse Bernheim pour trouver un officier ministériel et organiser la vente. Ce brave homme de lettres était tout déconfit. Je n'ai pu que lui conseiller de requérir l'anonymat, mais on ne pouvait rien empêcher. J'ai écrit le jour même à Johanna Van Gogh de m'envoyer au moins six toiles, en m'arrangeant pour qu'elle comprenne qu'il m'en fallait dix au moment de l'Exposition… avant qu'elle ne monte ses prix.

— Elle aura sans doute été échaudée par l'absence de vente en Scandinavie. Je doute qu'elle répète l'expérience. La dernière fois, vous m'aviez pressé d'acheter en me disant que c'était la dernière opportunité, qu'elle ne prêterait plus.

— Elle n'a rien vendu depuis et n'a guère le choix. Je lui ai parlé des amateurs et lui ai aussi dit que je préparais une longue biographie de Vincent…

Schuffenecker esquissa un sourire.

— Quand vous écrivez des choses pareilles, vous devriez garder un double pour éviter de vous couper. Il faut bonne mémoire après qu'on a menti, rappelez-vous Corneille. Pour ma part, je conserve un double de mes courriers quand je ne suis pas certain de me souvenir exactement de leur contenu.

— J'ai la même prudence. J'imaginais que vous seriez curieux de connaître les tenants et les aboutissants de mon projet. J'ai pris la précaution d'une copie pour vous. Il sortit une enveloppe de sa poche qu'il tendit.

Chère madame,

Si je n'ai pas eu la chance, dans ma tournée en Allemagne, Suède et Norvège de vendre les toiles que vous m'avez confiées de ce pauvre et grand Vincent, elles ont cependant par leur nouveauté et leur audace et la splendeur de leur couleur, fait impression. Bien des amateurs dont j'ai fait la connaissance en voyage et que j'ai revus à Paris m'en ont parlé depuis.

Puisque l'exposition universelle va nous ramener à Paris tous ceux capables d'apprécier les choses d'art, il me serait très agréable d'avoir chez moi quelques belles peintures de Vincent afin de les montrer aux nombreux étrangers que je connais qui viendront me voir. J'espère en vendre et je ferai tout le possible pour cela. Je vous serais donc très reconnaissant de m'envoyer en petite vitesse cinq ou six œuvres importantes, que je pourrais garder pendant six mois. Ces peintures seront assurées et je payerai le transport aller et retour. Il est préférable de les expédier sans cadres, car j'ai l'intention de les encadrer ici très joliment. Je vous rappelle que la commission que je vous avais demandée autrefois était de 25%, mais comme mes dérangements seront moins considérables ici à Paris qu'à l'étranger nous dirons cette fois 20%.

Je voudrais avoir le Jardin à ciel jaune, si admirable et que vous m'aviez marqués au prix fort de 1200 francs, et le Jardin à Arles de 800 F. Vincent autrefois a peint des vergers en fleurs (pommiers, pêchers, etc). Si vous avez encore de lui des pommiers fleuris (il me semble que c'était des pommiers) j'aimerais beaucoup en avoir un ou deux dans l'envoi, même si vous les vendez chers. Envoyez-moi seulement des paysages, ou du moins que la majorité soit en paysages. Je vous demande six toiles, mais vous pouvez m'en adresser davantage, j'en serais très heureux, car j'ai l'intention de beaucoup m'occuper de Vincent. Quelques beaux et importants dessins seraient aussi les bienvenus.

Et comme, dans un livre de critique que je publierai après l'exposition, je veux écrire une longue biographie de Vincent, veuillez me dire, chère madame, si, outre la correspondance publiée au Mercure, vous avez dans la famille des renseignements précis sur la vie et les voyages du peintre et si, quand je vous le demanderai, vous pourriez me confier des documents. Daignez agréer, chère Madame, avec mon meilleur sentiment et mes vœux pour votre santé et celle de votre enfant, mes hommages les plus respectueux.

J'habite 6 rue Vercingétorix, la maison qu'autrefois Gauguin habitait. J'ai appartement et atelier, de sorte que je puis montrer les tableaux à leur avantage. »

Voir Leclercq mener sa barque et ne pas renoncer en dépit des obstacles, apparaître entreprenant et sûr de son fait impressionnait Schuff malgré lui. A peine l'avait-il moqué en l'entendant annoncer qu'il entendait écrire sur Vincent :

— Tiens, il me semble avoir lu jadis sous votre plume dans le *Mercure* : « On a tout dit sur cet admirable artiste. » Vous avez du neuf ?

Etaient à l'œuvre la « volonté tenace » et « la ruse habilement calculée », qu'il avait décrites dans son petit essai physiognomoniste sur *Le nez de l'homme politique*.

L'admettre aurait été trop lui demander, mais sa réticence s'érodait. Si Leclercq avait raison ? Peut-être fallait-il finalement ne pas trop s'écarter de lui.

— Si jamais Madame Van Gogh accédait à votre requête, vous me feriez l'honneur de m'inviter à voir les toiles qu'elle vous enverrait ? Après tout, pourquoi pas? Une ou l'autre pourrait peut être m'intéresser, sait-on jamais. Mais c'est sous la condition

d'être le premier à choisir. Mon frère Amédée, devant qui j'avais évoqué votre projet, ne peut malheureusement en être, il doit se marier le mois prochain…

— Vous lui présenterez mes compliments, mais… je le croyais marié ?

— Il l'a déjà été deux fois, mais un divorce et un opportun veuvage l'ont libéré. Il n'apprend pas et recommence. Cette fois, il épouse Gabrielle, une charmante divorcée qui m'a choisi comme témoin. Un bon mariage. Il m'a prié de le tenir averti de vos projets. Il n'est pas impossible qu'il lâche un de ces jours le commerce du cidre et du vin pour celui de l'art. Il pourrait peut-être lui aussi en prendre une ou deux si des œuvres de qualité vous étaient confiées…

Leclercq, qui n'était pas moins roué, s'en sortit par une pirouette.

— Si toutefois elle accède à ma requête… le marché est conclu.

Ils topèrent.

Vendredi
15
JUIN
1900

Leclercq avait dû ajuster le tir en avril pour rassurer Johanna Van Gogh. Il avait su trouver les mots propres à vaincre ses réticences. Son courrier brillait de : « ce sont les grands amateurs que je vise », « la question de prix est secondaire », « les vergers admirables », repeignant cette fois le monde d'Alice.

Le 15 juin, il porta un billet laconique au concierge de Schuffeneker, absent le vendredi depuis qu'il avait repris son travail au Lycée de Vanves : « Huit toiles de toute beauté sont arrivées. Je serai chez moi ce soir. P. S. J'ai glissé un petit compliment sur votre art il y a trois semaines dans la *Chronique des arts* : « délicats portraits et paysages d'une jolie coloration ». Je me suis abstenu de signaler le Portrait à l'oreille coupée de La Rochefoucauld qui fait beaucoup de tort à votre *Homme à la pipe*. »

Il déposa également à la poste une lettre pour madame Van Gogh accusant réception de son envoi et annonçant qu'il allait immédiatement tout mettre en œuvre pour les vendre. Le seul petit mensonge auquel il s'était laissé aller était un engagement à assurer l'ensemble pour 7 600 francs, correspondant au montant exigé diminué des 20% de la commission dont il avait décidé de se contenter… puisque les frais étaient moindres que ceux des expositions itinérantes.

A quoi bon assurer les tableaux ? Depuis que son mariage lui avait permis de déménager à l'ancienne « folie », au coin de la rue de Médeah, à l'angle de Vercingétorix, une solide porte de chêne en haut des trois marches du perron protégeait son logis. La façade était en pleine vue des voisins. Et puis, qui irait voler d'invendables Vincent ? S'assurer eut été de l'argent jeté par les fenêtres, mieux valait faire semblant, Johanna était fille et sœur d'assureurs, elle serait ainsi plus tranquille.

Pour le cas où elle aurait prêté une attention trop distraite au papier à en-tête que Leclercq avait utilisé à dessein : « Exposition A. Rodin, Place de l'Alma » une petite phrase était susceptible de l'aiguiller : « J'ai eu le plaisir de voir avant hier M. Bonger à l'exposition Rodin dont je suis le secrétaire. » Nul doute qu'elle fut impressionnée et honorée de voir que son frère Andries, même si leurs relations s'étaient détériorées, avait rencontré Leclercq devenu le secrétaire du plus grand statuaire vivant, l'immense Rodin connu dans toute l'Europe.

L'Exposition universelle était un gigantesque bazar : « d'un niveau de laideur jamais atteint », comme l'avait redouté Camille Pissarro, les pavillons, à la gloire du commerce, de la vanité des principales nations ou de l'art, avaient poussé sur les bords de la Seine comme champignons. Leclercq avait bien choisi. Parmi les trop rares bonnes choses, l'exposition des sculptures de Rodin. Le maître avait obtenu l'autorisation d'installer son pavillon personnel Place de l'Alma. Le projet était aussi ambitieux qu'onéreux, mais sa gloire autorisait pareille extravagance. Les droits d'entrée, la vente d'œuvres, de tirages en plâtre de sculptures et de photographies artistiques les reproduisant devaient la financer. Eugène Druet, un cafetier photographe amateur chez qui Rodin avait ses habitudes était devenu son photographe attitré et assurait le secrétariat de l'exposition. Il avait pour assistant Julien Leclercq, qui connaissait Rodin de longue main, ayant tantôt commercialisé de ses œuvres, tantôt formé des projets

de devenir son agent, tantôt servi d'intermédiaire pour la vente d'œuvres de sa collection personnelle. L'année précédente, il avait accompagné chez Rodin, Auguste Pellerin, le richissime roi de la margarine, qui désirait y voir « un Degas à 15 000 fr. » et signalé un autre riche amateur qui cherchait, lui aussi, « un beau Degas ». Quelques jours avant cette visite, Leclercq avait annoncé au sculpteur avoir déniché un client pour le Monet qu'il était prêt à céder. Début mars 1900, un autre Degas avait été convoité : « Je voudrais bien savoir si Mirbeau désire ou non que je m'occupe de la vente de son Degas. Veuillez lui écrire et m'aviser tout de suite, car j'ai déjà parlé de ce Degas. »

L'entreprenant Leclercq avait su saisir sa chance, forcer une porte d'abord fermée. Il avait fait valoir ses compétences dans une remarquable lettre de sollicitation, un modèle du genre.

Appuyant là où il savait faire mal, le rédacteur attitré de la *Gazette des Beaux-Arts* avait d'abord écrit à Rodin, dans sa lettre du 3 mars 1900 : « Sachant que vous n'êtes pas libre de vos actes, je n'insiste pas sur ce que je vous ai dit samedi dernier au sujet du secrétariat de votre pavillon… » Il avait conclu, toujours sans insistance, en laissant entendre qu'il saurait, le jour venu, renvoyer l'ascenseur : « Enfin, comme je voudrais faire mes preuves à Paris de secrétaire d'une exposition importante – vous savez que je suis candidat au secrétariat de la Société Nationale [des Beaux-Arts], j'accepterais des conditions fort modestes. Et si ce n'est pas possible n'en parlons plus. »

En sandwich, au milieu de sa lettre, il avait dressé le relevé des compétences de soi, le quasi futur secrétaire de la Société nationale des Beaux-Arts qu'il conseillait vivement à Rodin d'embaucher : « si vous croyez pouvoir en parler à vos commanditaires, ils tiendraient peut-être compte des services que je suis en état de rendre par mes relations avec toute la critique parisienne et un grand nombre de critiques étrangers qui viendront certainement à Paris, par mes relations aussi avec les directeurs des musées

allemands. Pour la vente, je puis aussi rendre des services, sachant faire le vendeur à l'occasion. En outre, je traduis aisément l'anglais et les langues scandinaves et suffisamment l'allemand – bref, je puis m'exprimer avec des étrangers. »

Leclercq ne devint pas secrétaire de la Société nationale des Beaux-Arts malgré l'appui de Rodin qui l'avait décrit « homme de lettres et homme du monde. » Embauché à petit prix et à temps partiel pour *Le Pavillon*, Leclercq put mettre son carnet d'adresse à contribution pour l'envoi, le 11 juin, de spécimens d'affiches à Anvers, Berne, Bruxelles, Berlin, Copenhague, Dresde, Hambourg, Lausanne, Munich, Neuchâtel, Prague, Stockholm, Vienne ou Zurich.

A l'exposition, il traite quelques commandes. Le 30 juin, il adresse, un billet au fondeur, disant quelle patine souhaite Lebeau pour *L'Enfant prodigue* et celle choisie par Franchetti pour *Le Minotaure* qu'ils ont achetés. Mais c'est le Maître lui-même qui explique presque chaque jour, du moins au début de l'exposition, le sens de l'œuvre à des visiteurs venus du monde entier, parmi eux beaucoup d'Allemands, parfois clients, comme Max Linde, que Leclercq ne néglige jamais de saluer.

Quand, le jour même, Schuffenecker frappe à la porte de son ami, la maison est animée. Hors pour Fanny Leclercq dont il faisait la connaissance, il n'y a point besoin de présentations. Schuffenecker salue avec chaleur les Molard et Judith, née la même année que sa fille Jeanne, devenue, à dix-neuf ans, une trop ravissante jeune femme. Ils les avait souvent rencontrés dans la maison d'en face du temps de Gauguin, où Leclerq grattait parfois la mandoline aux pieds du maître. Il compliment chacun, dans une ambiance presque familiale. On le félicite pour sa douzaine d'oeuvres montrée au *Groupe ésotérique*. Mollard glisse, sans que l'on sache s'il est ironique.

— Ah voilà le peintre *qui s'exhibe vraiment trop peu !* Fagus a écrit ça de vous le mois dernier. Il a ajouté que votre présence était *une aubaine*. Votre visite en est en tout cas une pour nous.

Lorsqu'on lui demande des nouvelles de Louise, il s'en sort d'un bon mot : elle rajeunit aussi sûrement que lui prend de l'âge et il va sans doute bientôt pouvoir la rendre à sa famille.

De Fanny, confuse de tant d'attention et de compliments pour sa petite Saskia qu'elle tient dans les bras, il obtient qu'elle consente à poser avec son époux, « qui a accueilli le Tsar et la Tsarine à Cherbourg », dès le lendemain pour les immortaliser, à l'heure de la sieste de l'enfant, dans un portrait double qu'il sera honoré de tenter et ravi de leur offrir s'ils le trouvent à leur goût.

Des bouteilles sont ouvertes et l'enthousiasme va bon train. Schuff tombe la veste et retrousse sans façon ses manches de chemise pour se mettre au diapason. Plusieurs toiles sont encore roulées, tandis que trois, accrochées à la diable, pendent de guingois au mur.

Leclercq les déroule cérémonieusement une à une devant lui, un peu comme un marchand ambulant présente un costume sur un marché, faisant mine d'en être paré et de le trouver tout à fait à sa taille. La première toile que Leclercq tient ainsi devant lui après l'arrivée de Schuff est l'une des deux versions des *Paveurs à Saint-Rémy*. Il fait rire l'assistance tout acquise :

— Non seulement cette toile que j'ai failli vendre à Stockholm présente désormais une déchirure, mais son prix a doublé en deux ans. Madame Van Gogh semble très avertie des derniers développements. Mon cher Schuffenecker, vous qui restaurez mieux que personne, voilà un petit travail tout destiné à votre méticulosité.

La seconde arrache des vivats : *les Tournesols*. Vase jaune fond jaune, quatorze fleurs. Leclercq avait éprouvé des difficultés pour

dérouler la toile raidie d'où s'échappaient quelques éclats d'huile sèche.

— Je vous fiche mon billet que cette toile n'a jamais été déroulée et mise à plat depuis la mort de Vincent.

Soudain devenu professeur, Schuff, à qui les souvenirs reviennent en bourrasque, ne peut se retenir d'éclairer l'assistance.

— Alors, celle-là, je connais son histoire ! C'est grâce à moi. Gauguin s'est réfugié chez moi après l'oreille coupée. Je m'en souviens comme d'hier. Il ne parlait que d'une toile, les éblouissants *Soleils* jaunes que Vincent avait pendus dans sa chambre ! Mon dieu, dix ans déjà, peut-être davantage ! Il était tellement élogieux que je lui ai demandé pourquoi il n'essaierait pas de les échanger, une convoitise ne passe que lorsque le désir brûlant s'assouvit.

Il croise involontairement le regard de Judith qui a surpris le haussement d'épaules de sa mère, puis reprend :

— Il s'y est si mal pris dans la lettre qu'il a envoyée à Vincent que l'autre lui a refusé le tableau. Voyez comment il était ! Quelques jours plus tard, une nouvelle lettre de Vincent disant qu'il avait peint non pas une, mais deux copies. Une de chacune des deux toiles de *Tournesols* qui étaient dans la chambre, celle sur fond jaune et celle sur fond bleu. L'échange qu'il proposait ne concernait pas une toile, mais trois ! Un triptyque ! La *Berceuse* au milieu et de chaque côté des *Tournesols,* dont celui-là. Gauguin n'avait pas trois toiles à lui proposer en échange. Quand Vincent en peignait six, il en peignait à tout le mieux une, parfois deux. L'échange n'a jamais eu lieu. Ce que vous tenez là, mon cher Leclercq n'est pas un Van Gogh, c'est un Van Gogh sacré, un Van Gogh peint pour Gauguin au creux de la fièvre, juste après l'oreille coupée. Le jaune de Naples du fond absolument pur, rien que des fleurs dans un pot, voilà le chef-d'œuvre ! L'outrance d'un

bouquet de fleurs. La beauté brute là où on l'attend le moins. Du vert et du jaune et voilà !

Mollard rappelle les deux toiles de *Tournesols fanés* qu'il a si souvent contemplés en face « à l'étage ». Lui aussi connaît une histoire de *Tournesols*.

— Gauguin avait échangé deux *Tournesols* avec Vincent à Paris. Des fanés. Il les avait chez lui, en face, à l'étage, pendus de chaque côté de son lit. Il a eu du mal de les lâcher à Vollard pour payer la traversée quand il est parti à Tahiti sur l'*Australien*. Devoir se séparer de *Tournesols* de Vincent pour payer une compagnie maritime et embarquer ! Je ne sais pas où est passé celui sur fond bleu sublime, Vollard l'a vendu en Hollande je crois, mais l'autre, si travaillé, a été acheté par Degas lui-même. Il a dit à Théodore Duret qu'il le garderait jusqu'à son dernier souffle.

Leclercq se félicite tout haut d'avoir écrit, dans la *Chronique des arts*, que les *Tournesols* prêtés par La Rochefoucauld à l'exposition du *Groupe ésotérique*, étaient « éblouissants » et déclare ceux-là « encore supérieurs ». Il se fait à part lui comme un serment, pareil monument ne saurait lui échapper. Lui vivant, Johanna Van Gogh ne reverra jamais ses *Tournesols !* Cette toile est pour lui. Il avait été, après Aurier, le premier à les évoquer dans le *Mercure,* lors de l'exposition aux Indépendants : « Des soleils, dans un pot, sont magnifiques. » La réplique pour Gauguin est la meilleur version de toutes.

Les exclamations redoublent devant la *Promenade publique*. Un bout d'allée, un sapin, du vert, du jaune encore, sous un beau ciel bleu à peine évoqué, des Arlésiennes sous leur ombrelle, l'insouciance provençale. Chacun a envie d'y être, s'y voit flâner.

— J'avais demandé un jardin avec de petites figures peintes par taches, les voilà ! Je vous annonce une grande nouvelle : Une fois deux fois trois fois, celle-là, j'achète ! Il y a au moins dix figures que l'on découvre une à une.

Une manière de concours s'organise.

— Douze ! fait Molard.

— Au moins quinze !, surenchérit Ida.

Schuff qui s'est approché et compte sur ses doigts se voit brûler la politesse par Judith plus prompte :

— Il y en a vingt ! C'est un clin d'œil aux foules de Manet et Monet, en plus subtil, un seul trait en forme de chapeau et voilà un personnage, regardez celui-là !

Le bouquet est *La rue à Auvers*. Des bicoques déformées écrasées par leurs toits rouges sur le bord d'un chemin de village montant vers un ciel bleu et blanc.

Quelqu'un lâche qu'il s'agissait à coup sûr de la dernière toile.

— Voyez, elle est inachevée, le blanc du fond n'a pas été touché. Aux Indépendants, après sa mort, c'était *Dernière esquisse*.

L'assistance se partage jusqu'à ce que Judith demande :

— Quelqu'un ici a-t-il jamais vu une gravure ?

Elle récolte les quolibets des autres, petite pimbêche de pas vingt ans qui, tout artiste qu'elle est, n'a pas son mot à dire. Elle attend que le silence se fasse pour lâcher :

— Et toutes les gravures sont inachevées, puisqu'il reste le blanc du papier intouché ? Vincent a volontairement laissé son ciel blanc pour figurer les nuages. Il n'avait pas de temps à perdre. Pourquoi se serait-il donné la peine de peindre blanc sur blanc des nuages blanc ? Pour son ciel lumineux, il a laissé brut l'apprêt de la toile, il avait déjà inventé ça à Paris, rendant sans cesse plus légère sa touche bleue en contrepoint, ne rechargeant sa brosse qu'à peine. Penser qu'il y a du hasard dans un Vincent est une hérésie. L'œil inverse, la cohérence se forme dans l'œil de qui regarde, j'en ai parlé dix fois avec Gauguin…

Ida l'interrompt.

— et dans les médaillons ? Ils ne sont ni fait ni à faire, il n'y a ni noir ni blanc !

Cela a été plus fort qu'elle. Dès que sa fille évoque le grand Gauguin, elle se crispe. Elle revoit le jour où elle était venue la chercher chez lui à l'étage du dessus, à pas quatorze ans, posant nue, ce qu'elle même, artiste et femme faite, avait toujours refusé... malgré l'insistance. Que Gauguin ait eu pour maîtresse Anna, qui avait l'âge de Judith, c'était leur problème, mais son devoir de mère était de protéger sa fille des assauts d'un ancien marin maintenant quadragénaire. Et puis, avec la mulâtresse, c'était différent, ces filles-là sont plus précoces. Si elle avait eu un doute, sur les intentions de Gauguin, il avait été levé le jour où elle avait pu faire déchiffrer ce que Gauguin avait inscrit en Maori, *Atta Tamari vahina Judith te Parari*, sur *Anna au fauteuil* d'abord peinte avec Judith pour modèle, achevée avec Anna : « Judith, la femme enfant qui n'a pas été dépucelée... » Elle revoit l'aplomb de Gauguin dont une lettre, après son pied cassé dans une bagarre à Concarneau et le fracassant départ d'Anna, l'avait révoltée : « Si vous voulez envoyer Judith en Bretagne, j'en prendrai soin comme un père, mais peut-être qu'au point de vue des convenances il y aurait inconvénient. »

La discussion tourne maintenant sur la folie de Van Gogh et les commentaires vont bon train devant la *Nuit étoilée*, clouée à gauche de la fenêtre. Vision hallucinée ou dimension supérieure, vertige devant la voûte animée suspendue au-dessus du village.

— Peinte quand ils l'avaient mis à l'asile ! Ça veut tout de même dire quelque chose !

Les verres se choquent et les discussions s'animent. Chacun a un mot et on passe et repasse d'une toile à l'autre. Leclercq a sorti une mandoline qu'il gratte accroupi. Il improvise des couplets de circonstance avec une verve bouffonne. Il faudrait toujours pouvoir s'approprier ainsi la peinture. Fanny si discrète retourne sans cesse à la *Rue de Village* et aux plages vierges de son ciel :

— La place d'une toile aussi poétique est dans un musée. Cela est si typique du petit village où vous m'avez conduite, là où il y a sa tombe. Auvres-sur-Oise, c'est cela ?

Comme sidéré, Leclercq pense tout haut.

— Tout cela dort depuis dix ans dans un grenier à Bussum, petit bourg qui n'existe pas. Ma carte en tout cas ne le signale pas. Personne ne savait. Jamais montré. Ça dans un grenier ! Je vous l'avais dit : une mine !

Molard ne jure que par le rythme du ciel étoilé qui devrait être mis en musique. Schuffenecker a un cours de peinture tout exprès pour chaque et exaspère Judith qui prend systématiquement le contre-pied. Vincent présent, tous l'auraient félicité, embrassé. Et Leclercq est toujours plus ravi d'être fêté, traité en prophète. Grâce à lui ! Son flair est reconnu. Tout se passe comme si les toiles lui appartenaient en propre, comme s'il réinventait Vincent.

Schuffenecker le premier prie qu'on l'excuse de devoir se retirer et fait répéter à Fanny et à Leclercq leur promesse de poser pour lui le lendemain.

— Je viendrai avec ma boite de pastels. Devant de si émouvantes peintures, on se sent humble. Quel choc tout de même ! Vous me permettrez de les étudier en profondeur. Je ne sais pas encore lesquelles je prendrai, mais ma petite collection va s'enrichir de deux belles pièces, si vous consentez à me les céder à un prix raisonnable.

Dès qu'il a tourné le dos, on moque gentiment ses manières avant de retourner aux éblouissants Vincent.

Samedi 16 JUIN 1900

Quand Fanny Mathilda Leclercq ouvre à Schuff, il est ravi de sa grâce et de son sourire. La sachant pianiste de grand talent, il ne peut résister au baise-main qu'il a négligé la veille, et se figure avoir été rustre. Elle est vêtue d'une sage robe à manches bouffantes dont le bleu, celui de ses yeux, met en valeur des cheveux blonds rassemblés en chignon. Ses lèvres adroitement soulignées de rouge répondent à sa belle peau claire.

Leclercq, qui l'a vue pour la première fois chez les Molard tandis qu'elle étudiait à Paris sous l'égide du solide Raoul Pugno, lui a vanté la détermination de la jeune femme, sa cadette de trois ans, une femme trophée, une étrangère conquise de haute lutte, un beau parti. Toujours soigneux de sa mise, lui est droit et svelte un veston l'enserre. Schuff les félicite :

— Quel beau couple vous faites ! Je crains de ne pas savoir vous rendre l'hommage que vous méritez. Ma maladresse n'a d'égal que ma lenteur, mais je peux néanmoins vous assurer de ma capacité à rendre l'essentiel en quelques traits. Mes modèles se sont toujours reconnus avec plaisir dans les portraits que j'ai pris d'eux.

Leclercq moque gentiment la feinte modestie et l'assure qu'il est, Paris le sait, brillant portraitiste sachant capter l'âme, sinon gagner le cœur du modèle.

Schuff néglige l'allusion à son embarrassante aventure avec la comtesse qu'il avait eu l'imprudence de confier et profère quelques banalités sur la modernité de la décoration du logis de ses hôtes, en fait trop dépouillée et insuffisamment exotique pour y trouver de quoi meubler le fond du portrait projeté. Les Vincent ont disparu et la scène de la veille lui semble avoir eu lieu ailleurs ou en rêve. Il trouve maintenant le lieu exigu.

Il apprécie le moka servi en demandant des nouvelles des dessins :

— Ne m'aviez-vous pas annoncé l'envoi, par madame Van Gogh, d'une série de dessins ?

— J'ai fait de mon mieux, j'ai demandé et répété, j'ai même proposé une solution pratique, les envoyer serrés entre deux planchettes pour éviter tout accident, mais Madame Van Gogh a dû hésiter à assembler deux paquets. Le rouleau des huit toiles était déjà fort volumineux. Il faut dire qu'elle n'avait pu le rouler très serré. Et pour cause. Elle se sera donné un mal fou. Figurez-vous qu'elle a roulé l'ensemble l'image en-dedans, comme se roulent les crépons ou les gravures. Elle est particulièrement chanceuse, il n'y a que de menus dégâts à déplorer. C'est si affligeant que je n'ai pas encore eu le cœur de le lui signaler. Quand on sait que son nouveau mari est peintre ! Quelle idiote !

Il est ensuite question de l'agencement du double portrait. Schuffeneker suggère le piano, mais Leclercq trouve cela guindé, Il voudrait maintenant asseoir les jeunes mariés côte à côte dans un sofa, mais leur appartement en est dépourvu. Divers essais, avec chacun ses inconvénients, sont tentés avant que le dévolu ne soit jeté sur deux hauts fauteuils aux accoudoirs accueillants.

Jugeant trop rebattue une composition qui les montrerait côte à côte, de face ou mieux de profil, il opte pour un moyen terme.

Julien prend place à sa gauche, ce qui permet de le croquer de profil, tandis que Fanny, dont le fauteuil pivoté touche celui de son mari, fait fièrement face. Julien doit se montrer songeur tandis qu'elle doit prendre un air étonné pour donner le sentiment d'un croquis sabré dans l'instant.

Le résultat est mesuré. Un peu fade. Dans son fauteuil rose Leclercq paraît attendre son tour chez le coiffeur, impression accentuée par sa chevelure comme floue, mêlant noir, bleu et rouge, tandis que Fanny aux joues roses, également figée, sous un casque d'or surmonté d'une houppe, offre un regard à la fois soutenu et surpris. Tout le reste est soigneusement négligé, des mains au fond.

Mais peut-être ce pastel, qui vaut pour tout compliment à son auteur un : « En tout cas, c'est bien nous », aurait-il été plus abouti sans Judith venue interrompre la séance de pose.

Elle a frappé à la porte, on lui a crié d'entrer. Elle a gentiment salué disant qu'elle aurait aimé revoir les Vincent, dont elle a rêvé toute la nuit. Elle n'avait pas pensé déranger, elle est désolée et propose de repasser plus tard. Elle avait vu Schuffenecker monter les marches du perron et pensé qu'il avait eu le temps d'achever son pastel.

N'ayant rien oublié des assiduités de Leclercq qui, trois ans plus tôt, la guettant, surgissait sur sa bicyclette à sa rencontre sur le chemin du lycée pour lui déclarer sa flamme, elle évitait de se retrouver seule avec lui. Mal à l'aise avec lui, depuis qu'il l'avait accablée de poèmes et d'avances alors jugées « ni de mon goût, ni de mon âge », elle s'assurait toujours de la présence de visiteurs avant de passer chez lui.

Priée de s'asseoir, elle a glissé un siège en retrait de Schuff et restée silencieuse. L'artiste a cependant eu le sentiment d'être

privé de ses moyens épiée par une rivale. La veille, Ida n'a pas manqué de l'avertir des éloges appuyés que suscitaient parmi les peintres les dispositions artistiques montrées par sa fille merveilleuse.

Le pastel achevé, les meubles sont poussés et les Vincent sont de nouveau déroulés, cette fois directement sur le sol. D'étroits passages sont ménagés autour des toiles rassemblées quatre à quatre.

Et personne n'est d'accord sur rien ! L'aura de critique de Leclercq lui permet des approximations que Schuffeneker dément en sa qualité de peintre et compagnon de route de Vincent. Judith récite des phrases entières de ses lettres parues dans le *Mercure de France* et se prévaut à toute occasion des propos de Gauguin resté pour elle l'indépassable modèle, le génie qui a salué le beau monde d'un coup de pied à la lune, abandonnant les bien-pensants à leurs simagrées pour vivre libre avec des sauvages autrement chaleureux et laisser se déployer toute la puissance de son talent.

Tant que les discussions s'en tiennent aux généralités, elle peut être d'accord, mais dès qu'il s'agit d'évaluer la profondeur de l'œuvre, sa raison d'être, l'harmonie, la façon dont est domptée la lumière, la gaucherie ou la fulgurance, la négligence des zones restées dans le vague, le dessin alerte, la préparation d'un ton par quelques notes, son désaccord est entier.

D'éphémères alliances équilibrent les commentaires, tantôt Schuff et Leclercq se liguent contre elle, tantôt l'un ou l'autre abonde dans son sens, a seule fin de froisser l'autre.

A les en croire, quand ils souhaitent faire valoir l'avantage que leur procure leur ancienneté, ils ne se sont jamais souciés que de Vincent. Pour un peu, Leclercq aurait été pour quelque chose dans l'article d'Albert Aurier dans le *Mercure*, seul article d'envergure publié sur l'art de Vincent alors qu'il était encore en Provence.

Schuffenecker, affranchi par Gauguin, aurait vécu dans le culte du génie méconnu qu'il n'a cessé de vénérer cherchant sans cesse à lui rendre hommage. Ils ne peuvent se prévaloir de son amitié, mais c'est tout comme. Ils prétendent tous deux reconnaître un Vincent à cent pas et rivalisent de savoir déplacé, cherchant à impressionner la jeune femme.

Lorsqu'ils commencent à évoquer la meilleure manière de hausser les prix et les matoiseries pour y parvenir, en énumérant les stratégies et les clients possibles, elle propose d'aller chercher chez ses parents l'*Autoportrait* que Vincent a envoyé à Gauguin à Pont-Aven pour mesurer son effet parmi des toiles étalées sur le sol.

Juste avant son départ définitif pour Tahiti en 1894, Gauguin, qui n'avait pas voulu laisser filer l'*Autoportrait* pour rien, avait chargé Georges Chaudet de le vendre, mais le lui avait rapporté après un mois, effrayé par le visage trop intense d'un artiste qu'il croyait fou. La toile était restée depuis chez Molard. Judith n'avait que la cour à traverser pour la prendre.

Elle revint avec le portrait « en simple adorateur du Bouddha éternel » ainsi que Vincent l'avait résumé dans une lettre à Gauguin et le disposa contre un fauteuil, échangeant un sourire complice avec Leclercq.

Les compliments de Schuffenecker pour ce portrait qu'il reconnut où Vincent avait exagéré sa personnalité furent sans mesure. Il souligna les innombrables liens aux huit paysages étalés arrivés l'avant-veille. Judith et Leclercq ne furent pas non plus avares de compliments et cette fois ils furent tous trois d'accord : un pur chef-d'œuvre !

Profitant de la belle humeur, elle dit qu'il y avait un autre Vincent, confié par Gauguin à son beau-père et à sa mère, qu'elle aimerait voir à côté du si bel ensemble et on l'encouragea.

Elle revient avec le même ! La seule différence est que celui-là est authentique. L'autre, la toile que Schuffenecker a vantée, est la copie qu'elle a prise deux ans plus tôt pour s'entraîner, « vasouillant » ça et là, mais s'appliquant à être aussi fidèle que possible.

— Voilà donc ce que vous avez pris pour un Vincent ! Une copie que j'ai peinte à dix-sept ans !

Elle rit de sa plaisanterie et Leclercq qui a tenu sa langue en rajoute, ravi du quiproquo.

Pauvre Schuff ! Il ne peut pas dire qu'il a bien plus qu'elle singé Vincent, mais, d'abord silencieux, il s'en sort avec les honneurs.

— Franchement, je vous fais mes compliments. C'est une amusante plaisanterie, mais votre copie est de première force et je vous avoue que j'ai mis les petites faiblesses sur le compte de la fougue. Van Gogh peignait trop vite. Vous avez repris les yeux trop écartés, ce n'est pas réaliste. C'est le seul reproche que l'on puisse faire à la tête. Et je n'ai parlé que du visage, mais l'habit est trop raide, on dirait une feuille de métal ployée, sans drapé. J'évite de le regarder et n'ai pas même vu la discrète signature que vous y avez placée. J'ai vraiment cru être en face de l'original, et je suis bien sûr ridicule, mais cela ne tue pas. Et je suis beau joueur, Vous m'avez abusé mais c'est la preuve de votre talent.

Puis, se tournant vers Leclercq :

— Cette petite est d'une adresse redoutable, j'aurais aimé l'avoir pour élève. Si vous n'aviez pas su qu'il s'agissait d'une copie, je suis bien persuadé que vous auriez été pris vous aussi. Votre façon de me moquer aurait été plus élégante si vous ne m'aviez pas encouragé à m'enferrer dans mes commentaires. Mais n'en parlons plus, nous sommes en compte et je vous revaudrai cela, les occasions ne manqueront pas.

Leclercq se fit lui aussi apaisant :

— Pour parler franc, Judith est assez espiègle pour m'avoir fait le coup avant de vous faire marcher. Et naturellement j'ai été pris, et comment, et je n'étais pas le premier ! N'est-ce pas chère Judith ? Elle ne supporte pas que l'on parle peinture et s'amuse à railler ceux qu'elle juge sentencieux, mais on ne saurait tenir rigueur à une belle âme. Je n'ai pas eu le courage de la priver de ce petit plaisir. Mais cela ne marche qu'une fois.

Fanny en retrait, qui apprécie l'aisance de Judith à qui elle a confié Saskia mal réveillée, s'efforce de ne rien manquer des dessous de la roublardise de l'esprit parisien. Mieux elle connaît, plus elle a le sentiment de personnages de comédie nantis de fausses griffes et prêts à en découdre, mais qui, à l'instar des chats, retombent toujours sur leurs pattes pour décevoir l'attente des faux drames qu'ils fomentent.

Dimanche 25 NOVEMBRE 1900

« Chère Madame… » La lettre que Julien Leclercq écrit ce jour-là à Johanna Van Gogh débute ainsi que les précédentes auxquelles elle ne répond qu'avec retard… lorsqu'elle en prend le soin. Il fallait la bousculer.

Il n'a pas renoncé à s'occuper des Vincent et veut avoir toutes les cartes en main. En août, d'Helsinki où il a rejoint sa femme et sa fille en vacances pou tout un mois, il revient sur son projet.

Il dit avoir repoussé une offre trop modeste pour trois des toiles, promet des ventes, reprend son petit mensonge sur l'assurance « Les tableaux sont chez moi, en sécurité et assurés comme je vous l'ai dit » et ajoute : « J'espère décider un grand marchand à faire cet automne une exposition d'œuvres de Vincent. Je lui en ai parlé et à mon retour il me donnera réponse. Si cela se faisait, je viendrais en Hollande vous parler de la chose et choisir encore une dizaine de toiles. » Bien sûr, il répète sa préséance : « Enfin, j'ai l'intention, si vous le permettez de m'occuper beaucoup des œuvres de Vincent dont j'ai été avec Aurier – en dehors du monde de quelques peintres – un des premiers admirateurs et pour qui j'ai gardé une préférence. »

L'échéance suivante sera sur place. S'étant annoncé à Bussum, une semaine plus tôt, bouquet d'anémones et chocolats fins, il frappe, le 23 septembre, à la porte de Johanna et de Johan Cohen, son second mari. Il met ainsi à profit une tournée à Bruxelles et aux Pays-Bas pour discuter des modalités de l'exposition Vincent dont il a décidé et choisir quelques œuvres susceptibles d'y figurer.

Il est aimablement reçu, demande en vain les notes sur la biographie de Vincent qu'il a réclamées à Cohen pour la notice du catalogue qu'il envisage. Il conte ses rencontres imaginaires avec Vincent, évoque l'amitié alors tissée et étourdit. Il peut voir, chaque fois admiratif, autant d'œuvres qu'il le souhaite et évaluer le stock, et il convainc. Ses hôtes acceptent le projet qu'il leur vend tout ficelé : exposer en décembre dans une salle qu'il affirme avoir retenue.

A persuader avec trop d'insistance, on s'expose à des déconvenues sans gloire. A peine a-t-il tourné les talons qu'il reçoit un télégramme, puis une lettre lui disant que, finalement, non, tout bien pesé, s'associer à son projet serait aller trop vite en besogne.

Il laisse quelques jours passer avant de répondre le 12 octobre. Il argue d'une indisposition justifiant le délai et en vient au fait. Il dit avoir annulé la réservation de décembre, souscrit à diverses objections, mais se dit persuadé que tarder serait funeste. Puisque c'est affaire de tempo, il faut maintenant choisir le mois, et il propose des dates : « Du 1er au 20 février, ce serait excellent. » Le printemps ne peut convenir. Les avantages pour la consécration de l'œuvre de Vincent, seul à ne pas bénéficier d'une consécration méritée, sont décrétés « indiscutables ».

Que croient-ils ? Une cote se fabrique. Sans trois ans d'exposition permanente et ininterrompue chez Durand-Ruel, Georges Petit et ailleurs, les œuvres de Renoir, Sisley, Pissarro et, en dernier lieu Cézanne et Guillaumin, se seraient-elles imposées ? Avec l'exposition qu'il envisage, beaux cadres à la

charge de Johanna, belle salle bien située et bien éclairée, le projet se présente sous les meilleurs auspices. L'affaire de 3 000 francs, 2 800 en comptant au plus juste, qu'il avancera, contre trois tableaux qu'il choisira « parmi ceux à 1000 francs », pour les garder, car : « c'est un besoin de mes yeux d'avoir des Vincent chez moi. »

Les ventes ? « Vous pourriez tout de suite toucher le prix. » Augmenter les prix en cas de succès ? « Cela ne se fait pas, mais on peut limiter à 8 ou 10 le nombre des toiles vendues » et préparer ensuite des ventes publiques pour verrouiller les prix. Et ils seront hauts « à cause de l'exposition et de son succès certain. » « Et c'est sur ce prix que vous vous baserez dans la suite pour établir ceux des œuvres qui vous resteront. »

Prudent oracle, il précise que l'influence de l'exposition est sûre, « mais pas absolument immédiate. » N'importe, les prix actuels sont assez élevés pour éviter tout regret et, sans appâter ni œuvres placées dans les grandes collections parisiennes, point de salut : « Il faut toujours passer par les prix moyens avant de passer aux grands prix. »

Marchand, Leclercq ? Que nenni ! ami. « Personnellement, j'agis beaucoup plus en ami et en admirateur de Vincent qu'en « homme d'affaires ». Deux mois de préparation justifient de repasser à une commission de 25%. La suite ? « En exposant à Paris en février, on peut exposer en mars ou en avril à Berlin. Ceci est important. Les expositions que je pourrais faire à l'étranger avec votre permission seraient naturellement sans frais pour vous. Il n'y aurait que ma commission en cas de vente. »

En point d'orgue, le mirage raisonné de l'homme qui veut vendre les Van Gogh : « En quelques mois, nous pourrions faire une favorable agitation autour du nom de Vincent. Le moment est propice, l'impressionnisme a enfin triomphé et Vincent est le seul qui dans le groupe, n'a pas encore la grande réputation. » Grisant discours brodant une belle histoire. Bonne nouvelle, il

a récupéré les dix dessins confiés au *Mercure de France* sept ans plus tôt. Suivent des hommages empressés pour Madame et les meilleurs compliments à M. Cohen.

Sans réponse un mois plus tard, il remet sur le métier l'ouvrage. Il se rencontre avec les frères Schuffenecker et ils conviennent d'un projet ménageant les susceptibilités. Ils mettent de l'argent sur la table et abattent quelques cartes, mais que les choses soient claires, ils ne renonceront pas. La lettre du 25 novembre marque les limites.

> « *Chère Madame,*
>
> *N'ayant pas eu votre réponse à ma lettre du mois dernier, je commence à craindre que vous ne l'ayez pas reçue. Je vous demanderais de fixer l'époque de l'exposition des œuvres de Vincent et vous engagerais à choisir le 15 février.*
>
> *Mais tout est changé depuis et je ne suis plus maître de mon temps. Je vais être le rédacteur en chef d'un grand journal quotidien et international rédigé par les écrivains de tous les pays, et dont nous avons choisi le directeur politique en Hollande. Ce sera M. van der Vlugt. Ce journal paraîtra dans les premiers jours de février vers le 9 ou le 10, et je ne pourrais m'occuper de l'exposition en question que si elle avait lieu au plus tard le 15 février. A partir de ce moment, il me serait impossible de faire les visites nécessaires et de préparer comme il faut l'exposition afin d'en assurer la réussite.*
>
> *Je suis donc obligé de renoncer à mon projet si vous n'êtes pas décidée pour le 15 février.*
>
> *Malgré mes démarches auprès de divers amateurs, je n'ai pu leur vendre, mais par contre, notre ami Schuffenecker, qui admire Vincent toujours davantage et qui est venu chez moi voir souvent les toiles que vous m'avez confiées se montre désireux d'augmenter sa collection. Après avoir hésité devant l'augmentation des prix des œuvres de Vincent, est décidé à en acheter plusieurs. Moi, de mon côté, devant les espérances que me permettent ma situation nouvelle, j'en achèterai deux…*
>
> *Un autre de mes amis en achètera peut-être aussi deux, mais celui-là hésite encore et je ne suis pas encore tout à fait sûr qu'il se décide.*
>
> *Bien entendu, je ne prends aucune commission sur Schuffenecker, mon ami, ni sur l'autre s'il achète. J'ai montré votre lettre et vos prix. Schuffenecker parle d'en acheter huit – c'est le maximum pour lui de son argent disponible – si vous voulez aussi me laisser les soleils, je veux dire les Tournesols à 1000 francs, j'achèterais*

je crois celui-là et la promenade publique, également à 1000 f qui est le prix que vous avez vous-même indiqué.

Il y en a deux, parmi les 8 que vous m'avez confiées, que ni Schuffenecker ni moi ne serions disposés à choisir. Ce sont les Orangers en fleurs, que vous avez marqué à 1400 f et le Moissonneur à 1200 f. Vous voyez donc que ces deux toiles vous resteraient sûrement et qu'en vous demandant de nous faire le prix marqué de 1000 fr. ce n'est pas que nous ayons l'intention d'acheter les plus chers.

Pour les Tournesols, le restaurateur m'a dit qu'il fallait compter au moins 200 f pour changer la toile et fixer la peinture qui se décolle. C'est un travail minutieux et lent. Or, cela mettrait toujours le tableau au moins à 1200 fr.

Mais Schuffenecker voudrait choisir parmi un plus grand nombre. D'ailleurs, 8 pour lui et 2 pour moi cela fait 10 et je n'en ai que huit sur lesquelles deux que nous ne choisirions pas. Reste donc seulement 6. Je vous demande en conséquence de m'envoyer une douzaine parmi les grands que nous avons mis de côté ensemble.

Si vous pouviez laisser à 500 f certains petits tableaux comme Le Pont du vestibule (à gauche en entrant), comme le moulin dans la Vérandah, comme un autre du même genre qui se trouve dans la salle à manger, comme celui du grenier genre Raffaëli.

(Vous pourriez joindre aussi Les petits bateaux, qui est plus important je crois, et les Crevettes qui est une toute petite toile à condition que cette dernière ne soit pas chère).

Aussitôt le choix fait, je vous renverrai à Bussum tout ce qui me restera, immédiatement, et l'argent.

Tout ceci, c'est pour le cas où vous renonceriez à l'exposition au 15 février.

Mais si vous êtes décidée pour cette date, alors envoyez-moi le plus vite possible tous ceux que nous avons mis de côté, en y joignant celui près de l'escalier à droite et les maisons de village, que nous n'avons pas réservés si j'ai bonne mémoire.

Puisque j'achète deux toiles, je ne pourrai pas, bien entendu, faire les frais aux conditions que je vous avais dites. Ce serait à vous de prélever la somme nécessaire sur les achats de Schuffenecker et les miens. Mais, comme cela ferait pour vous dix grandes toiles à encadrer, les frais seraient fort diminués.

Il ne vous resterait guère qu'à encadrer 12 ou 15 grandes toiles et une douzaine de moyennes ou petites. Or il y a chez Durand Ruel en ce moment une très jolie exposition de peintures nouvelles de Monet et très joliment encadrée dans des cadres très simples. Monet a lui-même choisi ces cadres, c'est dire que le goût en est sûr. Je lui ai demandé l'adresse de l'encadreur et le prix. Ces cadres, qui sont dorés, coûtent seulement 25 francs pour les toiles importantes. Cela vous ferait pour les

grandes, en disant 15, environ 375 f. Pour la douzaine de moyennes et petites toiles en comptant 15 fr le cadre cela ferait 180 f. Quant aux dix dessins, on les encadrerait à 10 f en chêne soit 100 f

Donc, Cadres 655, Location de la salle, 1000.

Je n'aurai pas le temps malheureusement de faire sur Vincent la petite brochure que je projetais. Je ferai en tête du catalogue un article d'une dizaine de petites pages pour indiquer les origines de Vincent, sa vie et la place qu'il tient dans l'école impressionniste. Ce petit catalogue coûterait peut-être 150 f, 200 f au plus. Bref avec les cartes d'invitation, les petits frais de transport et l'assurance, on atteindrait 2000 f, mais pas davantage. Il est nécessaire que j'aie les prix des dessins.

Je me résume.

Si vous ne voulez pas faire l'exposition et comme Schuffenecker ne peut aller à Bussum, envoyez-nous de quoi choisir et je vous renverrai immédiatement l'argent et les tableaux restants.

Si vous voulez faire l'exposition au 15 février, je reste à votre disposition pour l'organiser à condition maintenant que vous fassiez les frais en ce qui concerne les tableaux que vous y exposerez. Mais il me faudrait les tableaux ou leurs mesures exactes très prochainement, car les encadreurs ne vont pas vite.

Daignez agréer, chère Madame, mes hommages empressés.

Mes compliments à M. Cohen.

Julien Leclercq

6 rue Vercingétorix. Tournez S. V. P.

P. S. en réfléchissant, je crois qu'il serait utile d'exposer des œuvres de Vincent de sa manière noire. Seulement deux ou trois têtes, mais ne pas envoyer le grand paysage noir. Je vous laisse juge cependant. C'est à vous d'en décider chère Madame

J. L. »

Vendredi
28
DECEMBRE
1900

— Nous n'avons rien oublié ?

Quand Schuff et Leclercq scellent finalement leur pacte, ils sont particulièrement enjoués. Les négociations ont été rudes, mais ils ont fini par s'accorder. Johanna Van Gogh a envoyé huit nouvelles toiles et ils ont choisi. Huit pour l'un, quatre pour l'autre, ils ont les mains libres et vont pouvoir faire leur exposition à la Galerie Bernheim-Jeune, sans Johanna !

— Et si découvrant que l'on compte se passer d'elle, elle propose de participer ; je lui enverrai une belle lettre : Chère madame, il est malheureusement trop tard !

Comme Leclercq l'avait imaginé dès le départ, Schuffenecker a fini par casser sa tirelire, près de 10 000 francs. Personne avant eux n'a jamais acheté douze Van Gogh d'un coup, choisissant parmi dix-huit des meilleures périodes. Douze toiles de 30 ! Ils ne les ont pas encore payées, mais elles sont déjà à eux. Chères, ils ne vont pas manquer de lui rappeler : « Nous sommes tous les deux satisfaits de nos acquisitions, malgré les prix un peu forts de quelques-uns des tableaux ». Mais les tableaux sont là, ils peuvent en disposer à leur guise.

L'indécision de Johanna les a agacés, sa préoccupation pour l'argent surtout. Riche en cachette, Schuffenecker a surtout tenu à ce qu'elle ignore tout de sa bonne fortune. Qu'elle n'aille pas se répandre en le disant à l'aise, d'autant qu'il avait omis de régler le reliquat après avoir acheté à tempérament deux toiles à feu Theo en 1890 et réclamé à elle, un étalement pour son achat de deux toiles, en 1894. Leclercq avait aussitôt imaginé une divine parade. De l'argent tombé du ciel :

— Nous n'aurons qu'à dire que vous avez fait un petit héritage. C'est presque vrai, vous en avez reçu un – conséquent il est vrai – il y a vingt ans. C'est bien le fruit d'un héritage qui vous autorise ces acquisitions…

User jusqu'à la corde la ficelle du petit héritage est en revanche une amélioration de Schuff qui se disait, le même mois, accablé par « l'atroce pénurie d'argent ».

— Vous lui direz que les formalités vont aboutir, que tout est en bonne voie et le versement imminent. L'idéal serait de pouvoir tenir jusqu'à l'exposition et de ne la régler qu'après les ventes réalisées.

La plume de Leclercq s'appliquera : « Comme il a prélevé cette somme sur un petit héritage et qu'il reste, chez le notaire, quelques formalités à remplir avant qu'il puisse toucher son argent, il ne pourra vous adresser le chèque que dans une quinzaine de jours, peut-être moins. Il avait pensé que les formalités iraient plus vite. Elles sont en tous cas presque terminées et ce n'est qu'une question de jours. »

Un geste de bonne volonté étant du meilleur effet, Leclercq règle ses propres achats rubis sur l'ongle, mais pas tout à fait en totalité. Ce sera : « J'ai dépassé, en achetant *Le Village*, mes ressources actuelles, car je n'ai pas encore tout à fait touché mes commissions de l'exposition Rodin, mais j'aurais eu une grande contrariété de ne pouvoir garder cette œuvre. Permettez-moi

donc de vous en payer aujourd'hui les 2/3 seulement et, à la fin de février ou mi-mars, les 400 francs que je reste vous devoir. J'espère que vous m'accorderez ce délai car, bien que cette somme soit minime, je suis fort embarrassé de vous la régler immédiatement, ayant au plus juste établi mon budget jusqu'en mars. »

Pour bien fixer les affaires et marquer l'indépendance, il faut retourner, malgré l'imminence de l'exposition – ou plutôt à cause d'elle – les toiles qui n'ont pas été choisies. Il faut annoncer qu'elles sont parties pour que, mise devant le fait accompli et prise de court, Johanna Van Gogh ne puisse se raviser et proposer de finalement s'associer : « Je vous renvoie demain samedi en grande vitesse les cinq toiles suivantes… »

Cinq au lieu de six ? C'est que la sixième, répétition pour Gauguin, a un statut à part justifiant un traitement à part : « Je garde à vous encore les *Tournesols* à 1400 francs. »

Leclercq les voulait pour 1 000 francs au lieu des 1 200 exigés. Il avait trouvé un petit artifice pour les obtenir à ce prix en prenant argument du décollement d'écailles provoqué par le malencontreux roulage inversé. Schuffenecker lui aurait facilement arrangé cela, mais il avait estimé la modeste restauration au prix fort. Transformant l'incident en avarie sérieuse, il avait évoqué le devis chiffré d'un restaurateur méticuleux et, pour faire bonne mesure, un nécessaire rentoilage. Cela mettait le tableau à 1200 francs pour l'acheteur, Leclercq soi-même.

Au lieu d'acquiescer et de consentir un petit geste qui aurait été noyé dans une commande plus considérable que jamais, Johanna a additionné. Les 200 francs de la restauration et les 1200 francs qu'elle exige pour elle ont, dans sa réponse, mis « les *Tournesols* à 1400 francs »… La punition va suivre. Diabolique machination : sous couvert de restauration, Schuffenecker va peindre une copie. Semblable à s'y méprendre.

— Lorsque nous aurons fait admettre l'existence simultanée des deux, il n'y aura plus qu'à les intervertir. On montrera ceux de Johanna en disant que ce sont les vôtres et le tour sera joué. Elle ne pourra se douter de rien et pensera qu'il s'agit de ceux qu'elle vous a vendus à la mort de Tanguy, nous lui rappellerons cette vente. Elle n'est pas censée savoir que vous les avez revendus presque aussitôt et qu'ils sont maintenant chez La Rochefoucauld. Elle ne peut non plus savoir combien la série en comptait. Souvenez-vous de l'article d'Aurier : « le somptueux tournesol, qu'il répète, sans se lasser, en monomane… »

Les cinq toiles sont retournées. Johanna qui ne peut plus être prêteuse est tenue à l'écart, le champ est libre. Elle avait proposé que l'exposition se tienne en mai, trouvant l'hiver à Paris trop froid pour son mari cacochyme. Elle ne viendra pas, Leclercq en est persuadé. Tout est décidé pour mi-mars, mais ils se gardent de donner les dates.

– Elle saura bien assez tôt !

Leclercq a l'idée d'un laconique *post scriptum* : « La restauration des *Tournesols* coûtera environ 60 fr. »

— Elle verra peut-être ainsi qu'il était bien vain de monter son prix à 1400 francs. Elle n'a pas vendu sa toile, il faudra encore qu'elle y mette un peu d'argent… et elle n'est pas près de la revoir, si elle ne voit pas à la place la copie que vous allez peindre…

— On ne peut répéter absolument à l'identique. Cela sentirait trop la copie. Il faut toujours apporter de petites variantes, mais si elle ne connaissait pas parfaitement la sienne, elle ne fera pas la différence, j'en réponds.

— En attendant, il faudra vous appliquer si vous voulez qu'elle soit dans un siècle la toile la plus chère du monde…

— N'ayez crainte, elle le sera bien avant cent ans…

Ils relisent plusieurs fois le brouillon que Leclercq noircit à mesure que les idées leur viennent et jugent le résultat magistral.

L'esprit le plus sourcilleux ne peut y voir malice. Seul le *post scriptum* semblait pouvoir mettre la puce à l'oreille. Quel restaurateur aurait bien pu proposer de si changeants devis ?

Schuffenecker est devenu deux personnes distinctes, d'une part « mon ami », le personnage public, l'artiste distrait, le peintre reconnu, le collectionneur éclectique, l'admirateur de Vincent et d'autre part un homme de l'ombre sans nom, « le restaurateur », ou « le réparateur », s'affairant sur les *Tournesols*, réparant d'une main, copiant de l'autre. Diviser le prix de la restauration par trois sans dire pourquoi est une imprudence. Fixant le prix à leur guise, ils ont réduit de 200 francs à 60, le maximum qu'ils pouvaient espérer récupérer de Johanna en cas de vente ou de retour.

Sortis du lot, les *Tournesols* ne sont officiellement plus chez Leclercq, mais immobilisés chez *le restaurateur*. Leclercq peut mettre son brouillon au propre. Et Schuffenecker s'affairer.

Pour produire un confondant doublon d'une toile aussi en vue, des précautions sont nécessaires. Les erreurs de débutants sont proscrites, surtout ne pas commettre d'impairs. Les amateurs inspectant le dos des toiles pour vérifier si elles ont bien l'âge requis, Schuffenecker a sorti un atout maître de sa brocante.

Peu après son arrivée en Arles en 1888, Gauguin a acheté un rouleau de grosse toile à sac. Le débitant à la demande, Vincent et lui l'avaient presque entièrement recouvert le 12 décembre, jour où ils ont reçu une lettre de Schuff. A la demande de Gauguin, il était allé admirer son dernier envoi expédié roulé à Theo et avait remarqué que la peinture se décollait de la toile. Il avait aussitôt rendu compte. Cela n'avait pas inquiété outre mesure Gauguin qui savait recoller et rentoiler, mais Vincent qui rêvait d'art durable avait renoncé sur l'heure à utiliser le dernier coupon. Gauguin avait rapporté le reliquat de la grosse toile de jute à Paris chez Schuff qui l'hébergeait. Il y avait prélevé un petit morceau pour un petit tableau, mais abandonné la chute. Schuffenecker qui

l'avait mise de côté la ressortait opportunément. Il allait pouvoir peindre sur la même toile !

— Quelle meilleure preuve d'authenticité ? La toile utilisée par Vincent et Gauguin en Arles ! Vieille à souhait. J'ai plusieurs toiles de Gauguin et de Vincent peintes sur ce jute. Je pourrai prouver.

Modeste contretemps, le coupon est de trop petite taille pour y peindre une toile de 30, mais Schuffenecker va s'en jouer. Il l'agrandit en collant sur chacun des quatre côtés d'étroites bandes de toile pour atteindre le fatidique format toile de 30 points de l'original, tellement indispensable à une substitution. Un peu plus grand, même. Le châssis masquera l'essentiel des bandes et leur présence fera songer à une toile ancienne dont il a fallu renforcer les bords.

Tout cela avait été discuté avec une indifférence absolue pour la peinture elle-même. La grande mystification allait pouvoir prendre forme.

Vendredi 15 MARS 1901

Si Schuffenecker s'est particulièrement activé, rares ont été les échanges entre Leclercq et Johanna Van Gogh, après l'envoi des vœux du 28 décembre.

Le 10 janvier, un mot bref, sans allusion à l'exposition, évoque les « fastidieuses formalités de notariat » qui empêchent Schuffenecker de s'acquitter de son dû avant, au mieux, fin janvier. Mais puisqu'il faut bien payer un peu pour mieux faire patienter, un nouveau petit stratagème fait pleuvoir de l'argent : « un de ses amis lui avance 4000 fr. » Le chèque est joint.

Le 26 janvier, il faut répondre à Johanna qui accuse réception des cinq toiles censément envoyées en grande vitesse un mois plus tôt. Leclercq reconnaît avoir tardé quelques jours, mais maintient avoir choisi la grande vitesse. Pourquoi les a-t-elle reçues si tard ? « Je ne comprends pas. »

Un prétexte, une toile peut-être fausse, permet d'évoquer le nom de Bernheim et l'exposition, fermement décidée, est présentée comme hypothétique : « Il est possible que je décide Bernheim à faire une exposition. Je vous en reparlerai. » Toujours pas de date.

La grande nouvelle tombe avec le courrier du 6 février : « Chère Madame, Je tenais trop à faire une exposition de Vincent pour y avoir renoncé. J'ai décidé Bernheim et l'exposition va se faire tout de suite, en mars. »

Leclercq se serait bien dispensé d'annoncer l'exposition si tôt, mais il a dû composer avec les Bernheim, le père, Alexandre fondateur de la galerie quarante ans plus tôt, et ses deux fils trentenaires, Josse et Gaston.

Le beau plan, qui prévoyait de ne proposer à la vente que des toiles acquises par Schuffenecker, a pris l'eau. Les Bernheim, qui ont racheté plusieurs toiles à Vollard pour étoffer leur offre dès l'exposition décidée, comptent bien se dédommager de l'exposition qu'ils organisent gracieusement en vendant quelques toiles. Et ils n'en possèdent « que sept ou huit ». Ils ont chargé Leclercq d'en demander d'autres à Johanna et il lui faut bien s'exécuter. Il en réclame sept qu'il désigne nommément.

Astucieusement, pour éviter que Johanna n'obtempère, il lui laisse entendre que si les toiles supplémentaires sont assurément les bienvenues, l'exposition, un galop d'essai, est en fait complète. 59 toiles et cinq dessins retenus, alors que 75 lui ont été proposés : « j'ai préféré choisir. »

Le miroir aux alouettes est repoussé à l'année suivante : « le rêve ce serait, si cette exposition fait impression et grandit le nom de Vincent, de recommencer l'année prochaine avec 250 toiles chez Durand-Ruel, que l'on pourrait alors décider. Dans ce cas, il faudrait garder des surprises. » Pour celle-ci, « cinq dessins de plus » suffiraient. Quelques freins, quelques frais, 280 francs d'encadrement, devraient, avec l'impératif envoi en grande vitesse, la dissuader de se joindre.

Le petit texte d'introduction à insérer dans le catalogue n'est pas encore rédigé. Johanna est priée d'envoyer par retour quelques informations indispensables.

Et puis, il faut bien parler de Schuffenecker et des *Tournesols*. Schuffenecker imite. Il imite Leclercq pour l'encadrement de ses Vincent. Les *Tournesols* ? « Les *Tournesols* ne peuvent pas être rentoilés. Le réparateur se livre sur eux à un travail sans danger, mais très minutieux et très long : il injecte avec une petite seringue de la colle sous les parties qui se décollent et il attend qu'un coin sèche bien pour en reprendre un autre. » Voilà pour l'amuse-gueule !

Il est suivi du très discret acte de naissance de la copie de Schuffenecker : « Mais comme nous avons déjà 3 Tournesols (un à Schuffenecker, un à Mirbeau et un au comte de Larochefoucaud) il n'est pas bien nécessaire d'exposer celui-là. » La copie pratiquement achevée, il faut se préoccuper de ses références. C'est surtout elle qu'il n'est *pas bien nécessaire d'exposer*. L'odeur de l'huile fraîche est malencontreuse et le petit glissement prévu va faire merveille.

Pour mettre autant de distance que possible entre le prétendu *restaurateur* censé s'escrimer depuis un mois et le vrai Schuffenecker, la plume de Leclercq donne des nouvelles de l'associé qui demeure mauvais payeur : « Je n'ai pas vu Schuffenecker depuis 15 jours. Il a été alité. Il m'a fait cependant savoir qu'il allait d'un jour à l'autre toucher l'argent qu'il attend et me remettre aussitôt ce qu'il vous doit. »

Un incident mineur est survenu. A la mi-janvier, espérant revoir tranquillement les Vincent, Judith a mis à profit la venue de Schuffenecker, désormais habitué de la maison, pour venir frapper à la porte de Leclercq, absent. Schuffenecker prend le soin de placer dans le petit cabinet la copie à laquelle il met les dernières touches et d'installer la toile de Johanna sur le chevalet, puis lui ouvre la porte, un pinceau à la main. Il explique à Judith que son travail est d'une extrême minutie, il répare avec un soin infini une à une les écailles qui se détachent des *Tournesols* pour lesquels il ne tarit pas de compliments.

Fort heureusement, Johanna Van Gogh ne lira pas les souvenirs que Judith ne consignera que bien plus tard, éventant l'exploit de Leclercq qui était parvenu à voir le restaurateur sans voir Schuff. Le texte qu'écrira Judith un quarantaine d'années plus tard raconte l'étonnante arrivée à Paris des Vincent empruntés par Leclercq :

> *« il était allé en Hollande chez la veuve de Theo Van Gogh, et avec un flair incroyable, il en avait rapporté la chambre jaune, les oliviers, les cyprès, les nuits étoilées, les toits rouges, le jardin d'Auvers, des soleils.... Les toiles avaient été roulées, la peinture en dedans, par des mains inexpertes et elles s'écaillaient par endroits. Leclercq eut recours à un technicien : il fit appel à Emile Schuffnecker, professeur de dessin dans les écoles de la Ville qui venait chaque jour moyennant une modeste rétribution et muni d'une grosse boite à couleurs, mastiquer les trous et recoller les écailles et comme il était professeur, il enseignait aussi les curiosités de la langue : « Je suis carreleux de Van Gogh » disait-il, dans mon pays, carreleux veut dire savetier. » Il ne savait pas si bien dire. Mais Schuff avait des idées personnelles et bientôt il se mit à arrondir les angles quand un dessin ne lui semblait brutal. « Ce tableau n'est pas fini » disait-il, « on ne peut pas le présenter comme ca ! » et il entreprit de finir les Van Gogh. »*

Le temps a rendu le témoignage imprécis, mais Judith a vu « chaque jour » le restaurateur franchir l'huis de la maison qui jouxtait la sienne. Un travail harassant pour 60 francs, bientôt réduits à 50, tant la restauration était imaginaire.

Comme prévu, Johanna dédaigne de s'associer. Le 13 février Leclercq reçoit la lettre annonçant son renoncement. Sa réponse, la sermonne : « Je m'étonne et regrette que vous ne participiez pas. » Pour lui, elle ne comprend pas où son intérêt se situe. Elle n'a pas saisi ce qu'est une cote, comment s'ourdit l'amorçage, avec une mise minime.

Libre de faire mine de désirer sa participation, Leclercq lui demande l'envoi des *Arlésiennes devant les cyprès* et du *Portrait de Zouave* : « Vous pourriez peut-être m'envoyer ces deux toiles, roulées, en prenant soin de les rouler avec la peinture à l'extérieur

et non à l'intérieur comme on roule une gravure. » Mais c'est seulement du bout des lèvres : « Je n'insiste pas. »

Il admet que la salle, dont il avait d'abord chiffré la location à 1000 francs, est gracieusement mise à sa disposition et réclame en contrepartie un geste à l'endroit des Bernheim : « un marchand ne travaille pas pour rien et si les Bernheim font gratuitement une exposition, il me semblait que c'était bien le moins qu'on leur facilitât la vente de quelques toiles, d'autant plus que cette vente profitera aux œuvres de Vincent qui nous restent. »

Le serpent de mer du règlement par Schuffenecker pointe discrètement son nez dans le *post-scriptum* : « il ne saurait plus tarder. Toutes les formalités sont accomplies. »

Les inscriptions sont bientôt closes, mais Leclercq, toujours à la recherche d'œuvres à exposer, répète au même moment ses courriers sans réponse, comme celui qu'il adresse le 15 février au docteur Gachet. Le docteur ne daigne prêter aucune des « belles toiles » que Leclercq réclame, mais tente de s'inviter à la fête en offrant une épreuve de son assez affligeante eau-forte de son cru représentant Vincent sur son lit de mort. Leclercq remercie poliment pour « l'eau forte à l'image de ce grand et regretté Vincent », mais ne montre évidemment pas la macabre noirceur. Gourou d'une petite fabrique familiale de faux Van Gogh, le docteur possède bien une gravure à sa propre effigie qu'il attribue à Vincent qu'il tire sur sa propre presse, mais il est encore trop tôt pour qu'elle sorte au grand jour.

Le 20 février, Leclercq reçoit de Johanna la lettre qu'il attend et peut lui opposer : « Chère Madame, Il est malheureusement trop tard. L'exposition peut ouvrir aux premiers jours de mars et il faut compter 15 jours pour faire faire des cadres. » *Peut ouvrir*, certes ! L'ouverture est décidée pour le 15 mars, mais mentir est, pour Leclercq, au-delà d'un jeu, comme une seconde nature.

Johanna lui a demandé à quel prix les Bernheim comptaient proposer leurs Vincent, il assure n'en rien savoir, bien qu'ils n'ont évidemment parlé que du nerf de la guerre, *un marchand ne travaille pas pour rien*. Il minimise aussi l'importance des tableaux dont dispose le marchand qu'il présente comme seul vendeur possible. Aimable, il promet toutefois de se renseigner.

Le règlement de Schuffenecker ? « Schuffenecker n'est pas responsable du retard. Il est fort contrarié et tourmenté. Je viens de le voir. Il attend toujours d'un jour à l'autre. Je vous prie de l'excuser. »

Le montant attendu sera moindre qu'escompté, ils renoncent à une toile, mais Leclercq ne peut le dire ainsi. Espérant vendre la *Nuit étoilée* qu'il a acquise en assurant vouloir la garder, il « l'échange » contre un *Coin de jardin* choisi par Schuff et règle la différence à Johanna par chèque : « Schuffenecker n'ayant pu encore vous régler. » L'étonnante *Nuit étoilée* pourra ainsi figurer sur le catalogue parmi les toiles à vendre.

La collection des Vincent du désargenté Leclercq s'est encore enrichie. Il a acquis chez le marchand Lucien Moline une grande toile de *Cyprès*, achetée à Johanna en 1897 pour 120 francs, et s'offre un pied de nez : « Je l'ai eu pour 600 f et, encore, je ne le paye pas tout de suite. » Façon élégante de dire à Johanna que ses prix sont au double de ceux du marché et de ne pas aller contre son *budget établi au plus juste*. Puis c'est le grand jour !

Elle n'a pas eu de nouvelles de l'exposition. Leclercq invente un « voyage » qui l'a empêché de la tenir avertie. La lettre du 15 mars raconte : « Je suis rentré avant hier. Nous plaçons aujourd'hui les tableaux et, demain, c'est l'ouverture. Je vous envoie un catalogue. » Le petit livret est dédicacé : *A madame Vve Th. Van Gogh-Bonger en souvenir de Vincent, Julien Leclercq, 15 Mars 1901.*

Soixante cinq toiles et six dessins, quatorze prêteurs, tous en vue. Artistes de renom : Auguste Rodin et Camille Pissarro ;

critiques respectés : Octave Mirbeau, Theodore Duret et Leclercq ; marchands : Ambroise Vollard, Eugène Blot et le clan Bernheim : les Bernheim-Jeune, Jos Hessel et Isaac Aghion ; trois grands collectionneurs : le comte Antoine de La Rochefoucauld, Maurice Fabre et les frères Schuffenecker.

Contenant « beaucoup de fautes », le catalogue est retouché à la main. Deux faux, prêtés par Theodore Duret, sont écartés : « Supprimés de l'exposition comme n'étant pas de Vincent je les avais acceptés sans les voir. » Trompeur trompé choisissant mal, il a aussi accepté, en le voyant, un Van Gogh d'opérette le *14 Juillet* appartenant à Jos Hessel que les catalogues tolèrent toujours.

Trois prêteurs associés se taillent la part du lion : Leclercq avec ses quatre toiles, Amédée Schuffenecker avec neuf et Emile qui en revendique sept en plus des huit achetées à Johanna présentées sans nom de propriétaire, ni mention indiquant qu'elles proposées à la vente. A eux trois, ils détiennent près de la moitié des peintures exposées et tous leurs trésors ne sont pas montrés. La copie du *Jardin de Daubigny* a dû battre en retraite. Bernheim montre l'original trop supérieur, auquel Ivan Stschukine a finalement renoncé.

La lettre de Leclercq déplore un « petit ennui » surgi pour le règlement de l'homme distrait qu'est Schuffenecker. Il a mal appréhendé le montant de sa dette. Seule solution, renoncer à la *Nuit étoilée* : « Je ne pense pas que cette erreur d'un artiste distrait puisse beaucoup vous contrarier puisque en somme, il n'en résulte pas de dommage pour vous », et la renvoyer. Johanna en voulait 1000 francs Leclercq la propose à 1800 cadre inclus, la commission de 25% en sus. La cote s'envole.

Dernier faux souci, les *Tournesols*. Malheureusement inaccessibles ! Ils sont présentés et censés appartenir à Schuffenecker, mais officiellement, ils ne sont pas là. « Les *Tournesols* sont toujours chez le restaurateur. Comme c'est un homme habile, il est fort occupé et nous avons dû attendre notre

tour. On me les promet pour le 25. Avant de vous le renvoyer, je ferai la tournée des amateurs et je verrai ceux qui, à l'exposition, se seront montrés admirateurs de Vincent. Je crois que la vente va devenir presque facile. Cette exposition d'ailleurs, m'a mis en rapport avec tous les grands amateurs de Paris. Il y a trois mois, j'avais proposé les *Tournesols* à Bernheim. Il n'en a pas voulu. »

Bon prince, en plus des 2500 francs pour les cadres (comme s'il avait pourvu de nouveaux cadres toutes les toiles exposées) et des nombreux « petits frais » qu'il prétend avoir réglés de sa maigre poche, il semble prendre à sa charge la restauration des *Tournesols* qu'il aurait – curieusement – déjà « à payer ».

Jonglerie pour que Johanna soit tout à fait égarée sur les *Tournesols* montrés, un kaléidoscope à donner le tournis : « fond bleu » pour ceux au fond vert de Mirbeau ; fond « vert très pâle » pour ceux à fond jaune de Naples de Johanna transformés en Schuffenecker ; fond « jaune » devenu « véronèse » pour ceux de La Rochefoucauld… à fond bleu.

L'effort est d'autant plus dérisoire que le cartouche de laiton poli fixé sur le cadre des *Tournesols* montrés, censés appartenir à Schuffenecker, dit : « Soleils sur fond jaune ». Ceux de Johanna, donc.

Mais l'exposition est ouverte et l'est aux conditions de Leclercq. C'est elle qui va voir les *Fauves*, André Derain, Henri Matisse ou Maurice de Vlaminck, s'enticher de Van Gogh et les grands collectionneurs s'intéresser. Le pari est gagné.

Vendredi
5
AVRIL
1901

Tout pendard qu'est Leclercq, lui disputer sa prescience et son entêtement visionnaire serait malvenu. Observateur averti du commerce parisien, il sait l'heure de vendre des Vincent venue après avoir assisté à tous les faux départs s'étalant sur dix années. Le premier lorsqu'Aurier, dont il porte aujourd'hui le flambeau, a distingué Vincent dans le *Mercure* ; lorsque Vincent triomphe aux *Indépendants* en 1890, quand l'enthousiasme fait naufrage avec l'internement de Theo, malgré la rétrospective des *Indépendants* de 1891 ; après les lettres de Vincent publiées mois après mois au *Mercure* ; lors de la vente après le décès du marchand Julien Tanguy où les prix s'effondrent malgré l'article enthousiaste de Mirbeau ; après les deux expositions Vollard de 1895 et 96-97 qui restent sans écho. Il a aussi assisté au lent reflux de la cause de Vincent dans le seul journal qui avait honoré sa mémoire en publiant ses lettres, en reproduisant des dessins, en vantant ses mérites à toute occasion. Le *Mercure* est passé aux mains de critiques moins enthousiastes dont le plus hostile fut sans conteste Charles Merki qui voyait dans cet art là : « une fumisterie ».

Les « grands amateurs » que Leclercq vise sont assurément, avec la présentation des œuvres dans des galeries prestigieuses

qui donnera confiance à la clientèle huppée, la clé du succès commercial.

Très visitée – « plus qu'aucune autre chez Bernheim » –, l'exposition va d'autant moins être l'occasion de ventes que l'homme orchestre ne pousse pas les amateurs à se décider, peu pressé de voir les Bernheim réclamer leur dîme.

Un critique, le rédacteur du *Nieuwe Rotterdamsche Courant* fustige bien l'exposition chaotique, l'accrochage brouillon, l'absence de numéro sur la majorité des peintures ou l'éclairage médiocre des pièces du haut, mais Leclercq, qui la juge « fort bien présentée » ne voit « aucuns jugements défavorables ». Sans doute néglige-t-il le mauvais coucheur qui publie : « Chez Bernheim, exposition Van Gogh. De l'innommable. La plus épouvantable « cuisine » qui soit. De la couleur posée au petit balai. Le graillon de la palette impressionniste. Il y a une vieille dont les mains rendraient des… palmes à un canard et des couchers de soleil qui rappellent la fameuse pochade de Jeanne Granier dans les *Médicis*. »

Mais les cœurs se gagnent. Le billet que rédige son ami André Fontainas pour le *Mercure* compense largement les nigauderies des retardataires : « Il semble que l'heure de la justice pour Vincent van Gogh ait bien sonné. L'heure de la Justice, l'heure tardive de la réparation. » Il voit Vincent « aujourd'hui parmi les sages, les bien avisés et bientôt parmi les classiques. »

Leclercq ne voit que le grand nombre d'admirateurs, ne retient que les louanges des visiteurs et se ravit des compliments qu'il reçoit : « j'ai été très félicité de mon organisation de cette exposition et suis très satisfait. »

Il peut l'être. La liste qu'il donne des tableaux « les plus admirés » lui permet d'ajouter que tous les siens y sont. Encore un effort et sa réputation de « parasite payant ses dîners par des articles », « de moustique dont les bourdonnements ne sont même plus entendus de personne, objet du mépris universel et

de ses confrères », selon une amabilité de Bernard, sera loin. On va le regarder comme un organisateur hors pair.

Deux thèmes en exergue dominent l'exposition : 1, 2, 3, *Portraits* ; 4, 5, 6, *Soleils*. Le second portrait est le fameux *Homme à la pipe* de Schuffenecker montré au *Prochain siècle* et chez Vollard, le troisième *Tournesol,* au fond changeant, est celui de Johanna, présenté comme détenu par Schuffenecker. Les vaux s'installent tout en haut de l'affiche.

Naïve et ainsi guidée la critique n'y voit que du bleu. Raymond Bouyer, salue par exemple, dans *La chronique des Arts* : le « hollandais qui cultivait le difforme et l'étrange » et « l'homme à la pipe tel qu'il se devinait lui-même pendant une période de trouble, en 1889, dans sa naïve joie de peindre. » Vincent naïf, critique naïve. Le faux déjà surpasse le vrai. Il peut le supplanter. Roger Marx illustrera d'une image les quelques mots qu'il consacre à l'exposition dans la *Revue universelle* : l'*Homme à la pipe* présenté comme : « Vincent van Gogh, portrait du peintre par lui-même. »

Un autre portrait de Vincent, que Vollard a pris pour un « portrait de Theo » – qu'il n'a pas connu – lui dispute la vedette, mais Leclercq rectifie : « Quant au portrait soi-disant de Théodore, Vollard a cru que c'en était un et j'ai inscrit ce titre de confiance au catalogue sans avoir vu la toile. Or, c'est tout simplement un portrait de Vincent et même le meilleur, je crois après l'*Homme à la pipe* de Schuffenecker. »

Contingences que tout cela ! Leclercq voit plus loin : devenir celui qui aura l'autorité sur Vincent. Il convoite les clefs de la mine. Sa lettre demande que Johanna lui confie « le soin de faire la préface de la correspondance de Vincent lorsqu'on publiera à Paris cette correspondance, ce qui sera prochain si vous le voulez et si vous pouvez fournir une traduction de toutes ses lettres en hollandais. » Voilà pour l'autorité !

Il souhaite qu'elle lui confie également : « en octobre ou novembre 200 dessins ou 100 au moins pour une nouvelle exposition, de dessins seulement cette fois. J'ajouterai bien une troisième chose : En février ou mars prochain, me confier 50 ou 60 toiles pour une exposition nouvelle. Je ferai les frais de cadres que vous me rembourserez sur la vente. Je vous donne un conseil, ne vendez pas beaucoup maintenant et ne montrez pas les toiles de votre grenier afin qu'on ne sache pas qu'il en reste encore tant à vendre. Aux visiteurs qui viendront chez vous de Paris et d'ailleurs, et il en viendra – montrez seulement ce que vous avez dans vos pièces du rez-de-chaussée et rien de plus. Si vous suivez mon conseil, vous ferez dans un an des ventes admirables. En raison des services que je crois pouvoir rendre à la mémoire de Vincent et de ma compétence dans son art et en tout ce qui le concerne, accordez-moi le privilège des expositions futures et renvoyez-moi les gens qui demanderaient de faire des expositions à Paris. » Qui tiendra Paris tiendra tout le marché des Vincent. Leclercq est le premier à vouloir s'assurer la mainmise, glorieuse *mémoire de Vincent.*

Gage d'homme d'affaires, il s'engage à solder son compte et regrette de n'avoir pu s'en acquitter depuis trois jours. Ce sera chose faite avec une lettre chargée expédiée deux jours plus tard. Johanna en accusera réception le 28 mars.

Le 29 avril, Leclercq a de curieuses nouvelles des *Tournesols* : « Les *Tournesols* sont exposés depuis deux jours. Puisque vous en vouliez 1800 f net pour vous, il faut les mettre à 2400 ce qui fait 25% pour le vendeur. Mais je ne crois pas qu'on les vende, car ceux de Mirbeau leur font un peu de tort et aussi ceux de Schuffenecker. »

C'est aussi aimable de sa part que faux. Oh que non, il ne s'est pas présenté, à la veille de la clôture, chez les très sérieux Bernheim avec une nouvelle toile sous le bras pour bousculer l'ordonnance de l'accrochage. Le faire croire à Johanna a

cependant un double avantage : lui annoncer que *le restaurateur* a achevé son méticuleux travail et avoir une parade pour le cas où quelqu'un aurait remarqué ses *Tournesols* à l'exposition.

Diverses informations noient le poisson, mais, hors le petit coup de chapeau habituel pour saluer l'*Homme à la pipe* qu'il continue à promouvoir, l'une d'elles n'est pas tout à fait anodine. Il projette un échange avec les Bernheim : « On a fait beaucoup d'offres d'achat, mais pour des paysages qui n'étaient pas à vendre. Plusieurs personnes ont offert à Schuffenecker de lui acheter l'*Homme à la pipe*, qui est une merveille. Il a naturellement refusé. A moi, l'on m'a demandé *Promenade publique* et la *Rue de village*. Je les garde, bien entendu. Je ferai peut-être un échange avec Bernheim pour mes *Coquelicots* contre les *Déchargeurs sur le Rhône*. Il me l'ont offert, je vais réfléchir jusqu'à demain. J'aime franchement beaucoup ces *Déchargeurs*. L'exposition finit samedi soir. »

C'est chez lui un réflexe, s'il n'y a pas eu de vente c'est que les acheteurs choisissaient les mauvais ; si une toile est passée inaperçue, c'était le clou ; s'il souhaite quelque chose, ce souhait devient celui d'autrui ; s'il évoque un tableau, il pense à un autre. Tout substituer, toujours. Il ne va évidemment pas *réfléchir* à la demande des Bernheim d'échanger l'un de ses tableaux. *Il* veut en échanger un, qui n'est pas les *Déchargeurs*, et *il* attend *leur* réponse. Il brouille simplement les cartes.

Le tableau qu'il convoite est l'authentique *Jardin de Daubigny* que les Bernheim ont repris de Stschukine. Sa présence à l'exposition l'a empêché d'exposer la réplique de Schuff, trop faible pour ne pas paraître immédiatement suspecte si elle était vue à côté de l'original.

Enhardis par le succès de la mystification de l'*Homme à la pipe*, par l'interversion des *Tournesols,* les Schuffenecker et Leclecq poursuivent à belle allure leur glorieux projet de pourrir la collection mère en plaçant un faux chez Johanna, mais ils

lui apportent un avenant. La copie des *Tournesols* n'étant pas exactement au même format que celle de Johanna, ils renoncent prudemment à la substitution. Le marché accepté par les Bernhein, ils souhaitent maintenant échanger avec Johanna la copie de Schuff du *Jardin de Daubigny* contre ses *Tournesols* que Leclercq retient depuis maintenant neuf mois et qu'il n'entend pas lâcher.

Proposant de solder son compte, assortissant d'un petit extra pour combler la convoitise, mais déduisant le montant de la restauration à cinquante francs, Leclercq cisèle, le 5 avril 1901, un petit chef-d'œuvre de mystification. L'échange postérieur à l'exposition est transformé en achat antérieur et la petite chanson *Daubigny* contre *Tournesols* peut s'écrire.

> *« Avant l'exposition, mais trop tard pour changer au catalogue, j'avais acheté le* Jardin de Daubigny *aux Bernheim. C'est une des plus belles œuvres qu'il ait fait à Auvers, mais comme il en existe deux exemplaires et que je peux voir l'autre quand je veux chez Schuffenecker, j'aimerais cependant mieux posséder les Tournesols qui sans être aussi beaux que ceux de Mirbeau et ceux de Schuffenecker sont cependant différents. Je vous demande donc si vous voulez bien accepter 300 francs et le* Jardin de Daubigny *pour les* Tournesols. *Dans ce cas-là, je garderai à ma charge les frais de restauration de cette toile qui sont de 50 fr. Il a fallu remettre un peu de couleur aux endroits du fond qui étaient tombés, mais cela a été bien fait et il y faut faire grande attention pour s'en apercevoir. On ne pouvait pas faire autrement. Si vous n'acceptez pas, je vous prie de me laisser le temps de vendre le* Jardin de Daubigny *pour pouvoir vous acheter les* Tournesols. *Je vous envoie cependant aujourd'hui 350 fr que je vous dois, c'est à dire 400 fr moins la réparation. Si vous acceptez l'échange, je vous enverrai 300 plus 50 fr en même temps que les* Astres *et le* Jardin de Daubigny. *»*

Lundi
10
JUIN
1901

Le beau plan échafaudé ne va cependant pas fonctionner comme prévu. Johanna n'a jamais vu le *Jardin de Daubigny*. La toile d'exception, prisée par Maurice Beaubourg, qui l'avait vue chez Julien Tanguy, est toujours restée à Paris. Johanna ne sait pas même qu'elle l'a vendu. Lorsque Schuffenecker la lui a acheté, à la mort du vieux marchand en 1894, ses courriers ont évoqué un vague « paysage », intitulé plus propice à un achat à petit prix.

Pour arriver à ses fins, Leclercq doit reprendre sa plume et se montrer plus convaincant. Comme il a scindé Schuffenecker en ami et restaurateur, il va, dans sa lettre du 15 avril, scinder en deux la provenance du *Jardin de Daubigny*. Mieux, il va mettre Johanna devant le fait accompli, lui imposant l'échange en prétendant lui avoir expédié la toile.

« Chère Madame, Je croyais que vous connaissiez la Maison de Daubigny. *Vincent a fait deux fois ce sujet. Il a donné une toile à Auvers, à la famille Daubigny ; la seconde, toute pareille ou à peu près, a été achetée chez Tanguy par Schuffenecker. C'est la première que j'ai, celle qui a appartenu à la famille Daubigny et qui a passé chez Vollard, puis dans une collection privée vendue après décès, puis chez Bernheim, puis enfin qui se trouve entre mes mains. Il me semble qu'il serait préférable que ces deux toiles ne se trouvent pas en France, mais une en Hollande. Je n'ai pas songé à cela en l'achetant parce que je me suis laissé aller à toute mon admiration pour l'éclat et la fraîcheur de sa couleur. Rien n'est*

plus facile que de vous montrer ce tableau. Je vous l'ai expédié ce matin avec les Astres *dans une bonne caisse bien faite et pratique. Vous pourrez donc juger et, en tout cas, cela vous fera plaisir de voir un Vincent que vous ne connaissez pas. J'espère que vous recevrez la caisse dans cinq ou six jours. Si vous ne vous décidez pas aux conditions que je vous ai offertes, pour l'échange contre les* Tournesols, *je vous offrirai alors un échange simple contre une toile de la même qualité que cette* Maison de Daubigny. *Je vous prierai alors de m'envoyer cinq ou six toiles à choisir parmi lesquelles je vous demanderai de mettre* La petite marine des Saintes Maries, Les premiers pas *d'après Millet et aussi ce* Portrait de jeune fille *(c'est une toile de 30, soit 72 sur 92) en robe bleue et en chapeau de paille. Les autres à votre choix, des paysages. Je ne pourrai garder longtemps ces toiles car je pars en voyage le 19 mai et il me faudra vous renvoyer tout cela avant mon départ.*

Je paierai les frais de transport y compris ceux de la caisse partie aujourd'hui. Cela me fera toujours plaisir de revoir quelques Vincent. Veuillez remarquer que le couvercle de la caisse n'est pas cloué mais vissé et que, pour ne pas la détériorer, il faut dévisser et non arracher les vis. Les bois qui fixent les toiles à l'intérieur sont également vissés. Les vis se trouvent à l'extérieur.

Agréez, chère Madame, mes hommages empressés. »

Veuillez ne pas perdre de temps si vous m'envoyez quelques toiles à choisir et expédier la caisse à grande vitesse comme je l'ai fait moi-même. »

Comment Johanna pourrait-elle se douter que Leclercq échangé le *Jardin* uniquement pour disposer de sa provenance et lui faire croire qu'il souhaitait échanger celui-là ? A tout le mieux pourrait-elle saisir que la toile n'est pas partie quand la lettre est écrite. Si elle avait été expédiée, Leclercq n'aurait plus eu le *Jardin* entre les mains. Il n'aurait pas dit : « je paierai les frais de transport » s'il les avait déjà payés. Enfin, il aurait su, si l'envoi avait été fait « ce matin », quand Johanna était censée recevoir la caisse, etc., mais à quoi bon ?

Nul besoin de lecture vigilante pour voir que Leclercq lui force la main en lui infligeant un ahurissant échange. Mais il s'est trop avancé. Sa belle caisse est la navette qui doit vider le grenier de Johanna de ses toiles de 30 (idéalement 73 par 92), objet central de sa convoitise. A l'heure de son premier voyage, il n'a aucune

difficulté pour y placer *Les astres*, alias *La nuit étoilée*, mais les belles caisses ne sont pas plus extensibles que les caisses ordinaires. Il n'y a pas moyen d'y faire entrer le *Jardin de Daubigny*, pas plus le faux que le vrai, de même format. Avec leurs 50 centimètres, les *Jardin* sont certes moins hauts et de plus petite surface que les toiles de 30, mais ils sont longs d'un mètre. A Auvers, Vincent avait adopté ce format en longueur, particulièrement adaptés aux paysages. Et huit centimètres de plus font trop pour la caisse. Maudits centimètres ! Et la lettre annonçant l'envoi est postée ! Il faut que la caisse parte de toute urgence. Et qu'elle parte avec les *Astres* et un *Jardin*, sauf à accepter d'être pris en flagrant délit de mensonge, ce qui menacerait la fructueuse association avec Johanna.

Fort opportunément, Schuffenecker a de la ressource. *Chromoluminariste* cédant un temps aux facilités d'un pointillisme à la mode, il a, quelques années plus tôt, tenté un pastiche s'inspirant de deux *Jardin* en sa possession : le *Souvenir du jardin à Etten* conçu de mémoire quand Gauguin poussait Vincent à peindre « de chic », et sa copie du *Jardin de Daubigny*. Si la ressemblance avec le *Jardin de Daubigny* peut donner la vague illusion que le *Jardin* de Schuff y était apparenté, le mélange d'un jardin arlésien et d'un auversois, ne peut que très difficilement passer pour un Vincent auprès d'un connaisseur. N'importe, il faut un *Jardin* et celui-là a tous les atouts, il est coloré, peut vaguement passer pour un *Jardin de Daubigny*, surtout, il entre dans la caisse.

Ainsi est fait. La caisse part avec la *Nuit étoilée* et le faux « *Jardin* », *Jardin avec parterres de fleurs*, ou *Jardin à Arles* puisqu'il apparaîtra sous ces noms quand il sortira de la collection de Johanna, avant de devenir *Jardin à Auvers* dans les catalogues gobe-mouches des aveugles éternels.

Si Schuff et Leclercq peuvent, après la frayeur, se féliciter d'avoir placé un faux chez Johanna, ils ne sont cependant guère avancés avec deux *Jardin de Daubigny* entre les mains. Ils savent

fort bien pourquoi *il est préférable qu'ils ne soient pas tous deux en France* et doivent se débarrasser de l'un des deux. Repartir sur des bases plus saines est parfois une sage précaution.

Changeant de stratégie du tout au tout, ils entreprennent une nouvelle combinaison faisant appel au talent de chacun. Celui de l'illusionniste Leclercq : faire passer la proie pour l'ombre. Celui de retoucheur du Schuff, pour arrondir les angles. Intervertir les deux toiles est délicat et ils ne peuvent pas faire tout à leur guise. Vincent a longuement détaillé son *Jardin* dans sa dernière lettre et l'original a été photographié lors de la vente Stschukine, ses dimensions dûment consignées. Il faut pourtant que la copie devienne l'original.

Un élément permet de distinguer une toile de l'autre. Dans l'original de Vincent le sommet de l'église d'Auvers touche le bord de la toile. Schuff qui a regardé cette fantaisie comme une faute de goût, l'a corrigée dans sa copie et abaissé le sommet de l'édifice. Hors ceci, et à la maîtrise près, les toiles se ressemblent assez pour leurrer l'amateur mal éclairé.

Ajouter une bande en haut de la toile de Vincent présente le double intérêt d'évacuer la question du toit de l'église et de modifier le format, la toile ne correspondra plus aux dimensions enregistrées lors de la vente Stschukine. Qui dit agrandissement de l'une dit évidemment agrandissement de l'autre. Aussitôt fait, « le restaurateur » ajoute une bande de tissu en haut de chacun des deux tableaux sur toute a longueur et raccorde habilement le ciel.

Ravi de la retouche pratiquement indécelable, Leclercq propose un nouvel artifice afin que le faux passe pour être le vrai. Suspecté, le vrai se défendrait lui-même, mais, accusée, la copie ne pourrait prétendre résister, d'autant que, superstitieux, Schuffenecker n'a pas osé reproduire le « chat noir » de Vincent, le remplaçant par un chat bleu de cobalt.

Un coup de pinceau magique recouvre d'herbe le chat de Vincent.

Seule à montrer le chat mentionné par Vincent dans sa description, la copie devient du même geste la toile que Vincent décrit. D'autant que Schuffeneker a pris soin d'inscrire « *Le Jardin de Daubigny* », comme Vincent l'avait fait au bas de son croquis. Seule servitude induite par le tour de magie, il faut maintenant commander un nouveau cadre. Leclercq s'en charge.

La restauration sèche et la toile patinée, il entreprend de trouver un acheteur pour le Vincent privé de son chat, sollicitant ceux auprès de qui il a brillé durant l'exposition. Il frappe à diverses portes et, le 12 mai, à celle de Maurice Fabre, prêteur de six toiles à l'exposition chez les Bernheim. Emerveillé, Fabre avait écrit à son ami Gustave Fayet, lui aussi viticulteur du Midi, qui, toutes formalités notariales abouties, venait de recevoir un très conséquent héritage : « Quel peintre ! Quand on comprendra la Royauté de cette peinture, on pourra dire avec Villon ? Gloire donc à Van Gogh ! Les murs de Bernheim éclatent comme une fanfare. »

Hésitant à acquérir pour lui-même le *Jardin* qu'il trouve charmant, Fabre le propose à Fayet déjà détenteur de deux Vincent : « Tu l'avais vu chez Bernheim, mais tu ne l'avais sans doute pas remarqué. » Il propose de lui avancer l'argent au besoin et insiste. Il détaille l'offre qui lui est faite : « Julien Leclercq (celui-là même qui avait organisé l'exposition V. Gogh) cherche à vendre une toile de ce peintre : *La maison de campagne*, connue sous le nom de *jardin de Daubigny, à Auvers*. (Celui d'Ackerman est aussi un paysage d'Auvers). V. Gogh a fait deux fois ce motif ; l'autre appartient au peintre Schuffenecker. C'est une toile au moins aussi belle que celle d'Ackerman. Leclercq l'a acquise dans un échange avec Bernheim. Il avait donné une toile de Van Gogh, - *Les Coquelicots* – contre 1500 frs et le *Jardin de Daubigny*, que Bernheim avait payé mille francs à la vente de Chtchoukine

le 24 mars 1900. Leclercq a fait rentoiler, encadrer… cette toile. Il en veut 1500 frs, mais la laisserait à 1250. Il doit partir en voyage et a, je crois, un peu besoin d'argent. Il a quatre ou cinq autres Van Gogh ; il en vendrait bien une paire, mais il demande 3 ou 4 mille francs. Il demandait 3000 frs de ses *Coquelicots*. Par la vente du *Jardin de Daubigny*, il rentrerait à peu près dans l'argent qu'il demandait. Leclercq m'avait proposé ce tableau, voilà pourquoi je t'en parle. C'est à toi de voir si tu as l'intention de l'acquérir. »

La proposition ne suffit pas à déclencher l'enthousiasme : « En relisant ta dernière lettre tu ne me parais pas être très chaud pour les achats (du moins en Van Gogh, etc…). Si cela te décourageait de prendre le *Jardin de Daubigny*, ne te gêne pas. Avec mes *Prisonniers*, je trouve que j'ai assez d'un Van Gogh de caractère ; et puis tes *Arènes* font beaucoup mieux dans tes galeries qu'elles ne feraient dans ma boîte à bonbons. Les tableaux doivent être appropriés au milieu. Si tu acquiers le *Jardin de Daubigny*, je te le troquerai contre les *Alyscamps* et une soulte de 300 frs. C'est tout ce que je puis faire. »

Fabre discute le prix, Fayet fait mine de se désintéresser et propose 1000 francs, sans égard pour les « 100 francs de restauration et de cadre » que Leclercq réclame lors des sa négociation avec Fabre. L'affaire se fait finalement le 10 juin : « Leclercq sort de chez moi ; il te laisse le *Jardin de Daubigny* à 1000 frs, par besoin d'argent. Il doit me l'apporter chez moi cet après-midi. Où faut-il te le faire expédier ? »

Vente à perte, certes, toile mutilée aussi, médiocre succès, mais le ciel se dégage, le *Jardin* de Vincent sort du circuit parisien pour un mur de Béziers, laissant la voie libre à la copie.

Les restaurations de Schuffenecker sont assurément bien faites, trait pour trait, couleur pour couleur, mais cent ans plus tard la couleur des bandes ajoutées, qui vieillira plus vite que celle des toiles, hurlera. Les touches masquant le chat crieront plus encore. Le rouge utilisé par Vincent pour panacher l'herbe d'orangé était

de l'éosine, pigment organique qui résiste mal à la lumière. Son orangé disparaîtra tout à fait et l'on ne verra plus que celui de Schuffenecker, là où il a enfoui le chat. Scintillant tombeau !

Première mystifiée par les améliorations de Schuff, Judith, qui ne saura jamais que deux *Jardin de Daubigny* existent, imaginera un chat trépassé et ressuscité : « Sur la pelouse du jardin d'Auvers il y avait un chat : « Ce chat est mal dessiné » avaient-ils décidé d'un commun accord, mais Schuff n'étant pas animalier se contente de barbouiller le chat d'un peu d'herbe verte. Le vert a joué, le chat a réapparu quelques années plus tard. » Son témoignage signalera aussi, toujours sans comprendre exactement de quelle comédie elle était le témoin occasionnel, à quel point le trucage de ceux qu'elle regarde comme des « margoulins » ne laisse rien au hasard.

Après le vieillissement accéléré, au noir de fumée et à la crasse pour uniformiser la patine, ils ont dû nettoyer : « C'est sur le perron de ce pavillon qu'il se livrait avec Schuffnecker à la réfection de Van Gogh à grands renforts d'eau chaude, de savon noir et d'une brosse à ongles. Le(s) bancs de pierre qui encadrent la porte ont longtemps gardé d'épaisses coulées de mousse de savon chargées d'outremer et de chrome. »

Si Leclercq était tellement pressé de brader le *Jardin*, c'est qu'il était en route pour de nouvelles aventures. Juste avant la vente à Fayet, il transmet à William Molard une grande nouvelle : il est nommé de co-rédacteur en chef d'un nouveau journal, l'*Européen,* chargé de la littérature, des Beaux-Arts, de la Bibliographie et du mouvement de la vie sociale. Il va mettre ses voyages professionnels à profit et compte utiliser sa nouvelle position comme un levier pour le commerce des Vincent.

Jeudi
31
OCTOBRE
1901

En route pour Berlin, Leclercq fait, le 19 juin, un crochet par Bussum afin de s'entendre avec Johanna pour un projet qui lui tient à cœur : exposer à Berlin. Il y a là un jeune marchand, Paul Casssirer, avec qui il s'est entendu sur une exposition Vincent dont il sera l'organisateur.

A Bussum, il donne quelques nouvelles des *Tournesols* qu'il espére vendre, évoque le *Jardin* envoyé en caution et s'engage à le reprendre l'heure venue, Johanna ne verra jamais les 300 francs qu'il devait ajouter. Il choisit une nouvelle série de grandes toiles pour Berlin et réserve pour lui-même, septième Vincent en six mois, une nouvelle toile d'Auvers en longueur : *Les canots amarés*.

Le lendemain il est à Berlin. William Molard en est aussitôt averti : « J'en ai encore acheté un chez madame Théodore Van Gogh jeudi dernier à Bussum. Je le crois extraordinaire. Ce sont des canots au bord de l'eau et de la verdure. Pas de ciel ou si peu dans l'angle gauche, trois personnages. » Il n'a pu la régler sur le champ, mais s'est engagé à payer « en septembre ».

Il n'a pas jugé nécessaire de s'étendre sur les tableaux qu'il avait envoyés à Berlin pour la IIIe Sécession, mais tel est le but du voyage. Premier d'entre eux *Selbsporträt*, alias *L'homme à la Pipe* de

Schuffenecker. Comme à Paris, la toile n'est pas à vendre, il s'agit de la bassiner. Les trois autres sont authentiques, un appartient à Schuffenecker, deux à Leclercq.

Une lettre lui est venue de Paris. Un artiste ému par l'exposition Bernheim a frappé chez lui juste après son départ. Fanny lui a recommandé d'écrire à son mari, à son hôtel berlinois. Maurice de Vlaminck consignera dans ses *Portraits avant décès* : « Jusqu'à ce jour, j'avais ignoré Van Gogh. Ses réalisations me parurent définitives ; mais, du fait de l'admiration sans bornes que j'éprouvais pour l'homme et l'œuvre, il surgissait devant moi comme un adversaire. J'étais heureux des certitudes qu'il m'apportait, mais je venais de recevoir un rude coup… Un violent désir de posséder une ou deux de ses peintures… Le manager qui avait rassemblé les éléments de la rétrospective Van Gogh s'appelait Julien Leclercq, « homme de lettres ». Comme Schuff onze ans plus tôt et tant d'autres par à la suite, *rude coup, admiration, adversaire, posséder*, l'art de Vincent frappait les peintres au cœur.

Prudente, la lettre de Vlaminck du 17 juin évoquait un « amateur » rêvant d'acquérir des tableaux de Vincent. Leclercq répond par retour qu'il possède personnellement « en effet, cinq toiles de Vincent van Gogh. Trois sont actuellement chez moi à Paris, et deux autres sont à Berlin à l'exposition de la sécession, où je les ai prêtées. Aucune de ces toiles n'est à vendre. Mais un de mes amis m'en a confié quatre qu'il consentirait à céder. Deux de ces toiles sont chez moi. Les deux autres sont en voyage et ne seront rentrées que fin septembre. » Leclercq ne doit récupérer qu'après un séjour en Scandinavie les quatre toiles de la IIIe sécession, dont les deux « en voyage », d'un-de-mes-amis-Schuffenecker.

Leclercq renvoie Vlaminck au peintre Jules Donzel, son secrétaire à l'*Européen* qui lui succédera bientôt. Il a toute qualité pour traiter en son absence et doit préciser les conditions : « Il vous montrera aussi les miens, ce qui ne peut manquer de vous

donner du plaisir, si vous admirez, Van Gogh. » Enthousiaste Vlamink s'efforce de rassembler la somme nécessaire.

Une lettre du 18 juillet expédiée d'Helsinki, où Leclercq se repose en famille, vient de nouveau presser l'indécision de Johanna : « Vous seriez bien aimable de me dire sans tarder si l'exposition Vincent à Berlin vous convient. Car j'aurais besoin de le prévoir pour mon itinéraire », l'itinéraire, est arrêté, mais l'arrangement avec Cassirer dépend de Johanna.

Cette fois Johanna accepte de s'associer. Leclercq veut 20 peintures, la moitié en toiles de 30. Le 8 octobre, elle enverra dix-huit toiles, dix-sept pour l'exposition de Berlin et les *Canots* commandés par Leclercq en juin. N'ayant pas perdu espoir de récupérer les *Tournesols* que Leclercq néglige de lui rendre, elle les place dans sa liste des tableaux à exposer à Berlin, sans pouvoir noter son numéro d'inventaire faute de pouvoir le relever au dos de la toile. Elle en veut désormais 2000 francs. En un an, le prix a presque doublé. Elle peut être satisfaite de l'industrie de Leclercq qui s'est également engagé à faire encadrer les toiles à Paris.

Elle n'a pas encore transmis sa liste de prix quand elle reçoit une relance le 30 octobre : « M. Julien Leclercq me prie de vous dire qu'il attend toujours les détails qu'il vous a demandés concernant les prix, etc. de tableaux de Vincent van Gogh. Veuillez les lui faire parvenir au plus tôt possible. M. Leclercq est malade et au lit en ce moment, et c'est pourquoi il ne peut vous écrire lui-même. » Elle répond par retour, mais sa lettre arrive trop tard pour que Leclercq la lise.

Le premier novembre, Philippe Jadot consigne sur le registre d'Etat civil du XV^{ème} arrondissement de Paris :

> « *L'an mil neuf cent un, le 1er Novembre à neuf heures et demi du matin, Acte de décès de Joseph Louis Julien Leclercq âgé de trente six ans, homme de lettres, né à Armentières (Nord) décédé au domicile conjugal, rue Vercingétorix 6, hier à dix heures du matin, fils de Louis Leclercq et de Pauline Tesse époux décédés, marié à Fanny Mathilda Flodin trente-trois ans, sans profession.* »

Invité à la réunion civile de *Regrets*, Fanny refuse l'église, Jules Renard se rend le 2 novembre rue Vercingétorix. Il suit le convoi jusqu'au cimetière du Grand-Montrouge, puis noircit son journal :

> « *Julien Leclercq. Trente-six ans. Son enterrement. Un ciel presqu'invisible tant il fait beau. Les fossoyeurs s'y étaient mal pris. Ne pouvant retirer leurs cordes, ils ont dû ramener le cercueil au bord, le sortir de la fosse. Cette éphémère résurrection, ce bref retour en ce monde. C'est un enterrement civil. Avec une petite pelle, chacun jette dans la fosse un peu de terre qu'un employé des Pompes funèbres tient sur un plateau. Un fossoyeur pioche à côté, on dirait qu'il va planter des morts pour que poussent des vivants. Le long du mur se dressent des vieilles pierres que les morts ont usées et qui ne servent plus.* »

L'émotion qui étreindra Gauguin ne sera pas beaucoup plus vive. En mars suivant, lui parviendra aux îles Marquises une lettre de Molard lui apprenant que Leclercq est tombé malade : « Je reçois votre lettre datée d'octobre maintenant et, chose curieuse, j'ai reçu le mois précédent une lettre de faire part de la mort de Leclercq dont vous me parlez seulement malade, ce qui vous montre assez le désordre qu'il y a dans cette machine que l'on nomme administration coloniale. »

Coups de chapeau tout de même. Léon Bloy *assommé* : « C'était un de mes rares amis. Où est-il maintenant, ce pauvre malheureux ? Quelle effrayante pensée ! Mais il n'était pas un méchant et j'espère qu'il a trouvé miséricorde. Qui priera pour lui excepté moi seul, peut-être ? » *Le monde artiste* salue le « jeune écrivain de talent ». Jehan Rictus : « Je fus son ami de misère et de lutte, nous avons crevé ensemble à Paris dans d'exceptionnelles déveines. » *L'Art Moderne* de Bruxelles : « Sa mort sera vivement regrettée par tous ceux qui ont pu apprécier, outre son talent, la droiture et la serviabilité de son caractère. » Bien plus tard, avec la reprise l'hommage de Léon Bocquet qui déplorait que Leclercq n'ait pas achevé les deux livres autobiographiques qu'il envisageait, deux pages de *Daniel* sont publiées. *Comœdia* saluera certains vers au « ton juste et ferme » : *Et nos fautes peut-être étaient*

des hypothèses. En 1990, Julien Leclercq deviendra à la faveur d'un article : *A Champion of the Unknown Vincent van Gogh.*

Emile Schuffenecker, qui a dépêché l'entreprise de pompes funèbres au coin de sa rue, tente de secourir Fanny et lui rachète un Vincent. Le 14 novembre, Vlaminck reçoit une lettre bordée de noir : « Monsieur, Après la mort de mon mari Julien Leclercq je suis disposée à vendre une ou deux toiles de l'éminent artiste Van Gogh. Sachant que vous avez écrit à mon mari à ce sujet, je m'adresse à vous pour demander si vous croyez que l'amateur que vous aviez annoncé à M. Leclercq serait encore disposé à acquérir des tableaux de Van Gogh. Si vous croyez que cette affaire peut vous intéresser, je serais heureuse de vous montrer les peintures chez moi, le jour que vous fixerez. Donnez-moi s'il vous plaît une réponse aussitôt que possible, car j'ai l'intention de retourner dans mon pays, la Finlande, dans une quinzaine de jours. »

Vlaminck retourne le lendemain rue Vercingétorix. Fanny est absente, il tombe sur Ida Ericsson, qui oublie de noter son nom. Il reçoit le lendemain une lettre de Fanny, lui demandant s'il est le monsieur venu la voir. Elle lui indique qu'elle sera là le lendemain et le surlendemain. Mais Vlaminck renonce, il ne retournera pas rue Vercingétorix.

Prenant part à la douleur de Fanny, Johanna lui adresse ses condoléances le 9 novembre, et répond à son mot : « Vous me demandez mon opinion au sujet des tableaux de Vincent van Gogh que j'avais envoyé à Paris. Je vous prierai donc de les expédier pour moi à Messieurs Cassirer pour régler ce qu'il y a encore à faire puisque cela vous doit être bien difficile aussi après votre départ de Paris. Je vous serai donc bien obligée si vous voulez les envoyer à Berlin avec celui que Monsieur Leclercq avait encore l'intention d'acheter. Vous devez bien avoir reçu ma lettre adressée à Mr Leclercq dans laquelle était incluse la liste des prix – voulez vous me retourner cette liste – puisque

les prix du tableau de Mr Leclercq n'y est pas marqué. J'ai des changements à faire. Croyez-moi, chère madame avec mes plus sincères condoléances - auquels mon mari joint les siens ».

Fanny trouve un emballeur pour Berlin. Reconnaissante Johanna la remercie de sa peine, dit sa surprise de n'avoir pas de nouvelles de Cassirer et s'efforce de la consoler :

> « J'avais écrit à M. Cassirer au sujet de l'exposition – (car je ne savais rien des arrangements, etc. qu'il avait pris avec votre pauvre mari). et j'attendais sa réponse pour vous écrire qui paierait les frais d'emballage etc. mais je n'ai encore rien pas reçu de réponse et je ne veux maintenant plus tarder de vous écrire. Cela m'étonne beaucoup de la part de Mr Cassirer ; peut-être vous a-t-il écrit ? car Mr Leclercq avait bien régler d'avance avec lui toutes les choses concernant cette exposition ? En tous les cas, je sais maintenant l'adresse de la maison Pottier et tout sera régler. Je vous fais bien mes excuses de vous importuner avec toutes ces choses – dans un temps de si grand deuil. Je pense si souvent à vous et j'ai dans mon cœur tant de choses que je voudrais vous dire. Il y a presque onze ans j'ai souffert tout ce que vous souffrez maintenant. Je le sens encore. Quitter Paris – quitter la chère petite maison où on a été si heureux ensemble, quitter tout ce qui vous rappelle ce temps – c'est comme un déchirement dont je sens encore la douleur – maintenant qu'après toutes ces années de solitude j'ai retrouvé le bonheur et le repos que je croyais perdu pour toujours, Je voudrais être auprès de vous pour pouvoir vous dire combien je prends part dans votre douleur – et pour vous souhaiter une chose, puissiez vous trouver dans votre chère petite fille toute la consolation et tout le bonheur que j'ai eu par mon fils, mon cher petit Vincent. Quand je pense à tout ce temps triste et morne, c'est toujours la chère petite tête blonde qui était comme un rayon de soleil ; et je sais que le devoir qu'on sent de soigner son enfant donne du courage pour supporter la vie qui parfois semble si dure. Que votre petite Saskia vous soit une grande consolation ! J'espère chère Madame qu'avant votre départ pour Paris vous voudrez bien me donner votre adresse en Finlande si vous me permettez je viendrai encore une fois par lettre vous demander de vos nouvelles et de votre petite – et si jamais votre chemin vous conduit dans notre Hollande soyez assurée que mon mari et moi nous serons si heureux de vous voir ici. Peut-être aussi que les tableaux de Vincent nous fourniront encore un sujet de correspondance – Monsieur Leclercq en possédait de très beaux – les amenez-vous avec vous ? J'étais toujours si heureuse de savoir qu'à Paris il y avait toujours encore quelqu'un qui aimait les Vincent – et qui avait connu Vincent lui-même et s'intéressait pour son œuvre – avec votre mari a disparu le dernier des amis de ce temps – Il y a huit jours environ monsieur Odilon Redon était ici pour voir les tableaux – il

ignorait encore le coup terrible qui vous a frappé et quand je le lui ai raconté il en était tellement frappé ! Cela doit vous faire du bien que partout on écrit des éloges sur l'œuvre de votre mari, comme poète, comme critique d'art, comme il était bien connu. C'est une pauvre consolation – mais c'en est une. Je ne dois plus abuser de votre temps - Croyez moi Chère Madame bien sincèrement à vous. »

Fanny retournera à Helsinki où elle enseignera le piano et cédera les cinq Vincent. L'un d'eux, les *Maisons à Auvers* – l'histoire emprunte parfois d'étranges chemins – deviendra le premier Vincent à entrer dans une collection publique avec son acquisition par l'*Ateneumin Taidemuseo*.

Vendredi
21
MARS
1902

L'exposition qui s'ouvre chez Cassirer n'est pas celle envisagée par Leclercq. Seules les toiles de Johanna y figurent avec les *Canots amarrés* et surtout les *Tournesols* qu'elle allait enfin pouvoir récupérer avec le retour de son envoi. La prophétie de Leclercq prend cependant forme, l'Allemagne se passionne, la maison Cassirer va devenir le plus grand marchand mondial de Vincent, traitant directement avec Johanna. Reprenant, trois ans après sa mort, l'audacieux pari, les émules feront, en 1905, des expositions à Paris, Amsterdam et Berlin et la cote de Vincent amorcera l'hyperbole contemplée par un monde de l'art médusé.

La disparition de leur aiguillon est pour les Schuffenecker, une perte immense. Ne pouvant sortir directement les faux de la collection d'Emile sans éveiller la suspicion, ne pouvant non plus mettre un étranger dans la confidence, ils s'associent. Un faussaire ne travaille pas seul et l'*omertà* sied aux familles.

Amédée, qui a lâché tôt les contributions directes et bourlingué en Algérie, ne s'est pas plus mal débrouillé dans le commerce du vin qu'Emile dans celui de l'art et les placements avisés dans la bijouterie. A l'aise, il s'établit « courtier en art ». Conseillé par son

grand frère et se met l'affût d'affaires. L'une d'elles, hasardeuse, va laisser des traces.

Peu avant la mort de Leclercq, averti par Schuffenecker, Auguste Bauchy, l'ancien patron du *Café des Variétés* qui continue à collectionner les Vincent, a écrit à Gauguin pour lui demander de lui céder l'*Autoportrait* resté chez les Molard que Judith avait copié. Ils se sont accordés et Bauchy l'a acheté. Reste la copie, elle intéresse Amédée. Judith racontera :

> « *Cependant Schuffnecker continuait sa nouvelle industrie. Il avait un frère qui était le génie commercial de la famille. Celui-ci vint un jour chez nous voir si nous n'avions pas quelque occasion à profiter de suite. Il avait entendu parler d'une copie que j'avais faite du portrait de Vincent dédié à Gauguin et daté d'Arles, que Gauguin nous avait laissé en dépôt. Si je lui vendais ma copie il m'achèterait une nature morte. Cent francs l'une et aussi l'autre à prendre ou à laisser. Les yeux de ma mère exprimaient la détresse d'un budget à 1800 francs par an. J'acceptai le marché. 200 frs une aubaine. En franchissant le seuil, mes toiles sous le bras mon généreux acquéreur me dit avec un rire gras : « Tout ça va partir en Allemagne. Je ne vous dis pas que ce sera sous votre nom. » J'avais naïvement signé ma copie « d'après Vincent », je l'ai revu bien des années plus tard chez Druet, mais ça c'est une autre histoire.* »

L'autre histoire sera pour plus tard. Les Schuffenecker sont des gens patients. Ils gèrent un stock qu'ils comptent écouler en Allemagne quand le fruit sera mûr. Pour l'heure, ils se tiennent cois. Les méthodes de Leclercq les ont imprégnés et ils évoquent régulièrement la meilleure manière de confondre un amateur ou l'autre. Prudents, ils préfèrent que leurs victimes se trompent d'elles-mêmes, qu'elles s'enthousiasment pour leur collection de Vincent, la plus belle, qui, officiellement, n'est pas à vendre.

Les contacts de Leclercq sont maintenus et cultivés, avec Rodin qu'il avait tant vanté, avec Eugène Druet avec qui il avait tenu le pavillon Rodin et qui va inaugurer sa galerie d'art, avec les collectionneurs Maurice Favre ou Gustave Fayet, avec bien d'autres.

Début mars 1902, cinq mois après la mort de Leclercq, Fabre signale à Schuff le passage à Paris de Fayet toujours enchanté par son *Jardin de Daubigny*. Ils seraient ravi de lui rendre visite et de contempler ses trésors. Schuff accepte, mais il a besoin de quelques jours pour arranger un accrochage particulièrement choisi, honorant la qualité de ses visiteurs. Fayet doit différer son retour à Béziers : « Je comptais partir demain mais voilà un empêchement. Schuffenecker, l'ami de Gauguin nous propose de voir son admirable collection et il n'est libre que samedi après-midi. Il a les plus beaux Gauguin et Van Gogh que l'on puisse voir. Je ne résiste pas au plaisir de voir ces merveilles. »

Ainsi préparé, Fayet tombe en arrêt devant l'*Homme à la pipe*, le portrait qui témoigne de la folie et du génie de Van Gogh, l'essence même de la création. Schuffenecker en souligne l'importance – les faux ont toujours un double – en récitant le refrain habituel.

— Vincent a fait deux toiles de ce sujet. L'autre version avec le bandage après l'oreille coupée, est moins incisif, moins serein, plus froid. Il ne respecte pas l'équilibre des couleurs complémentaires qui faisait sa force. Johanna Van Gogh l'avait toujours gardé chez elle jusqu'à ce qu'elle le vende à Vollard et il est maintenant chez mon ami le conte Antoine de La Rochefoucauld. Mon *Homme à la pipe* m'est cher m'est trop cher pour que je m'en sépare.

Comment vendre un faux à un amateur doté de gros moyens qui pourrait se montrer fâcheux s'il se découvrait floué ? Comment inventer une provenance seulement vraisemblable quand Fayet lui demanderait immanquablement d'où la toile venait ? Durant la visite qui comble ses hôtes, il contourne les questions gênantes, chaque toile a son anecdote, Gauguin, ici, Vincent là et toujours Schuff au milieu, histoires racontées avec distance, entre feinte modestie et légitime fierté.

Les œuvres personnelles de Schuff n'étaient plus même signalées que par protection. L'une ou l'autre reçoit cependant un compliment appuyé, dicté par le savoir-vivre. Fabre fait l'éloge

de Fayet, depuis deux ans conservateur du musée de Béziers, et ils évoquent leur exposition de 1901, Renoir, Gauguin, ou encore Redon… que Schuffenecker s'empresse de présenter comme son plus cher ami.

Schuff, qu'ils ont chaudement félicité, compte leur vendre un ou l'autre des Vincent dont il a chanté les louanges, mais il est devancé. Huit jours après la visite, il reçoit un télégramme : « Pars vendredi pour la Grèce. Un mois. Vous offre 3000 de l'homme à la pipe de Van Gogh. Fayet ».

Vrais ou faux, aucun Van Gogh n'a jamais fait l'objet d'une offre aussi élevée. Il faut se décider sur l'instant, on ne tergiverse pas devant si alléchante offre télégraphique. Il repense à Leclercq qui ne manquait jamais de presser des correspondants. Des risques ? Il n'y a aucune chance que Fayet découvre la supercherie, il est trop entiché. Il ne connaît pas l'original, n'a pas ses entrées chez le comte, ne sait pas qu'Emile Bernard l'a photographié, la plaque permettant la réalisation du doublon, et ne risque pas d'aller lui poser la question au Caire. Le lien entre les deux toiles est si faible que soupçonner un pastiche ne peut effleurer personne. On ne s'interroge pas devant une œuvre sacrée, on se recueille.

— Aucun risque, ni maintenant ni jamais !

Schuffenecker s'est entendu parler tout haut avant de partir d'un rire nerveux, le télégramme toujours en main.

— *L'homme à la pipe* de Van Gogh !

De fait, c'est bien un homme et c'est bien la pipe de Van Gogh, repiquée d'une nature morte !

Fayet veut ça, il va le lui vendre. Discutant devant lui avec Fabre ils avaient évoqué leur supériorité, la satisfaction d'être bien nés, spontanément légers et cultivés, drôles, sans méfiance, ne concevant pas même qu'on puisse les refaire. Tout l'inverse du « petit Schuff », fils de couturière, qui pensait ne devoir qu'à lui-même ce qu'il possédait, ce qu'il savait, se méfiant de tout et

de tous. Il aurait dû s'habituer au mépris de ces gens sûrs d'eux qui avaient tout, qui avaient toujours tout eu, il aurait dû en faire fi, mais il ressentait trop vivement leur condescendance, même lorsqu'ils s'efforçaient de se montrer aimables.

Il ignorait qu'une lettre du hautain Gauguin à leur ami Daniel de Monfreid avait fustigé sa modeste extraction en écrivant « la caque sent toujours le hareng ». Mais il n'avait pas besoin de preuves, il était loin d'être le seul à lui avoir fait sentir sa « condition », son *extrace*, même s'il était toujours devenu plus rude. Il n'avait pas besoin de connaître les lettres qui l'appelaient « ce garçon » et l'accablaient : « … me fatigue m'horripile, quel idiot et quelle prétention ! ». Il avait mesuré que l'on s'écartait de lui. S'il l'avait connu, le florilège des lettres à Monfreid, que Gauguin savait tout acquis, ne l'aurait surpris que par la brutalité des mots : « Schuff. m'écrit une lettre stupide comme toujours mais de folie plus accentuée où il n'est question que de sa misérable vie si dénuée de reconnaissance de la part de ses camarades », ou : « Schuffenecker qui rêve à la gloire… », ou « ce stupide Schuffenecker, toujours atone, malheureux, n'est-ce pas, de ne pas avoir de génie… » ou encore « Car il ne faut pas un instant parler de cet abruti de Schuff. qui en est même méchant, déséquilibré par l'excès de vanité. »

Les lettres de Bernard à sa mère n'étaient qu'à peine plus aimables : « envieux », « directeur de bande » artiste d'opérette dont il accablait « la nullité ». Il remerciait sa mère d'avoir « éloigné le Schuffenecker » : « Tu ne pouvais faire mieux au nom de mon affection comme pour ta personnelle tranquillité, car le Schouff a une langue venimeuse et dardante. » Ou encore, évoquant une lettre : « La lettre de Schuff est absurde et vile, mais c'est un malade. »

Malade sans doute, mais Schuff est ainsi, son Graal est une revanche. Accepter l'offre de Fayet revient à s'offrir un des plus délicieux dédommagements : prendre à son propre jeu un de ces

admirateurs superficiels que tous les véritables artistes honnissent à qui ils doivent pourtant se vendre. Et naturellement, comme le comte, Fayet se pique d'art, produit de petites œuvres qu'il expose au besoin en son musée.

Il n'en faut pas plus pour que Schuffenecker enfile son manteau, décroche son chapeau et se rende à la poste pour accepter l'offre par retour de dépêche. La réponse de Fayet est immédiate : « Inclus 3000 francs. Prix convenu pour le tableau de Van Gogh l'*Homme à la Pipe*. Expédiez tableau grande vitesse à domicile. »

Sachant que Fayet sera comblé comme l'enfant ouvrant son cadeau, Schuffenecker, qui avait vu Leclercq circonvenir impunément ses dupes caressés dans le sens du poil, concocte un compliment à glisser dans la caisse emballant le tableau pour l'envoi à Béziers. Dire sans le dire que le tableau n'est pas de Vincent, être faussement sincère.

On le regarde comme un pleurnichard, comme un peintre stérile, il va pleurnicher et faire un pied de nez, écrire habilement qu'il est lui-même l'auteur de la toile, bien certain que personne ne le croira. Connue depuis neuf ans, exposée chez Lebarc, Vollard, Bernheim ou à la Sécession de Berlin, la toile est devenue inattaquable. Tous mots calculés, sa plume s'applique :

> « *Mon pauvre* Homme à la pipe *se trouvera chez vous en bonne compagnie et dans les mains d'un homme qui l'aimera, ce qui me console un peu. Je vous le recommande bien, c'est une chose de moi-même dont je me sépare.* »

Le mot du 21 mars 1902 habille pour l'éternité un Fayet « collectionneur avisé » qui ne saura jamais la fausseté du pastiche de Schuff. Il conservera soigneusement les lignes qui le tournent en ridicule, preuve de l'achat d'un imprenable « Van Gogh ».

A réception, Fayet, ravi, réorganise son accrochage réservant à son emplette la place d'honneur, puis invite ses amis à venir l'admirer. En mai, Fabre fait le voyage à l'occasion d'un passage à Narbonne et la magie perdure. En novembre 1903, six mois après a mort de Gauguin, Monfreid est invité à contempler le trio

gagnant dont Gustave Fayet ignorait à peu près tout quatre ans plus tôt : « Je retiens votre promesse de venir me voir à Béziers. Voilà bien longtemps que nous n'avons pas parlé peinture, j'ai un tas de choses à vous montrer. D'abord mon atelier est remanié. Dans un panneau l'*Homme à la Pipe* étincelle au milieu des moissons d'or. De l'autre côté tous les Gauguin ; Cézanne au milieu de ses pommes et de ses fleurs etc., etc. »

Jeudi
4
AOUT
1904

La renommée de Vincent n'a cessé d'embellir, on parle de lui aux Pays-Bas, en Belgique, en Allemagne, en Suisse et plus que jamais à Paris.

A Breda dans le Brabant-Septentrional, près de la frontière belge, un brocanteur est tombé sur un lot. L'atelier que Vincent avait abandonné à Nuenen avant de quitter définitivement la Hollande pour Anvers avait été remisé par sa mère, puis oublié chez le déménageur. Il a refait surface. De nouveaux collectionneurs sont à l'affût. L'œuvre avait été rapidement dispersée et les efforts de Johanna pour récupérer le lot n'aboutissent pas. Elle se contente de prêter ici et là aux expositions les œuvres de la collection familiale, dont son fils était le légitime propriétaire, tous les membres de la famille ont renoncé à leur part se sont désistés en sa faveur. Curieusement, elle vend peu, faute d'offres intéressantes.

En Belgique *Les Vingtistes*, le groupe d'avant-garde bruxellois, conservent un œil sur Vincent. En Suisse, Giovanni Giacometti et Cuno Amiet, qui vont fonder *Die Brücke*, rivalisent d'habileté en copiant deux Vincent. A Berlin, *Kunst und Künstler* magazine fondé par Bruno Cassirer, le frère de Paul, n'est pas moins

vigilant. Mais c'est surtout à l'entremise de Julius Meer-Graefe, qui avait un temps tenu une boutique de brocante à Paris et qui devient le chantre de l'art moderne, que l'on doit l'enthousiasme allemand. En 1903, préparant son Histoire de l'art moderne : *Entwicklungsgeschichte der modernen Kunst* qu'il publiera en 1904, le critique rend visite aux principaux propriétaires de Van Gogh.

Principale collection, celle de frères Schuffenecker. Il dénombre vingt-cinq Van Gogh chez Amédée : « chez l'agent Schuffenecker à Meudon » et en nomme sept chez Claude Emile. Tous ne sont évidemment pas du peintre à qui les Schuffenecker les attribuent. Une « petite répétition fragmentaire de la *Cour de prison avec les prisonniers* dont Fabre détient maintenant l'original, sera bientôt oubliée. La liste souffre diverses inexactitudes – Meier-Graefe dit par exemple avoir vu deux *Jardin de Daubigny*, un chez chacun des deux frères – mais elle les distingue comme les collectionneurs majeurs de Van Gogh. De fait, ils possèdent la première collection après celle de la famille Van Gogh.

Chez Emile, Meier-Graefe est conquis par un bouleversant *Autoportrait* de ce fameux « Van Gogh » dont tous espèrent percer les secrets en se pénétrant de sa figure. Il cherche à rendre ce qui l'étreint face à la pièce maîtresse qui l'éblouit :

> *« Le chef-d'œuvre de ses autoportraits est chez Schuffenecker. Jamais on oubliera cette tête fantastique au front carré, aux yeux écarquillés, aux mâchoires désespérées. Autour du cou profondément échancré, pend un symbole païen, un grand bijou scintillant d'or. Au-dessous, les encres rouge-bleu foncé s'enfoncent dans la veste et, sur le fond de papier-peint criard, elles font songer à des tons d'exquises chenilles sur des rochers dénudés. Il est d'une si terrible magnificence de ligne, de couleur et de psyché qu'on en perd le souffle et on ne sait plus si on est ahuri par la monstrueuse escalade de la beauté ou bien ahuri par la folie menaçante de ce visage qui l'a inventé. »*

L'envolée aurait été sans doute moins lyrique s'il avait su qu'il vantait la copie de Judith rendue méconnaissable par Schuff qui avait parsemé son fond de seyantes fleurettes de son cru. Meier-Graefe adorait conter de belles histoires, mais, infirmité trop

partagée, il ne voyait pas. Crédule, il acceptait avec enthousiasme tout ce qu'on lui présentait comme un Vincent. Il faudra attendre trente années pour que son incurie experte éclate au grand jour, sans que l'on en tire pour autant les leçons. Par chance, la proportion de faux tableaux restait modeste, par malchance, ses acceptations valurent certificat.

Reçu au château de Védilhan, près de Moussan dans l'Aude, par Fayet, qui aura une douzaine de Van Gogh, il remarque « six tableaux importants » dont : « Le fameux *Autoportrait* avec la tête bandée quand il s'était coupé l'oreille droite : *L'Homme à la pipe*, Arles » et le *Jardin de Daubigny* « dont Schuffenecker à Paris possède une répétition ». Quatre des Van Gogh de Fayet viennent des frères Schuffenecker qui choient leur meilleur client. En 1903, Amédée, désormais préposé aux ventes, lui a adressé un relevé exhaustif des Van Gogh qu'il est prêt à céder… Une *Moisson* choisie n'a pas la qualité requise pour être de Vincent, malgré les assurances du vendeur.

Le gonflement de la collection d'Amédée s'explique par le principe des vases communicants et par la complicité des deux frères à la confondante ressemblance. « Menant joyeuse vie », Amédée était moins respecté. Trois mariages ayant battu de l'aile l'avaient mis hors concours, mais la situation d'Emile était plus délicate. Rebelle, sa Louise avait demandé le divorce en 1899 et s'y tenait. Une catastrophe sociale perçue comme un affront. Enfant naturelle légitimée avec son frère Louis Emile, par le mariage d'Amélie Monnet, leur mère, avec Jean Lançon, Louise Virginie, née rue Saint-Louis en l'Ile, était une jolie parisienne délurée qui ne s'en laissait pas conter. La mésentente avec son mari aussi geignard et craintif que présomptueux et cupide avait été ponctuée d'épisodes parfois âpres comme le reflète un mot de Schuff de 1900 : « Je suis maintenant à Paris, 4 rue Paturle, à la maison conjugale non pas que je sois réconcilié avec la pauvre et lamentable créature dont la cruauté dans la vie m'enchaîne

comme un prisonnier à son boulet. C'est l'atroce pénurie d'argent, l'échec total et l'impuissance de mon art qui m'a forcé à retourner dans cet enfer. »

Lorsqu'en mai 1899 Gauguin avait appris de Daniel de Monfreid que Louise Schuffenecker demandait le divorce, son premier réflexe avait été de rendre Amédée responsable : « Que me dites-vous de sa femme ? Elle demande le divorce ! J'estime qu'elle est conseillée par le frère de Schuff., qui, sans en avoir l'air est un maquereau de première classe. » Gauguin se trompait, Amédée n'avait pas épousé la cause de sa belle-sœur, qui obtiendra le divorce en 1904. Emile accusera bien son frère de l'avoir « cocufié », mais c'est au sens figuré, pour des questions d'argent.

Ils connurent, certes, des brouilles passagères, mais surent toujours agir de conserve quand l'intérêt familial était en jeu. Bien avant le prononcé du divorce, le 22 juillet 1904, la collection d'Emile – les œuvres de Redon exceptées –, est officiellement passée à Amédée : 120 peintures pour 100 000 francs, mais l'échange était formel. Il visait simplement à empêcher que Louise, qui n'aurait pas mis longtemps à se défaire des peintures qui lui gâchaient la vie depuis son mariage, ne mette la main sur un trésor d'autant plus inestimable qu'il était toujours apprécié à la valeur qu'il allait atteindre demain matin si tout se passait comme prévu.

Si le cercle des admirateurs s'est élargi, avec une vingtaine d'amateurs s'échangeant désormais les Vincent, le grand mouvement tarde à se mettre en place et les deux frères jugent que le moment n'est pas propice à autre chose que la saisie d'opportunités, de préférence discrètes, gérées au coup par coup.

Sixième marchand établi à Paris à s'intéresser aux Vincent après Tanguy, Vollard, Moline, Bernheim et Blot, Eugène Druet, à ouvert une somptueuse galerie rue Saint Honoré encouragé par son ami Rodin qui lui avait écrit : « La galerie Durand-Ruel,

réputée pour être la plus moderne, colle aux Impressionnistes. Il reste un espace à prendre, il vous donnera les noms d'un groupe de peintres avec un avenir, qui jusqu'à présent n'ont pas de marchand. » Ce sera Van Rysselberghe, Luce, Cross, Signac, Bonnard, Maurice Denis, Guérin, Sérusier et tant d'autres.

Druet commence tout juste à s'intéresser à Vincent quand son ami Rodin achète, le 10 janvier 1904, chez le libraire Louis Soulié, bibliophile et marchand d'estampes trois toiles : un Van Gogh, un Whistler et un Gauguin. Le 3 août, Rodin a une question écrite précise pour Soullié. La perte de sa lettre nous empêche de connaître exactement ses doléances, mais la réponse de Soullié du 4 août 1904 laisse en deviner la teneur. Afin de rassurer Rodin, le libraire fait une petite entorse aux usages commerciaux et dévoile sa source d'approvisionnement. Les trois tableaux cédés « proviennent de chez le peintre Emile Schuffenecker » à qui Soullié les a achetés personnellement « et tout le monde sait que c'est lui qui a eu la plus belle et nombreuse collection de Gauguin et de Van Gogh. »

L'affaire, que personne n'a intérêt à ébruiter, s'arrangera à l'amiable l'année suivante, mais par mesure de prudence, ou d'hygiène, Rodin ne conservera ni le Gauguin ni le Whistler ni le Van Gogh.

Si la petite industrie des Schuffenecker connaissait parfois semblables ratés, elle bénéficiait parfois d'un coup de pouce du sort, récompensant l'audace. Le 25 février 1904, s'est ouverte à Bruxelles la très importante *Exposition des peintres impressionnistes* de la *Libre Esthétique,* dirigée par l'avocat Octave Maus, celle qui va assurer le triomphe de l'Impressionnisme en terre belge. Parmi les prêteurs des sept Van Gogh, les Bernheim, Anna Boch, seule artiste à avoir acheté un tableau du vivant de Vincent, ou Emile Schuffeneker, prêteur du « *Ravin d'Arles* » (*Les Peyroulets,* de Saint-Rémy). Pour avoir officiellement tout cédé à son frère, Emile

est réputé ne plus avoir de collection, mais son nom continue à figurer dans les expositions organisées à l'étranger.

Une seule toile emblématique, sans nom de propriétaire, est à vendre, cher, 5000 francs, plus cher que n'importe quel Van Gogh jamais négocié. Trop pressé de rappeler l'antériorité du mouvement des *Vingtistes* qu'il avait créé, « les XX », Maus, croit reconnaître les *Tournesols* que lui avait confiés Theo en 1890. Il inscrit en marge des *Tournesols, n° 173* du catalogue : « Exposition des XX, 1890 ». Erreur ! Les *Tournesols* montrés en 1890 sont accrochés dans le salon de Johanna Van Gogh. La toile exposée n'est que la copie d'Emile Schuffenecker, dont c'est la première sortie publique. Elle ne sera pas vendue, mais après sa validation par Meier-Graefe et l'erreur de Maus abusé, l'intruse peut s'enorgueillir de certificats, de ceux qui allaient se révéler bientôt indispensables.

Samedi
9
NOVEMBRE 1909

Célébrant le quinzième anniversaire de la mort de Vincent, 1905 sera l'année clef. La rétrospective du groupe des *Artistes indépendants* dont Vincent avait été membre ouvre le bal avec son inauguration le 24 mars.

Conformément à leur partage des rôles, Amédée assure la façade publique. Emile n'est pas prêteur, il est l'artiste qui expose dans une salle voisine et que salue l'*Humanité* au bout de sa revue : « pas un nouveau venu, et auquel il faut rendre hommage pour la haute conscience dont il a toujours fait preuve et pour la beauté colorée de paysages... » La participation des deux frères, sept des quarante cinq toiles exposées, est avisée. Fayet prêtant l'original, ils ont préféré éviter de montrer leur *Jardin de Daubigny*, mais glissent habilement deux faux : un *Postier*, portrait du facteur Joseph Roulin à fond fleuri, et un portrait d'Augustine, son épouse, *Berceuse* que Leclercq n'avait pas osé présenter en 1901 ou peinte depuis. Risque calculé, l'autre *Berceuse* exposée et l'autre *Facteur Roulin* ne sont pas les modèles des leurs.

Les Schuffenecker montrent également un *Ravin*, dont Vincent avait peint une réplique, et des *Blés*, thème récurrent. L'objectif

reste celui de Leclercq lors de l'exposition chez Bernheim avec les *Tournesols* ou les *Portrait*, les *Ravin* ou les *Jardin*, insister sur les séries et les répétions de Vincent et ainsi habituer l'amateur aux doublons. Le poison est distillé à petite dose pour vacciner les observateurs du marché. Tout astucieux pastiches qu'ils soient, les faux ne sont que des variantes de toiles existantes. Fabriquer de toutes pièces un Van Gogh convaincant est déjà hors de portée, mais un thème sans équivalent dans l'œuvre risquerait d'éveiller la curiosité de la critique, de provoquer des froncements de sourcils toujours préjudiciables aux singeries mal assurées. Afin de montrer que les Vincent n'étaient pas tous de première qualité, ils exposent également un autre *Portrait d'Augustine Roulin*, cette fois avec son enfant, pochade trop hâtive ou une terne *Cuisinière hollandaise* passée de mode avant que de naître. Ils se gardent bien d'inonder le marché de faux, les intruses ne doivent sortir qu'avec prudence, accompagnées d'œuvres authentiques, leurs demoiselles d'honneur.

Commissaire de l'exposition sous la direction de Paul Signac, président des *Indépendants*, Henri Matisse n'a pas plus que la critique trouvé à redire. Il aurait pu se montrer plus circonspect. Le docteur Gachet, sociétaire invité à prêter des Van Gogh, talonne les Schuffenecker avec six peintures confiées, mais il devient le principal prêteur si l'on inclut deux dessins et une eau-forte. Le *Portrait du docteur* et celui des *Deux enfants,* navrantes répliques de bien plus médiocre facture que les reprises de Schuffenecker sont aussi faux que l'eau-forte à l'effigie du docteur elle aussi baptisée l'*Homme à la pipe*. Mais qui aurait pu songer que le « beaucoup bizarre » dernier médecin de Vincent était un artiste raté se dédommageant lui aussi du dédain de la critique ?

Prêteur de trois toiles, Fayet put, comme Schuffenecker, trouver motif de fierté dans une critique de l'exposition. Premier des trois tableaux cités par *La chronique des Arts*, supplément à la *Gazette des beaux Arts* où a travaillé Leclercq, l'*Homme à la Pipe*

qu'il prête est classé « parmi ce que l'art moderne a produit de plus puissant au point de vue de l'ampleur du métier et de la richesse de la matière. »

La seconde exposition majeure de 1905, impressionnante démonstration de force, a lieu en juillet et août au *Stedelijk Museum* d'Amsterdam. La quasi totalité des quelque 450 œuvres montrées est prêtée par Johanna. Sous couvert de gloire de Van Gogh, le pragmatisme commercial hollandais n'est pas étranger à la manifestation. Contrairement à Paris, il se sait que presque toutes les toiles sont à vendre, le catalogue se double d'une liste de prix. Moderne, le musée municipal inaugure et fonctionne comme la boutique promotionnelle de la famille, une formule qui fera des émules parmi les institutions néerlandaises. Vertu profitable, la reconnaissance coûte d'ailleurs deux Vincent à Johanna, soucieuse de remercier personnellement le directeur.

Elle a négligé de retourner à Fanny le *Jardin* envoyé par Leclercq en guise de *Jardin de Daubigny* et en gage des *Tournesols*. L'exposition le présente comme un *Jardin avec parterre de fleurs* et ne sachant où le placer, les organisateurs le glissent parmi les œuvres de la période d'Arles. Emile Schuffenecker est ainsi invité clandestin.

Avertis par Johanna du projet d'exposition, les Gachet père et fils, qui ont mis fin plus de dix ans de silence en reprenant contact avec elle l'année précédente, se sont invités. Ils ont envoyé diverses choses dont le « second » *Portrait du docteur Gachet* que personne n'a dénigré à Paris. Généreux, ils offrent d'autorité au Stedelijk un exemplaire de la tout aussi exécrable fausse eau-forte à l'effigie du docteur.

Anedotique au regard des enjeux, la présence de faux n'est évidemment d'aucune incidence. L'agrégation de scories augmente le nombre des Van Gogh et, partant, de cibles d'une admiration fondée ailleurs. Les produits des épigones contribuent à la gloire de l'artiste imité aussi longtemps que sont évitées les

questions de la qualité des œuvres et du savoir-faire individuel qui fonde l'importance des grands singuliers.

La troisième promotion est portée par Cassirer. En 1905 une vingtaine de peintures est partie en Allemagne où elle s'est échangée. Les prix montent. Johanna lui en cède dix dans à une moyenne de 1500 marks, ou 1850 francs pièce, multipliant par dix les prix moyens pratiqués au creux de la vague dix ans plus tôt. Le record de *L'Homme à la pipe* est battu avec le tableau de *Douze Tournesols* que Hugo von Tschudi entiché d'art impressionniste, achète à Johanna pour 3200 marks ou 4000 francs.

Affectant de n'être plus concerné par ses propres ambitions artistiques et apparemment éloigné des menées commerciales, abonné à *Vers et prose,* Emile Schuffenecker, qui a obtenu de cesser d'enseigner, bascule vers des préoccupations sociales pour remédier aux dérives d'une société dont il mesure l'injustice. Un peu effrayé du sien, il a pris l'héritage en grippe et souhaite une vaste campagne pour dénoncer l'accumulation sans fin. Il faudrait un journal dédié à cette noble cause. Malgré le délitement de leurs relations, il sollicite le comte de La Rochefoucauld, lui soumettant un projet révolutionnaire évolutionniste et consensuel assez dans sa manière : laisser les choses en l'état et changer après lui. Ceux qui ont ont, mais ils ne pourront transmettre : suppression de l'héritage ! *Le Salut humain* ou *La Douleur humaine* lui sont apparus des titres assez percutants pour l'organe du Mouvement social que son Idée ne pourra manquer d'entraîner. Nouveau Saint-Just en puissance, Schuff a bûché le principe fédérateur : la propriété n'est légitime que tant qu'elle est le résultat de l'effort et du mérite personnels.

La Rochefoucauld répond au nouveau moraliste : J'ai longuement réfléchi à votre projet de journal… En lisant ces mots Schuff doit comprendre. L'idée d'un « organe de consolation » paraît « très bonne » au comte. « C'est dites-vous, la continuation du travail du Christ. Mais le travail du Christ ne continue-t-il pas

dans son église Catholique apostolique et Romaine. Là, voyez-vous, est la consolation. Je ne peux voir dans les petites chapelles qu'ignorance *pride* et souvent crédulité. Vous qui êtes de tradition catholique, avez très probablement pratiqué la religion de vos pères… » Un temps Rosicrucien, le comte a réintégré le giron papal. Maintenant âgé de 54 ans, Schuff doit comprendre qu'il est tard pour espérer devenir archevêque, et que cette porte-là lui est aussi close. Leur correspondance prend fin et Schuff tiendra désormais soigneusement le comte à l'écart de ses initiatives. N'importe, il attendra avant d'adresser son manuscrit à Jean Jaurès, le 6 mai 1908 : *La grande erreur sociale, l'héritage* avec, en épigraphe : « Tu mangeras ton pain à la sueur de ton front. »

Avec le triplé Paris, Amsterdam, Berlin tout s'accélère encore. Eugène Druet a photographié l'intégralité des Van Gogh exposés aux *Indépendants* – à l'exception du faux de chez Soulié que Rodin échange à Amédée contre un Vincent – jetant la base d'une immense documentation qui comptera un demi millier de clichés d'œuvres de Vincent et une bibliothèque de photographies des œuvres de nombreux artistes.

Les propriétaires sont fiers de voir leurs œuvres si bien reproduites et mises en valeur par Druet. La nomenclature les légitimise. Compte tenu de l'importance de la galerie, du brassage, de la publicité faite, toute œuvre photographiée et figurant au catalogue Druet devient documentée et authentique. Les journaux reproduisent ses images, ainsi *La famille Schuffenker*, au nom estropié, illustre, le 15 mai 1909, l'article que consacre, dans *Comœdia*, Arsène Alexandre l'exposition Gauguin, évoquant l'ami aux « qualités très séduisantes » qui « a toujours mené une vie héroïque et modeste ».

Le petit commerce des Schuffenecker les pousse à confier à Druet le clichage des œuvres qu'ils détiennent. Les images de leurs possessions leur sont si satisfaisantes qu'Emile le prie de photographier sa collection de bassinoires, seize clichés des

ustensiles bien sagement alignés témoignent de l'autre volet de sa manie d'amasser… et de se souvenir. En 1908, encombré, après le retour de Louise, il offrira généreusement le lot au musée des Arts décoratifs, qui a jugé la collection « intéressante ».

Druet coopère facilement avec d'autres marchands et il est en bons termes avec les Schuffenecker qui cultivent son amitié. En 1906 et 1907, il organise des expositions itinérantes de peintures françaises à Munich, Frankfort, Dresde, Karlsruhe et Stuttgart. Six Van Gogh présentés appartiennent à Emile Schuffenecker, tous sont à vendre. Les reproductions en grand format le sont également. L'exposition nomade est la première à présenter la copie du *Jardin de Daubigny*.

En 1907, les frères Schuffenecker ne prêtent pas moins de 14 œuvres à l'exposition de Mannheim. Amédée est présenté comme le propriétaire de 8 des 35 toiles annoncées au catalogue, mais il y eut davantage. Là encore, le panachage est modéré, Van Gogh présumés des mauvais jours, les copies des *Tournesols* et du *Jardin de Daubigny* s'épaulent l'une l'autre.

De retour de Mannheim, certaines toiles sont intégrées à l'exposition que Druet organise du 6 au 18 janvier 1908, en même temps que Bernheim qui expose simultanément *Cent tableaux de Vincent van Gogh*, pour l'essentiel empruntés à Johanna. Après la vogue de 1905 les deux expositions répondent à l'engouement d'outre-Rhin.

L'amateur allemand achète à Paris. En octobre 1907, Félix Fénéon, le critique devenu directeur de chez Bernheim, écrit au collectionneur Ernst Osthaus : « Nous vendons souvent des peintures à des Allemands par Paris et maintenant j'ai de nouveau le plaisir de renouveler l'expérience avec vous. Nous ne vendons jamais rien dans les expositions en Allemagne. »

En février 1907, Gaston, Josse Bernheim et leur cousin Jos Hessel s'associent avec Alexandre Berthier, prince de Wagram,

millionnaire de 22 ans, pour fonder une nouvelle entreprise. Descendant par son père d'un maréchal de Napoléon et de la famille Rothschild par sa mère, le prince est automobiliste aussi passionné que fanatique collectionneur. Amour de l'Art et de la spéculation mêlés, il dépense entre 1905 et 1908, des centaines de milliers de francs pour acheter par centaines des peintures d'anciens maîtres anciens, des principaux Impressionnistes ou d'artistes à la gloire naissante comme Vuillard. Il achète à crédit, paye, ou pas, par traites, et demande souvent aux marchands de remiser des tableaux pour lui.

Quand la manne princière s'est annoncée, les frères Schuffenecker ont été les premiers à réagir. Les 18 et 19 avril 1906, ils sont chez Johanna à qui ils prennent, nouveau sommet, pour 5800 florins de Vincent : six toiles. Cassirer gonfle son stock dans le même but en surenchérissant avec l'acquisition de onze toiles, mais il est aussitôt dépassé par les Bernheim qui en prennent seize en 1907. Moins d'un mois après les emplettes des Schuffenecker, Rodin achète à la vente Eugène Blot le 9 mai 1906, à l'hôtel Drouot une *Nature morte de fleurs* pour 3000 francs, avant que Blot ne se rachète à lui-même pour 4000 un *Pot de fleurs aux Tournesols*.

Acheteur compulsif, Berthier tire à la hausse un marché qui entend lui fournir les toiles qu'il recherche. Largement entamée par ces caprices, la fortune du prince de Wagram va cependant conduire à la saturation du marché avec la revente à perte de la majeure partie de ses acquisitions inconsidérées, bien avant qu'il ne parte au front où, devenu capitaine, il mourra à 34 ans, en mai 1918, des suites de ses blessures après avoir été fait prisonnier.

Les expositions simultanées parisiennes du début 1908, que Johanna visite en prêteuse, montrent au public nombre de Van Gogh encore jamais exposés mais elles sont un échec commercial inattendu. Deux toiles ont été vendues à Gustave Fayet, qui continue à acheter des Van Gogh quand, souhaitant prendre leur

bénéfice, les autres s'efforcent de vendre. A l'exception du comte Harry Kessler, les grands collectionneurs allemands, avertis de l'importante exposition prévue par Cassirer, ne se sont pas déplacés.

Druet, qui compte parmi ses prêteurs ses collègues Bernheim ou Hessel, Blot ou Vollard et Amédée Schuffenecker est alors intronisé spécialiste de l'œuvre de Van Gogh. Il accroît son importance en donnant des conférences projetant sur un écran les images en couleur de peintures de Vincent. Le procédé autochrome développé par les frères Lumière lui a permis de réaliser d'enchanteresses « diapositives ».

Le relatif échec pousse les Bernheim, qui ont d'autres artistes dans leur écurie, à modérer leur enthousiasme pour les Van Gogh, et ils abandonnent à Druet le soin de communiquer le sien. Nombre des Van Gogh de Berthier vont bientôt atterrir chez Druet, sans que l'on sache – achats fermes ou mises en dépôt – quelles ont été les modalités de l'arrangement.

Le 9 novembre 1909, Druet récidive et ouvre, avec 52 numéros au catalogue, sa seconde exposition Van Gogh : « Cinquante tableaux de Vincent van Gogh ». Nombre des prêteurs avaient été sollicités par Leclercq huit ans plus tôt, à l'exception notable du comte de La Rochefoucauld cette fois absent.

Spécialiste ès falsifications, Paul Gachet fils, désormais majordome de l'antre auversois hérité du docteur disparu au début de l'année, visite l'exposition Druet. Quatre jours après l'ouverture, il rend compte à Johanna :

> *« Je crois que le catalogue peut vous intéresser, c'est pourquoi je vous l'envoie. Druet, qui demeure maintenant Rue Royale, m'avait écrit pour que je lui prête des toiles, mais comme il a fait des photos des tableaux exposés en 1905, aux Indépendants malgré que mon père lui ait refusé l'autorisation, je n'ai pas voulu qu'il recommence et je lui ai écrit que je ne lui prêterai pas de tableaux. D'ailleurs je crois particulièrement inutile et indigne de s'associer à ce genre de commerce bas : c'est tout simplement favoriser les plans de ces gens qui n'aiment d'ailleurs pas les tableaux. Bref cette exposition-ci est bien meilleure que celle que vous avez*

vue chez Druet. Cependant, il y a deux ou trois portraits dont deux de Vincent, qui, pour moi n'ont jamais été faits par lui ; mais enfin, il y a quelques beaux tableaux tels que la Ronde des prisonniers, « le Bon Samaritain » cependant je dois y retourner, si j'ai le temps, et les regarder de très très près ; car il paraît bien évident qu'on en a fabriqué. C'est épouvantable ! ! Vous comprendrez bien qu'il ne faut pas demander à des marchands d'avoir le scrupule de ne vendre que des tableaux authentiques ! »

Mercredi
13
NOVEMBRE 1909

L'*Homme à la pipe,* de nouveau prêté par Fayet, ne compte pas parmi les deux faux portraits de Vincent vus par Paul Gachet, désormais co-propriétaire, avec sa sœur, de l'*Autoportrait aux flammèches* gracieusement obtenu de Theo à la mort de Vincent. Le pastiche de Schuffenecker sera toujours pour lui une œuvre authentique, il écrira en 1949 au fils de Johanna que c'est « le plus beau » des deux à l'oreille bandée, mais il est intrigué par un portrait jamais montré auparavant, prêté par Eugène Blot, qui présente la curieuse caractéristique de montrer l'oreille droite mutilée et sanguinolente, d'un Vincent qui s'est coupé… l'oreille gauche.

On ne sait dire quel second portrait le chagrine. Le choix est trop vaste. En sus de ceux de Fayet et de Blot, Druet montrait quatre portraits de Vincent, détenus par Louis Bernard, Vollard, Maurice Denis ou Alphonse Kahn. Six portraits auxquels il faut ajouter un septième, absent du catalogue.

Johanna répond aimablement à Paul Gachet. Elle juge elle aussi qu'il y a beaucoup de portraits de Vincent, « trop peut-être », assurant, à tort, que, pour sa part, elle n'en a vendu aucun, mais que, compte tenu de la générosité de Vincent, *on ne sait jamais*. Pour elle, en revanche, les photos de Druet sont bien belles et

agréables pour ceux qui ne peuvent s'offrir des tableaux. Utiles aussi. Sans elles, « l'œuvre de Vincent ne serait jamais devenu aussi célèbre qu'il n'est maintenant. » Elle demande aussi au fils Gachet de se renseigner sur la *Vigne rouge* qu'elle aimerait racheter.

Il répond que le tableau de la *Femme couchée*, prêtée par Vollard, que Johanna a dit ne pas connaître, n'est peut-être « pas de Vincent, pas plus que ces nombreux portraits que vous ne connaissez pas, probablement parce que ce ne fut jamais lui qui les peignit », avant de reprendre son couplet sur les marchands : « Quant à cette exposition c'est un bluff organisé par de marchands d'art, on se fait les auxiliaires en leur prêtant des toiles. Les vôtres servent à faire vendre les leurs. Ils échafaudent tout un système où c'est à ne rien comprendre ! Et à mon avis ils sont incapables d'ajouter quelque chose de plus à la mémoire de Vincent, car ils s'en fichent pas mal. Ils tâchent de gagner de l'argent et c'est tout. On serait très heureux de constater qu'il ne le gagnent pas en vendant des tableaux douteux ! La gloire que l'on peut tirer en vendant des photographies, même bien faites de tableaux qui ne vous appartiennent pas, ne peut à mes yeux vous excuser de concevoir de pareilles machinations. Quand j'ai reçu votre lettre, l'exposition était terminée, mais voilà ce que j'ai pu apprendre. *Les vignes rouges* dont on demande 30 000 francs appartiennent paraît-il à Mr Morozoff ! C'est une des toiles sur lesquelles on escomptait un coup. Il n'est pas sûr que ce soit là le véritable propriétaire. C'est un marchand qui n'est ni avec Druet ni avec Bernheim qui me l'a dit. Car Druet et Bernheim, c'est la même chose. »

Bernheim et Cassirer étant la même chose, Druet étant le meilleur client de Blot qui s'occupe aussi de placer des œuvres dont certaines proviennent de la collection Schuffenecker, on a là un résumé, un peu flou certes, mais tout de même un portrait de groupe de ceux qui tentent alors de communiquer leur dévorant amour de Van Gogh en vendant ses toiles. L'association

des galeries dope leur puissance et chacune en escompte les retombées, chaque transaction dégage une marge d'autant plus confortable que l'on a su se montrer patient.

Judith Gérard, désormais mariée, va venir bousculer l'ordonnance de cette belle euphorie. Elle contera l'incident dans ses souvenirs, furieuse à vie d'avoir découvert maquillée sa copie de *l'Autoportrait* pour Gauguin vendue à Amédée :

« on se rendait encore à pied rue Royale. J'entre, et qu'est-ce que je vois à droite près de la porte ? Mon Van Gogh et dans quel état ! Le fond vert qui n'est pas du Veronèse pur et que j'avais obtenu par un mélange de jaune de Naples, ce qui n'était pas venu à l'idée de Gauguin quand il avait devant moi calfaté les craquelures de l'original (on peut encore voir dans le haut de la toile les raccords plus foncés qui effacent en partie la dédicace « à mon ami Paul Gauguin ») mon beau fond vert où j'avais reconstitué la dédicace en pleine pâte avec de la laque garance, la date et la signature fidèlement imitée plus ma signature et ma date, (1898 ou 1897) mon beau fond uni où les coups de pinceau tournaient en cercle concentrique autour de la tête, mon fond était barbouillé de fleurs de papier peint, bouquets de coquelicots et de marguerites plaqués sans la plus élémentaire préparation et qui pis est avec des empâtements de blanc pur, alors que jamais Vincent ne s'est servi de blanc pur : il disait et Gauguin le répétait que le blanc n'existe pas plus dans la nature que le noir pur. Le liseré bleu (outremer clair) du veston était barbouillé de vert émeraude, le bijou qui ferme la chemise, colmaté de terre de sienne brûlée, mais la figure, elle n'avait pas été touchée ; c'était trop difficile. J'y retrouvais les empâtements de la barbe où j'avais vasouillé, l'œil gauche plus de travers que l'original et qui (m)'avait donné bien du mal. C'était bien ma copie avec ses maladresses et ses inexactitudes qui pouvaient la faire passer pour une réplique et outrageusement maquillée.

Je sentais la moutarde me monter au nez et je monologuai assez haut pour être entendue : « Je serais curieuse de savoir d'où il vient, celui là ! » Druet s'approcha de moi et à brûle pourpoint : « Je vous défends de dire que c'est un faux ! » Moi : « Je dis simplement que je voudrais savoir d'où il vient. » - « Je voudrais bien voir le cochon qui serait capable d'en faire un comme ça. »

Je commençai à bouillir. J'étais plus grande que lui, je marchai vers le bureau en le poussant devant moi. J'entrai et refermai la porte dans mon dos.

« Et maintenant à nous deux ! Vous prétendez m'interdire empêcher de dire que c'est un faux ! Je vous ferai observer que c'est vous qui l'avez dit. Et vous êtes curieux de connaître le cochon capable d'en faire un comme ça ? il est devant vous

le cochon : le cochon c'est moi, monsieur et je le prouve » Je me mis à déverser des noms, des dates, des preuves, des témoins sur mon adversaire. Je me sentais grandir comme les crapauds qui s'enflent sous l'action de la colère et je le voyais se ratatiner sous mes yeux ; je l'aurais pilé, pulvérisé, anéanti : *« Vous êtes expert en peinture moderne et vous ne savez même pas ce que c'est qu'un repeint ! Vous n'avez qu'à passer l'ongle sous une de ces sales marguerites pour la faire sauter comme une croûte. Le goujat qui a fait ça ne s'est même pas servi de médium, pas même d'un peu d'huile de lin. Vous trouverez en-dessous mes coups de pinceaux en relief. Et vous ne savez pas non plus que Vincent n'a repris une toile sèche, qu'il travaillait en pleine pâte et n'a jamais fait de repeints. Il ne reprenait pas, il ne corrigeait pas, il passait à autre chose. Ces affreuses fleurs postiches sont embues malgré les vernis postérieurement appliqués. »*

Celui qui aurait regardé la scène par le trou de la serrure aurait bien rigolé : le pauvre type avait l'air d'un écolier pris en faute et le geste dont j'accompagnai les mots « à genoux à genoux ! des excuses ! » était du dernier mélo. Il bafouillait au comble de la terreur, non de moi mais du scandale. A mesure que ma colère s'exhalait en parole, je sentais grouiller en moi une irrésistible envie de rire. Il fallait en finir.

« Allons debout, il y a du monde à la boutique... »

Et je partis en claquant les portes.

Le soir, à table, encore gonflée d'indignation, je racontai l'affaire ; je poursuivrais les frères Schuffenecker morts ou vifs jusque dans les enfers...

« Vous ne ferez rien » me dit mon mari qui n'était jamais de mon avis. « Vous allez vous heurter au consortium des marchands de tableaux et vous ferez de la peine (sic) à l'acquéreur qui croit avoir un bon vrai Van Gogh et qui tout compte fait en a un beau. S'il l'aime parce qu'il le trouve beau, il est heureux et vous lui gâtez son bonheur. S'il ne l'a acheté que parce qu'il le croit vrai, il est puni par la justice immanente. Laissez tomber. » C'est ce que je fis mais je fis payer mon silence au marchand-de-vin-expert-en-peinture-moderne : je l'expédiai à l'hôtel Drouot photographier dans la succession du cousin germain de mon mari, les tableaux de famille que sa fille vendait bien qu'elle sut qu'ils ne lui appartenaient pas. Je l'envoyai chez ma mère photographier le Gauguin double (portrait d'un musicien et selfbildnis). Si j'avais exigé un portrait du Pape, je crois bien qu'il serait allé à Rome. »

Druet savait-il, avant la visite inopinée de Judith, que le *Portrait de l'artiste aux fleurs* était un faux ? Avait-il été trompé par les deux frères qui sabotaient à la mesure de leurs petits moyens la loi

sur l'héritage ? Savait-il que les *Tournesols,* également montrés à l'exposition, étaient faux ? Savait-il que le *Portrait de Roulin* l'était également ? Savait-il, en s'agenouillant devant Judith, que le *Portrait de Vincent* à l'oreille sanguinolente était lui-aussi une mauvaise croûte ?

Dupe ? A partir de cette heure, il est en tout cas complice, dix-sept mois plus tard, il vendra, fort bien, le *Portrait aux fleurs* au banquier berlinois Paul Mendelson Bartholdy.

Mardi
8
NOVEMBRE
1910

Avant leur première exposition en France chez Druet, les *Tournesols* de Schuffenecker sont allés tenter leur chance à Mannheim. La ville, qui fête le tricentenaire de sa fondation en inaugurant sa *Kunsthalle,* espère combler son retard culturel et améliorer son image de centre d'affaires sur fond de faubourgs ouvriers décrépis et de cheminées d'usines fumantes.

Maillon essentiel des festivités, témoignant du souci d'ouverture, L'*Exposition Internationale d'Art* rassemble, à côté des réalisations artistiques locales et nationales, les productions les plus exemplaires des « nations civilisées ». Avec respectivement 12 et 11 peintures, Henri Evenepoel et Fernand Khnopff sont les mieux représentés. A côté des deux représentants de la Belgique, on trouve Whistler représentant les Etats-Unis, Munch, la Norvège ou Klimt, l'Autriche. La sélection des peintures françaises est impressionnante : à côté de cinq Gauguin, cinq Maurice Denis et cinq Vuillard, on trouve des Manet, des Degas, des Renoir, des Pissarro, des Bonnard ou des Sérusier. Si les Sisley figurent parmi les peintures françaises, les Van Gogh représentent la Hollande avec sept peintures.

Cette si faible représentation choque Amédée qui a fait le voyage. Son frère et lui avaient envoyé quatorze de leurs « Van

Gogh ». Si les *Tournesols* ont plu et sont proposés à 15 000 francs, trois fois leur prix bruxellois de 1904, sept toiles, dont l'*Arlésienne* et la *Berceuse*, n'ont pas été retenues pour l'exposition

A leur retour à Paris, les *Tournesols* sont exposés chez Druet et sont censés appartenir à la galerie. Par courtoisie envers ses prêteurs, il a mis sa propre collection en queue de liste et les *Tournesols*, mal lotis par l'ordre alphabétique, ferment la marche.

Quatorze mois plus tard, ils repartent pour Mannheim où beaucoup de choses ont changé. A la fermeture de l'exposition anniversaire, les murs de la monumentale *Kunsthalle* sont apparus désolants de nudité et le nouveau maire a décidé de la transformer en musée municipal et en centre culturel pour l'éducation populaire. Il s'est mis en quête d'un véritable professionnel capable de créer le musée et de le conseiller pour toutes les questions esthétiques auxquelles la ville pourrait être confrontée. Il a choisi Fritz Wichert, ancien assistant de Georg Swarzenski au prestigieux *Städelsche Kunstinstitut* de Frankfort, qui a trouvé là un challenge à sa mesure.

Son but est de rassembler une collection de premier plan de peintures modernes internationales sans chercher l'exhaustivité. La prochaine étape est l'inauguration de la *Kunsthalle*. Il faut faire vite.

Il requiert les avis de deux conseillers Hugo Von Tschudi et Julius Meier-Graefe. Ces deux sommités, les organisateurs du très apprécié *Centenaire d'art allemand* de Berlin en 1906, collectionnent Vincent. Depuis son *Entwicklungsgeschichte der modernen Kunst* qui a fait de lui le pionnier de l'art moderne, après le bon accueil réservé à son travail sur le peintre Hans des Marées et à son ouvrage sur un voyage en Espagne redécouvrant le Greco, l'influence de Meier-Graefe est considérable. Son *Vincent* doit être publié à Munich. Grand voyageur, connaisseur du marché et des artistes français pour avoir longtemps vécu à Paris, il a suggéré à Wichert

d'exposer ce qui était disponible sur le marché et de choisir sur place.

Grâce aux contacts et à la bienveillance de ses conseils, Wichert peut emprunter cent peintures du XIX^ème siècle. La moitié vient d'Allemagne, l'autre de France : de Delacroix à Corot, de Courbet à Vincent, de Cézanne à Bonnard. Il a confié à Meier-Graefe, le soin de choisir parmi les peintures à vendre celles qui représenteraient le mieux l'art de Vincent dans le nouveau musée.

Druet écrit à Wichert qu'il lui a envoyé *Les Vacances* de Bonnard valant 3000 francs et les *Tournesols* de Van Gogh à 35 000.

Le budget de 150 000 marks, alloué par Mannheim à Wichert, étoffé de dons privés dont certains sont largement redevables aux pages du carnet d'adresse de Tschudi, permet de choisir à son aise.

La première acquisition de Wichert, pressé par lettre par Meier-Graefe d'acquérir le chef-d'œuvre, est la monumentale *Exécution de l'Empereur Maximilien* de Manet, achetée à Cassirer de Berlin pour 90 000 marks sur des fonds offerts par neuf donateurs amateurs d'art de Mannheim. Un Daumier, un Courbet, un Géricault sont ensuite acquis par Wichert qui ajoute un Monet payé 8000 marks et un Pissarro à 4000 marks. Il prend ensuite des *Fleurs* de Renoir, un Corot pour 22 000 marks, un Cézanne et, enfin, de Vincent, une nature-morte : *Tournesols*.

Non pas les *Tournesols* empruntés à Druet, mais la petite nature-morte vendue par Eugène Blot à Drouot le 10 mai 1906 pour 4000 francs, qui avait été le signal des hauts prix et de la ruée sur Johanna. Cassirer la vendait après son passage chez Druet, puis chez Bernheim.

Le dédain des majestueux *Tournesols* de Druet pour leur préférer les plus petits *Tournesols* dont Cassirer n'exigeait finalement que 17000 marks, cinq fois le prix de la vente Blot, ne semble pas pouvoir s'expliquer par de trop hautes exigences de Druet.

Comparativement, les grands *Tournesols,* proposés à 35 000 francs par Druet étaient moins chers que la toile de 15, par protection, qu'était la *Nature-morte aux de tournesols* proposée à 20 000 francs par Cassirer. A cette différence, il conviendrait d'ajouter la plus value pour les toiles de la période d'Arles, beaucoup plus recherchées que les toiles parisiennes. De plus, les 20 000 francs du prix d'assurance déclaré par Druet indiquaient la possibilité de négocier les 35 000 francs, somme d'ailleurs réglée par Wichert pour les *Fumeurs de pipe* de Cézanne.

Faute d'explication plus pertinente, il semble raisonnable de supposer que quelque raison d'ordre esthétique a retenu Wichert d'acquérir les *Tournesols* assez boueux, obligeamment choisis par Meier-Graefe. Dépité, Druet commence à trouver que les peintures de la collection Schuffenecker lui portent la poisse.

L'année 1910, est plus prometteuse. Un nouveau marché, dépourvu de préjugé, s'ouvre soudain le jour de l'été où le peintre et critique anglais, accessoirement conservateur au Metropolitan Museum of Art de New York, Roger Fry pousse la porte du 20 rue Royale. Celui qui va devenir le grand champion de Cézanne en Grande-Bretagne a l'intention d'empester Londres, parfois trop friande à son goût de « l'odeur de savonnette des toiles d'Alma-Tadema », avec une, puis deux expositions du nouvel art français. Londres a déjà accueilli à plusieurs reprises les Impressionnistes, notamment grâce aux efforts du marchand Durand Ruel, mais Fry entend montrer que Paris reste une serre chaude d'idées. Présentant plus de 200 peintures, l'exposition *Manet and the Post-Impressionists* s'ouvre le 8 novembre aux Grafton Galleries.

L'obligeance de Druet a largement été mise à contribution. Il a surclassé ses grands rivaux parisiens et a prêté plus du tiers des tableaux montrés : deux Cézanne, quatre Denis, deux Derain, six Friesz, douze Gauguin, huit Girieud, cinq Laprade, trois Maillol, trois Manguin, cinq Marquet, trois Matisse, deux Redon, six Rouault, trois Sérusier, un Signac… et deux Van Gogh. Un

portrait de Roulin en *Postier* et le *Portrait du docteur Gachet* par Vincent que Druet vient de reprendre, pour 14 000 francs, au comte Kessler.

Fry a également choisi chez Druet un troisième Van Gogh, des *Tournesols*. Ils ont bien été envoyés par Druet à Londres, ils figurent bien à l'exposition des Grafton Galleries sous le numéro 72, *Les Soleils,* mais le cartouche indique : « prêté par M. Paul Mendelssohn-Bartholdy ».

Vendus ! Les *Tournesols* de Schuffenecker ont été vendus ! A l'aveugle, certes, mais vendus. Bartholdy, déjà heureux propriétaire du Judith Gérard amélioré par Schuff, les a achetés par l'entremise d'un marchand de La Haye, qui avait fait un coup en cachette de son patron – la firme de Cornelius Marinus Van Gogh, l'oncle de Vincent et Theo, maintenant dirigée par son fils.

Lorsqu'un amateur de Vincent s'est présenté à la succursale de la Haye qu'il dirige, J. H. De Bois, qui prise fort l'œuvre d'Odilon Redon dont le principal marchand est maintenant Druet, a écrit rue Royale :

> *« Monsieur, parmi nos clients, il se trouve un amateur que nous avons intéressé assez sérieusement pour le Van Gogh « Tournesols », et qui, selon nos expectations viendra nous faire une offre un de ces jours. A quoi nous en tenir maintenant ? Nous avons demandé 20 000 florins, un prix [de départ] entrant pas beaucoup hors de son budget qui ne lui permettrait que d'acheter de temps à temps des tableaux de 5 ou 6 mille. Cependant, nous avons bonne confiance d'obtenir un offre fixe de 13 à 14 mille florins, en lui facilitant le paiement. Dans ce cas, quel montant accepteriez-vous pour le tableau et quel serait notre profit ? En vous payant comptant, il nous reste les risques et la perte des rentes. Un profit de 2500 florins nous semble bien justifié dans cette transaction. Veuillez avoir l'obligeance, monsieur, de nous faire savoir votre opinion dans cette matière. Par le retour du courrier si c'est possible afin que nous sommes instruits quand le Monsieur se présente. »*

De Bois qui ne connaît pas la toile, reçoit un cliché noir et blanc, et peut-être le cliché en couleur réalisé par Druet grâce au procédé autochrome. A réception, De Bois rédige une note,

pour ses archives ou pour préparer son brouillon : « *Tournesols* : Toile 97*74. Des différents exemplaires du sujet, celui-ci est tout de même le plus complet après celui de la collection C[ohen] G[osschalk, second époux de Johanna] La couleur brun profond des *Tournesols* et le joli ton doré faisandé du fond donne à la peinture un aspect plus intime que l'exemplaire chez C. G. qui est peut-être plus anguleux et typique. Ici, six graines sont debout en pleine floraison les autres plus ou moins fleuries. Sans signature sur le pot. Les exemplaires de C .G. et Von Tschudi l'ont [la signature]. Reproduit par le procédé photo Druet ; Druet demande 35 000 francs (12 000 florins à obtenir). »

Le prix finalement payé par Mendelssohn Bartholdi n'est pas connu, mais il semble déraisonnable de le supposer très inférieur aux 35 000 francs demandés par Druet, auxquels serait ajouté un défrayement dédommageant De Bois de sa peine.

Pour la seconde fois, un Schuffenecker est devenu le Van Gogh le plus cher du monde.

Samedi
5
MAI
1934

Ecoulés par divers canaux, les Van Gogh d'Emile Schuffenecker trouvent ainsi paisiblement leur chemin, emportés par le flot et le renom des toiles authentiques. De temps à autre un petit avatar surgit, une vicissitude rompt la monotonie des bonnes fortunes et d'un commerce radieux.

L'alerte avait ainsi été chaude quand, impromptu, Otto Ackerman rendant visite à Amédée découvre chez lui le double d'une toile prêtée par les Schuffenecker à Berlin. Mais Amédée fait preuve de présence d'esprit. Il oppose immédiatement que le copiste n'est pas du tout son frère, oh que non, pas du tout, du tout ! La copie a été prise par un jeune peintre. Un jeune peintre, suicidé depuis, bêtement, pour échapper à un procès. Un suicide pas important. Amédée lui avait demandé de copier l'original qu'il aimait tant, pour conserver un souvenir pour le cas où il aurait été vendu.

L'ancienne *Dame Jaune,* plate copie de l'*Arlésienne,* avait aussi fait problème en refaisant surface en 1912. Le peintre norvégien Bernt Grønvold, qui l'avait rachetée pour 3000 marks des années plus tôt, la prête à la Sécession de Berlin. Il a alors besoin d'argent et tente de vendre à Alfred Lichtwark, directeur de la

Kunsthalle de Hambourg, sa collection de Wasman qu'il estime très généreusement à 1,5 millions de marks et, à Cassirer, son *Arlésienne* estimée, non moins libéralement, à 60 000 marks. Cassirer d'abord suspicieux se radoucit, mais objecte : « M. Grønvold, c'est de la fantaisie. Quelqu'un vous a dit un jour que vous en auriez cela un jour ou une offre vous aura été faite par quelqu'un qui ne possède pas cent marks. » Il écrit cependant à Lichtwark le 22 novembre 1912, que Grønvold a acheté « la plus belle version de l'*Arlésienne*, il y a des années à Copenhague. » Et reste sceptique. Le 20 juin 1917, il achète cependant la copie de Schuff pour la revendre immédiatement 133 000 marks à Sally Falk, un confectionneur de Mannheim qui a fait fortune en habillant l'armée du Kaiser. De nouveau un Schuffenecker bat le record de prix des « Van Gogh ».

Cassirer reprendra la peinture pour la revendre en 1919, nouveau record, à Moritz Winter de Varsovie pour 200 000 marks. Le si haut prix vaudra garantie et les spécialistes y verront « l'un des plus beaux portraits de Van Gogh » voire « son plus grand triomphe » tandis que l'original de Vincent sera un jour qualifié de « *straightforward pastiche* ». Le compliment aurait ravi « le bon Schuff ».

Atypique de l'art de Vincent, le *Jardin à Auvers* connut quelques tribulations. Après son exposition, faute d'indication, parmi les œuvres arlésiennes, comme *Jardin avec parterres de fleurs* lors de la rétrospective Amstellodamoise de 1905, Johanna qui l'avait intégré à sa collection, le prêta. En 1908, rangé parmi les toiles d'« Arles en Provence », il apparaît sous le sobre intitulé de *Jardin* à l'exposition chez Bernheim qu'organise Félix Fénéon, critique d'art reconverti directeur de galerie. Eugène Druet le photographie parmi les 102 toiles prêtées par Johanna. Il part ensuite pour Berlin où Cassirer reçoit l'essentiel des toiles montrées à Paris. Ayant des clients pour trois d'entre elles, il achète, en mars 1908, des *Iris* et des *Roses* appartenant à la mère

de Vincent et « *Garten* ». L'argent reçu, Johanna consigne de son côté la vente de « *Tuin* » (*Jardin* en néerlandais).

Les livres de comptes de Cassirer n'ayant pas tous survécu, le nom de l'acquéreur du *Garten* n'est pas connu, mais ils n'en était manifestement pas satisfait. Il le retourne au marchand, comme en témoigne la double numérotation de la toile dans ses inventaires. Cassirer le glisse dans un lot de six toiles qu'il vend à Bernheim. Singularité remarquable pour une œuvre réputée de Vincent dont la cote double alors chaque année, il le cède à perte, 2000 marks contre une acquisition, déjà bon marché, à 2800. La galerie Bernheim-Jeune enregistre l'acquisition du *Jardin* le 2 avril 1909 et le confie à Druet pour qu'il le photographie. Le *Jardin* plaît à Druet qui l'achète le 12 mai. Il prie Emile Schuffenecker devenu son conseiller pour les Van Gogh de venir l'examiner. Amusé, Schuff lui dit qu'il a encore assez de choses intéressantes dans sa collection pour éviter de revenir sur les affaires classées. Druet suit le conseil éclairé et retourne la toile à Bernheim le 15 mai, annulant la vente.

Le mal n'est pas grand, en avril 1910, accompagné d'Hugo Perls, un cousin marchand de tableaux, Curt Glaser, alors responsable du Cabinet des dessins et des estampes à la *Nationalgalerie* de Berlin, visite la galerie Bernheim-Jeune et y achète le *Jardin*.

A l'arrivée de la toile à Berlin, Glaser et son ami le peintre Hans Purrmann se rendent à l'évidence : il ne s'agit que d'un semblant de Van Gogh, coloré, certes, mais insuffisant : Faux ! Comme les chats échaudés sont, ou comme on devient exagérément méfiant après avoir été floué, les deux hommes deviennent sourcilleux. Ils déclarent également faux, cette fois à tort, le second tableau simultanément acheté chez Bernheim par Glaser et Perls, *Les vieux saules*, une étude arlésienne hâtive montrant une route bordée d'arbres étêtés.

Hugo Perls est en désaccord avec son cousin. Pour lui, le *Jardin à Arles* est un authentique Van Gogh. Son opinion ne constitue

cependant pas la plus solide des garanties, vingt ans plus tard, il achètera coup sur coup onze des faux Van Gogh de la funeste collection Otto Wacker. Par des détours ignorés, auxquels Perls ne fut pas étranger puisqu'il se targua de son rachat, le *Jardin* dont Glaser ne voulait plus et dont Perls se défaussa bien vite est présenté, « *Jardin à Arles* »… à la galerie Cassirer en 1914.

La galerie semble l'avoir cédé peu auparavant à la galerie Caspari qui se monte à Munich. Lors de l'exposition chez Cassirer, le tableau est détenu par Leo Lewin, résidant à Breslau. Lewin va cependant le retourner à la Galerie Caspari qui le gardera longtemps en pénitence. Ces calamiteux débuts sur le marché s'apparentent à une partie de pouilleux : trois discrets retours de la toile au vendeur : à Cassirer en 1908, à Bernheim en 1909, à Caspari en 1914. L'inégalable record n'empêchera pas une brillante carrière avant le retentissant fiasco d'une vente sans enchérisseurs des dizaines d'années plus tard, et de nouvelles compagne pour le soutenir.

Judith ne put se conformer aux recommandations de son mari lui enjoignant de tenir sa langue et se confia à Gaston Poulain. En décembre 1931, le journaliste publie dans *Comœdia* : « Dans le maquis des faux : une femme-peintre, Mme Judith Gérard nous déclare être l'auteur du célèbre Van Gogh : *Portrait de l'artiste aux fleurs*. Les noms de Druet, « la célèbre galerie de M. E. D…, et des Schuffenecker figurent sous leurs seules initiales : « le marchand de tableau M. S… dont le frère était peintre. » Le milieu échangiste d'œuvres chères sait dès lors à quoi s'en tenir : une provenance Schuffenecker est une provenance qu'il sera préférable de remplacer par une autre. La copie de Judith – une hystérique que les experts se fiant à leur sagacité refuseront évidemment de croire – ne sera finalement écartée du corpus que quarante ans plus tard. Judith n'aura pas assez vécu pour que sa copie lui soit ré-attribuée, mais elle avait pu comprendre, en lisant *Comœdia* qui n'avait repris que des bribes de ses confidences, qu'elle avait

choqué son interviewer en lui confiant désabusée : « S'il fallait protester chaque fois qu'une aventure semblable arrive, on n'en finirait plus. »

Curieusement, les Schuffenecker furent davantage menacés au moment de « l'affaire Otto Wacker » avec sa trentaine Van Gogh mis sur le marché par l'ancien danseur de ballet devenu marchand d'art, qui avaient trompé et retrompé experts et marchands.

L'épineuse affaire, qui tenait Berlin en émoi mais laissait la France indifférente, se tranchait en justice en 1932. Cité comme témoin, Meier-Graefe déclare savoir que le peintre Schuffenecker a copié de nombreux Van Gogh, ensuite vendus comme des œuvres authentiques. Cet avis de l'expert qui avait été le premier à valider sans discernement toutes les œuvres de la collection ne manque pas de sel, mais il n'était pas pour autant inédit. En février 1929, le *Vorwärts* avait déjà fait état des méchantes rumeurs circulant dans les cercles d'art berlinois selon lesquelles l'auteur des faux Wacker aurait été démasqué et qu'il s'agissait « du peintre Schuffenecker ». Le *Vorwärts* ajoutait que des peintures d'Emile avaient été achetées pour être mises sur le marché comme des Van Gogh.

A peu près au même moment, répondant aux interrogations d'un lecteur, l'éditorialiste mal averti du *Kunstblatt* s'efforçait d'embrouiller la situation :

> *« Cher ami des arts de Berlin : Vous êtes maintenant la troisième personne à affirmer avoir découvert le fabricant des Van Gogh appartenant à Mr Wacker et à nommer le peintre C.-E. Schuffenecker. Dans les années 1880, Schuffenecker qui a exposé un Portrait de femme au Salon de 1880 et une Nature-morte de fleurs au Salon de 1881 vivait dans les environs de Pont-Avon dans le voisinage de Van Gogh. On sait également que Schuffenecker a peint des peintures comme Van Gogh ou en a copié plusieurs, ou, si vous préférez, qu'il les falsifia. Les raisons n'en sont pas claires. Les falsifier à cette époque – quand Van Gogh n'avait pas de valeur marchande – n'aurait pas eu grand sens ; il est possible que Schuffenecker ait été si enthousiaste de cette nouvelle manière de peindre qu'il ait copié ces peintures pour essayer quelque chose de semblable. Ce Schuffenecker,*

bien sûr est capable de tout, puisqu'il fut par la suite impliqué dans quelques histoires de faux et puni une fois – autant que je sache. Mais il est hautement improbable que nous nous trouvions en présence de travaux de Schuffenecker avec les falsifications récemment découvertes. La peinture de Cyprès actuellement montrée au Kronprinzenpalais n'a assurément pas 30 ans, probablement pas même dix. C'est si plat et les couleurs sont si lavées que l'on ne peut comprendre que les deux experts berlinois qui ont certifié l'authenticité ne veuillent pas admettre qu'ils se sont trompés ou qu'ils ont été dupés. Il aurait été beaucoup plus intéressant de nous avoir dit d'où vous aviez obtenu cette version. Car il semble que certaines personnes, qui y ont un intérêt manifeste, – et je ne veux pas dire seulement M. Wacker – font de leur mieux pour s'assurer que cette situation reste entourée de mystère en soutenant que Schuffenecker peut avoir été le responsable, détournant ainsi l'attention du véritable auteur des contrefaçons. »

Une nouvelle alerte, finalement sans plus de conséquences, aurait pu être plus chaude encore. Ludvig Justi achète en 1928, pour la *Nationalgalerie* de Berlin qu'il dirige, le *Jardin de Daubigny* de Vincent, passé, après la mort de Gustave Fayet en 1925, à la galerie Paul Rosenberg. Une bronca d'artistes allemands partie du Sud Bavière, finalement conduite par un Max Lieberman vieillissant, au moment de la montée du nationalisme allemand, se transforme en fronde. On fait grief à Justi d'avoir dilapidé l'argent public pour de l'art étranger. Pire, 250 000 marks-or, dépensés dans l'achat… d'un faux ! On sait que « l'autre », le vrai, « au chat », est à Bâle dans la collection du grand industriel Rudolph Staechelin qui l'a acheté en 1918 pour 35 000 francs à la galerie Paul Vallotton, dépendance suisse de Bernheim-Jeune.

Justi a beau faire valoir que l'argent vient de dons privés, que des peintures par centaines ont été achetées sous son ministère à des artistes allemands qui reçoivent du gouvernement des aides dépassant de loin la somme consacrée au *Jardin* de Daubigny ; que Liebermann lui-même l'a pressé de continuer la politique d'acquisition des impressionnistes français menée par son prédécesseur ; qu'en achetant le Vincent, authentique sans l'ombre d'un doute, et une toile d'Edvard Munch, il n'a fait qu'acheter des toiles des deux grands artistes germaniques des temps modernes,

ce n'est qu'huile jetée sur le feu, la rumeur du faux enfle à mesure qu'on l'évoque.

Il s'inquiète et se renseigne. Une lettre qu'il écrit le 22 mars 1929 à son ami et collègue le professeur Oscar Moll de Breslau atteste du degré de confusion.

> *« Seriez-vous assez aimable pour m'écrire aussitôt que possible et me dire ce que vous savez du regretté peintre Amédée Schuffenecker qui était un ami de Van Gogh et qui, comme les autres amis de ce dernier Gauguin, Bernard, etc… a échangé de nombreuses peintures avec lui. Après sa mort ses peintures sont passées à son frère qui vit toujours à Paris et qui en possède toujours quelques-unes. Quand le prix des Van Gogh a commencé à monter, le Schuffenecker qui vit toujours a commencé à les vendre, il a trouvé cela agréable et on suppose qu'il en a acquis davantage pour les vendre – sans avoir officiellement le statut de marchand. Une autre version dit que le peintre Schuffenecker a vendu ses toiles, mais qu'au préalable, il les avait copiées. Ces innocentes copies sont supposées avoir été vendues par la suite comme Van Gogh. Le Schuffenecker qui vit toujours le conteste évidemment, mais Rosenberg et Gold ne savent rien non plus. »*

Les deux frères, bien qu'âgés, sont encore tout à fait vivaces, et Emile sort encore son chevalet pour aller crayonner. Justi s'alarme peut-être d'avoir découvert qu'un *Faucheur,* qu'il a acheté un peu plus tôt avec des *Meules de blé* à Bernheim-Jeune pour quelque 220 000 marks, est une copie (aujourd'hui déclassée et perdue) d'un tableau de Vincent détenu par les Schuffenecker entre son achat à Johanna fin 1900 et sa vente à la collectionneuse d'Otterlo Hélène Kröller-Müller.

Le catalogue publié par le marchand-expert hollandais William Scherjon, qui écarte, faute de chat, Jardin de Daubigny de Vincent est coup de poignard. Dans *Maandblad voor Beeldende Kunsten,* Schretlen emboîte le pas et décline longuement ses sensations, assassinant sans merci la toile de Berlin. Le débordement aveugle impressionne Karl Scheffler, directeur de l'influent *Kunst und Künstler.* Approbateur, il cite de nombreux passages de l'article de Schretlen, mais oppose qu'il serait hasardeux de se prononcer définitivement sans avoir comparé physiquement les deux toiles.

Staechelin lit sous la plume de Karl Scheffler : « Comme cette question est décisive dans tous ses aspects, il faut demander d'urgence qu'une tentative soit faite pour que soit apportée à Berlin la toile suisse », et craint pour sa toile. Malgré un goût flottant – Staechelin a acheté un faux Cézanne et a contraint un marchand zurichois à lui reprendre *La chambre de Vincent* en découvrant l'existence d'autres versions – il est persuadé de l'authenticité de sa toile et est disposé à visiter à Berlin son *Jardin*, et son chat, sous le bras. En avril 1934, il organise une réunion du Conseil d'Administration de la fondation familiale qu'il a créée pour résister à la pression fiscale et se donne l'autorisation d'apporter son *Jardin de Daubigny* à Berlin.

Quand il y arrive, le 5 mai, Ludvig Justi n'est plus là pour l'accueillir, il a été débarqué après une intervention des peintres allemands auprès d'un certain Adolf Hitler, ancien peintre qui a des idées arrêtées dans ce domaine aussi. Hanfstaengel a remplacé Justi à la *Nationalgalerie* où il s'efforce de défendre l'art moderne et de résister à la poussée des barbares. Il décide de présenter les deux toiles côte à côte.

Amateurs, experts, directeurs de musée ou marchands, tous sont invités à comparer. L'unanimité se fait sur l'impossibilité d'admettre que les deux *Jardin de Daubigny* ont été peints par le même artiste. Une divergence toutefois les oppose, la toile fausse pour les uns est authentique pour les autres et inversement. Nul ne sait que les deux ont jadis appartenu au Schuff, non plus que Leclercq a racheté l'original avant le maquillage du chat. Alfred Hentzen l'expert de *Nationalgalerie* établit l'authenticité de la toile de Vincent et la fausseté de la copie. Staechelin a son propre expert qui soutient l'inverse. Le triomphe des nazis enterre la querelle. Art dégénéré confisqué, la toile de la *Nationalgalerie* sera cédée en mai 1938, elle gagnera Amsterdam, Londres et New York, avant de partir au Japon en 1974.

Mardi
31
JUILLET
1934

Schuffenecker n'a été que rarement sollicité par la chronique. Il s'est montré arrogant et infatué, comme lors de ses confidences à Ranft pour *Les Hommes d'aujourd'hui* ou à La Rochefoucauld pour *Le Cœur,* et ne s'est jamais départi de cette attitude collant mal à l'image que la critique construira de lui, bien loin de la « vieille ficelle » qu'avait vue Robert Rey. Il est aujourd'hui regardé comme une sorte de benêt finalement humble et limité, comme un inoffensif niais, à la remorque du grand Gauguin qui l'avait assez bien jugé : « En peinture, il avait un tempérament au-dessous de zéro » avant de « prêcher la guerre Sainte », après que le Salon avait commis l'impardonnable impair de ne pas faire cas de son talent.

L'une de ses confidences à la presse a pourtant été des plus étonnantes. Un jour de 1927 se vendit, pour 528 000 francs un Cézanne : *Grands pins et terres rouges au lieu-dit de Montbriant.* Le prix choqua Schuff. Il le choqua d'autant plus, que le Cézanne avait été beaucoup repris par un restaurateur avant d'être cédé à Vollard et Bernheim. Il était placé pour le savoir, il avait lui-même « terminé » le Cézanne.

Il se dénonça spontanément. Puis, emporté par l'élan, conta une histoire rocambolesque sur son acquisition et une seconde sur la nécessité de repeindre les plages blanches pour utiliser un cadre aux dimensions de la toile qu'il venait d'acquérir. Il assurait avoir recouvert les zones que le Maître d'Aix avait laissées blanches. L'énormité passa aussi facilement qu'une énormité et les messages suivirent : « En ce temps-là », disait Maximilien Gautier aux disciples de Schuffenecker, « Cézanne n'était pas encore le géant qu'il est devenu aux yeux des aveugles eux-mêmes. » Ou : « entre camarades on se permet de prendre certaines libertés, nullement sacrilèges. » Gautier reviendra sur l'anecdote : « S'il a parlé, c'est par amour du vrai et détestation du snob. Cela ne saurait lui assurer la sympathie agissante des marchands d'art. Mais il s'en moque éperdument. »

Quand il lui a été demandé quelles zones avaient fait l'objet de ses améliorations, Schuff n'a pas hésité un instant et a tracé une ligne de démarcation franche, revendiquant en sus quelques retouches ici ou là.

La provenance imaginaire n'est pas moins précise : « Combien de fois notre ami Schuffe (ainsi abrégeait-on son patronyme entre camarades) ne m'aura-t-il pas compté sa rafle de sept Cézanne à quarante francs pièce ? » Peut-être aurait-il été prudent de vérifier, mais ces gens travaillent pas ainsi.

Schuffenecker a également revendiqué la paternité – partielle – de quelques autres Cézanne : « le ciel » dans un *Bassin du jas de Bouffan* et « le rose des mains que tout le monde admire à juste titre » dans un *Portait de madame Cézanne*. « Quelques touches bien appliquées lui avaient permis de faire disparaître les imperfections. » Imperfections rectifiées sur les œuvres d'un Cézanne que Schuff avait présenté en 1891 comme « impeccable technicien » et qui deviendra, trente ans plus tard, dans une lettre à André Lebey du 26 novembre 1921, pour le très effacé Schuffeneker un imposteur : « Et il y a le barge Cézanne qui a été

montré en exemple pour quelques années maintenant – mais qui doit couler, non pas à cause de son honnêteté, Cézanne était naïf sincère et modeste – mais parce qu'ils ont fait de lui un Maître novateur, une sorte de Dieu. – c'est une idole à déboulonner. Nous sommes devant les écuries d'Augias et personne ne prend le balais. Ah si j'étais Hercule, je n'herculerais pas. »

L'éventuelle reconnaissance de Cézanne comme grand précurseur de l'art moderne donnait de l'urticaire à l'hercule en rêve, qui avait, déjà en 1914 dans une lettre au critique Charles Chassé, soutenu que Cézanne, mort en 1906 : « n'avait jamais été même capable de terminer une étude et n'avait jamais fait ce qu'on appelle un tableau. Je n'ai jamais pu comprendre l'admiration de Gauguin pour ce perpétuel raté – à qui on a fait une réputation de chef d'école. Bon, ils sont charmants ses élèves, ces Matisse et consort. Cézanne était un ingénu sincère et sévère et ne pouvait pas comprendre que ses peintures aient eu un tel succès à la fin de sa vie. »

Humble parmi les humbles, il fulminait contre l'exposition Vlaminck organisée par les Bernheim, jugeant scandaleux que le critique Louis Vauxelles ait proclamé Vlaminck héritier et continuateur de Cézanne. Une protestation publique devait s'organiser, il le réclamait sans rien revendiquer pour lui-même, « Après les outrages et les catastrophes de ma vie, je puis vous assurer que je n'ai plus aucun désir de me montrer moi-même ou de me hausser. Mais quand on voit l'autel des dieux à ce point pollué, je suis capable de pousser un cri d'indignation et de nécessaire protestation. »

Faute de ne pouvoir, que clandestinement, prouver en peinture, mégalomane trônant en secret au-dessus de la piétaille, il avait pu s'élever encore, s'intéresser à d'autres secteurs et devenir un authentique penseur. Il ne disserta pas seulement sur l'art. La religion, la philosophie, l'histoire, l'économie, la psychologie, « dans leurs plus hautes sphères », comme le disait son ami le

comte, ou encore « la symbolique en poésie » devinrent autant de ses jardins. Des manuscrits de ses conférences et ses articles qui survivent montrent comment, assemblant des mots, Schuff avait le sentiment d'agencer des idées sur les inquiétudes du moment : pessimisme sur le siècle qui meurt privé d'art véritable, âme de la France éternelle détournée de la vision des choses supérieures par la philosophie rationaliste du XVIIIe siècle, montée des appétits d'êtres sans idéal à qui la machine suffit. Détours par la sublime floraison de spiritualité et d'Art du Moyen-Age, par le catholicisme forgeant l'âme de l'Occident. Pour lui, tout est plaisant jusqu'à Louis XV, mais les hommes du raisonnement de l'analyse, surviennent et toute poésie disparaît, celle de la sensualité incluse. Napoléon ? Pas coupable : Au contraire ! « Si le règne de l'homme de fer eût pu durer, je crois que de cette atmosphère de sang, de ces champs de perpétuel carnage aurait surgi un art de flamme et d'acier, car il faisait à la France une âme, cet homme, une âme héroïque, dans un baptême de sang. »

Le délicat coloriste, le Schuff en pantoufles peint par Gauguin rêvait ainsi d'*art de flamme et d'acier*. Passe Jésus qu'il avait oublié. Il va lui régler son affaire en deux mots et évaluer ses chances :

> « *Il faut rallumer le flambeau. Christ l'avait allumé en notre Occident. Son œuvre est morte ou du moins agonise. Elle ne ressuscitera probablement pas. Reste sa torche à terre : Qui va la ramasser ?* » Schuff sort l'oriental Bouddha de son chapeau, cela ne lui sied pas non plus, il délaisse. Qui pourrait bien ramasser une torche pareille ? Ah ! voilà : un inconnu. Il invente l'Inconnu Providentiel et lui intime un ordre : « *Quel qu'il soit, qu'il se hâte, plus que jamais, sinon point d'art. Mais s'il vient ce Messie, s'il dresse vers le ciel sa flamme mourante, alors un art nouveau surgira de lui-même, sans Musées, sans écoles, spontanément comme une fleur jaillit, au printemps, de l'arbre plein de sève et d'amour qui ainsi s'exprime.* »

Familier de Jésus, de Napoléon et de Bouddha, Schuffenecker s'envola parfois plus haut encore dans ce qu'il est convenu d'appeler la philosophie, sans pour autant dédaigner l'abordage des questions plus terre-à-terre, sociales et politiques, qui

accablent le mortel. Membre actif de la Société Théosophique, il donnait parfois des conférences exposant la vision qu'il avait du monde tournant autour de lui. Des notes conservées frappent par la fermeté du jugement, l'implacable de la critique ou la généreuse distribution des tâches aux penseurs auxquels il montre la voie. Un manuscrit, une « étude », s'intéresse aux *Erreurs des grands initiés*, le tiercé gagnant est : Bouddha, le Christ et Confucius. Mais même !

> *« Toutes les religions ou les doctrines religieuses ont échoué dans leurs tentatives d'adoucir la souffrance humaine et de rendre l'homme meilleur. Les grandes civilisations qu'ils ont fondées ont fait faillite faute d'avoir pris en compte tous les aspects de la tâche. D'abord prendre soin du corps, la part matérielle. L'homme doit d'abord se trouver dans des conditions matérielles satisfaisantes ? L'homme peut vivre sans moralité, sans justice, sans idéal, mais il ne peut vivre sans habits, sans abri – en un mot sans satisfaction de ses besoins immédiats. Un minimum sain dans un corps sain, comme disaient les anciens. Cultiver l'esprit avant d'avoir pris soin du corps est mettre la charrue avant les bœufs – Du fait de ces erreurs jusqu'à présent le champ humain a été mal cultivé. Même Bouddha et les autres ascètes méditatifs n'auraient pu survivre sans quelqu'un s'occupant de leurs besoins vitaux. Le Christ a aussi fait l'erreur de n'être concerné que par l'âme et pas du tout par les conditions d'existence matérielle. Comment la graine de la fraternité peut-elle pousser dans le cœur de gens qui vivent dans des sociétés où règnent les privilèges et l'inégalité ? Comment quelqu'un dans la misère peut-il avoir des sentiments fraternels pour l'enfant du palais [il avait d'abord écrit au château, mais s'est ravisé] qui, dès sa naissance est pourvu de luxe, de fortune et de tous les biens apparents. »*

Faute d'avoir vu dans ce brouet de sermonnée la généralisation des malheurs et des soucis de Schuffenecker, bileux vivant, à la fin du siècle, sans moralité, sans justice, sans idéal, veuf depuis que Louise désespérée s'est jetée dans la Seine, mais matériellement pourvu, Maximilien Gauthier le présentera en « insociable par excès d'amour, et des exigences quotidiennes calquées sur un trop haut et trop pur idéal. »

C'est ce savant ignoré et oublié, affligé d'un cancer de la prostate qui répond au soir de sa vie au critique Charles Kunstler, à la

recherche de Gauguin, qui a entendu parler de : « *Mes conclusions sur l'art* », dernière envolée de Schuffenecker valant testament artistique, reprenant de Verlaine : « De la musique avant toute chose. » La formule, qu'il aurait inscrite au fronton de l'école qu'il aurait aimé ouvrir, lui permet de disqualifier au passage Poussin ou Ingres trop peu musiciens à son goût, au contraire de Delacroix.

Reçu rue Olivier-de-Serres dans une pièce tapissée de dessins de Redon et de peintures de Schuffenecker, Kunstler recueille les dernières confidences, livrées « non sans amertume », du « camarade de travail de Gauguin » relégué « dans l'oubli presque total » à qui « on n'a pas encore rendu justice », mais dont *Le Square*, déjà exposé aux *Indépendants* cinquante ans plus tôt, est « une des toiles les plus admirées au Grand Palais, la plus admirée peut-être ? »

Schuff ne peut se retenir d'une anecdote qui le ripoline avant-gardiste : « Un jour qu'on se moquait de mon admiration de la peinture moderne, je dis à ceux qui m'entouraient : « je vais vous montrer ce que c'est que l'impressionnisme. » J'avais sous les yeux un charmant modèle. Je garnis ma palette avec trois couleurs, du jaune, de la laque et de l'outremer et je me mis à peindre cette étude de jeune fille que j'ai donnée au Luxembourg. C'est en me voyant travailler que Luce et de Monfreid se sont ralliés à l'impressionnisme... » Le portrait de Jeanne âgée d'une douzaine d'années – d'ailleurs attribué par le catalogue du Luxembourg à « Amédée Schuffenecker » – aurait ainsi servi d'étendard... dix ans après la guerre.

Sur Gauguin qui lui avait écrit : « Vous savez bien qu'en art j'ai toujours de raison » ? Rien, sinon qu'il lui aurait demandé : « Est-ce que ta femme est toujours aussi rosse ? » et qu'il n'était « pas commode » (tandis que Redon était « un homme délicieux »), « c'est pourtant par lui que j'ai connu Pissarro, Degas, Guillaumin, Van Gogh. Je suis le premier à avoir acheté des Van Gogh. Deux

toiles de 30 pour trois cents francs ! C'est encore à moi que Redon a vendu ses premières œuvres. »

« Entrant un jour, chez Volpini, pour se rafraîchir, Meissonnier examina avec attention les travaux de notre groupe et ne put s'empêcher de dire : « Diable, voilà des concurrents sérieux ! » Tout en suivant les Impressionnistes, j'ai toujours cherché à être moi-même. Pour moi la peinture est la réalisation d'un rêve édenique. Pour moi la peinture doit être avant tout musicale. Delacroix, c'est une immense symphonie, Corot, c'est la flûte de Tityre. »

C'est sur ces mots que j'ai quitté le dernier représentant d'un groupe de peintres aujourd'hui disparus et dont la gloire rayonne dans le monde entier. Lui seul a été oublié. Quand réparera-t-on cette injustice ? »

Schuff pousse son dernier soupir le 31 juillet 1934, mettant fin au « calvaire de cette âme incomprise et douloureuse » qui laisse quelque 300 000 francs d'héritage. Dans *Beaux Arts*, Edouard Deverin, un de ses anciens élèves à Vanves, évoque les relations houleuses avec Gauguin. Il le distingue comme collectionneur et parie que l'avenir lui réservera une place, certes modeste, mais honorable, aux côtés de ses frères d'armes dont certains connaissent déjà la gloire.

La *Deutsche Allgemeine Zeitung* rappelle que le nom de Schuffenecker a été évoqué lors de différentes affaires de faux Van Gogh, mais que les copies ont probablement été mises sur le marché « par son frère Amadé », marchand de vin et d'art et que différentes collections hébergent sans doute des Van Gogh « peints par Amadé », sans que l'on sache exactement ce qu'il en est.

La rétrospective au Salon des *Artistes indépendants* qui, en 1935, rend hommage au dernier de ses pionniers « mort très vieux » ne permet pas d'éclaircir. Le tiers des quelques lignes que *Ouest-*

Eclair lui consacre reflète le malaise : « Schuffenecker a aussi pastiché van Gogh, par un portrait l'*Homme à la pipe*, qui n'est que la médiocre copie d'un tableau les plus célèbres. En somme, avec cette rétrospective Schuffenecker apparaît comme un artiste qui n'a jamais travaillé que dans les poncifs et ne s'en est jamais dégagé. On juge la difficulté d'être original. »

Ne pas être reconnu artisan de la Grande Peinture n'exclut pas la maîtrise technique. Un talent qui s'adapte est un atout a un autre jeu. Cela n'interdit pas que « cet artiste laborieux et timide » tienne « sa place dans l'histoire de l'impressionnisme », comme le note Gustave Kahn dans les adieux très réservés du *Mercure de France* à l'« aigri à bon droit » qui demeure « bon peintre ». Sait-il de quoi peut se montrer capable un acrimonieux habile ?

Divers essais mal venus s'étaient échoués dans la collection de Jeanne, la fille d'Emile si fière de son père. Elle est l'héritière des deux frères si semblables, mais seul son père entrera dans l'Histoire, statufié, il a déjà son buste, « si expressif ». René Bruyez, son premier amour, le montre aux *Artistes indépendants* en mars 1937.

Le 10 septembre 1937, neuf jours après la mort d'Amédée, « gaillard habile » qui avait pris soin de faire le ménage chez son aîné, un voisin d'Emile raconte : « J'ai dû cependant accompagner Mme Jeanne Schuffenecker au domicile de son oncle défunt pour l'aider à recevoir un marchand de Zurich qui voulait se faire réserver un lot de tableaux. Eh bien, Amédée Schuffenecker en avait encore bien plus que moi, mais pas de la même qualité. Il y a là-dedans quelques Van Gogh de nouvelle fabrique (dont un garanti par Emile Bernard). Je me suis permis de dire à sa propriétaire ce que j'en pensais. Et M. Ganz (c'est le nom de son client) n'a pas tardé à le lui confirmer. Il y a là-dedans de bon que les Gauguin (pas tous) et un petit Pissarro. Un autre plus important est faux, de l'avis de Ganz, comme du mien ». À peine

plus tard, une nouvelle lettre ajoute : « Les croûtes d'Amédée, dont je ne donnerais rien, se vendent à merveille. »

Pauvre Amédée, lui si généreux qui avait tenté de s'acheter une respectabilité en tentant d'offrir en 1910 à l'art de son grand frère un passeport pour l'éternité artistique en lui décrochant des cimaises ! Au musée du Luxembourg, cet *Amateur d'Art,* couronné d'un *Grand prix* obtenu à l'*Exposition Franco-Britanique* de 1908, proposait de donner – « avec tout mon cœur » – un tableau « de notre grand Gauguin » et se disait « tout prêt à offrir un Van Gogh au Musée du Louvre ». Dons refusés. En janvier 1927, le musée du Luxembourg accepta tout de même, de « A. Schuffeneker-Gobit » qu'il remercia, trois lithographies de Toulouse-Lautrec.

En 1938, Jeanne enjoindra le critique Charles Chassé, de distinguer un frère de l'autre : « Veuillez mettre devant Schuffenecker C. E., car il y a un A. Schuffenecker et je tiens à ce qu'on ne confonde pas. » Motifs du nécessaire *distinguo* ? Lointain ? Le catalogue-guide du musée du Luxembourg de 1929 avait attribué à Amédée le portrait de Jeanne qui lui avait été offert. Plus récent ? Louis Vauxelles a mangé le prénom appelant Emile, dans *Les Nouvelles littéraires* « Schuffencker l'ainé », mais c'est surtout l'exposition inaugurale du *Palais de Tokio,* l'année précédente qui a fait souci.

Un Gauguin de l'époque de Pont-Aven y a été montré, prêté par Emile Labeyrie, ancien gouverneur de la Banque de France, mais Emile Bernard a reconnu un *Paysage Breton* de sa main, peint en 1888 à Saint-Briac, qu'il avait vendu à Amédée en 1925 et dont la signature avait été ensuite remplacée. L'*Intransigeant* du 22 juillet 1937 révèle l'affaire. Labeyrie surpris, mais tout disposé à faire disparaître « la signature que vous me dites fausse » interroge Bernard. Arguant de sa bonne foi, il lui précise avoir acquis l'œuvre, avec quelques autres, auprès des héritiers Schuffenecker. Parmi les autres, quelques Bernard qu'il lui demandait d'avoir l'amabilité d'authentifier et plusieurs « Van Gogh » qu'il détaillait

– tous malheureusement faux – dont un certifié par le même Emile Bernard.

Lancinante affaire. Pour Jeanne, la jalousie avait poussé un déçu notoire à revendiquer la paternité de la toile : « Chez Bernard – sa grande préoccupation c'est de prouver par là que c'est lui Bernard qui a fait Gauguin, c'est tellement vrai qu'on a pu signer un tableau de lui Gauguin… »

Vingt ans plus tard, Jeanne, qui continue à veiller au grain et sur l'œuvre paternelle, demandera « formellement que soient retirées de toute vente publique, collection privée ou galerie les œuvres de mon père dont la présentation prêterait ensuite à la falsification. » Par précaution.

Après elle, des savants, des marchands, des experts, des historiens de l'art, des journalistes et divers commentateurs s'assembleront en une grande amicale de mystifiés pour promouvoir un Schuffenecker probe. Bien sûr, chacun fustige un travers, remarque une anomalie, lève un doute, consent des zones d'ombre, évoque une personnalité complexe, mais dans le bal des cocus chacun a ses raisons de soutenir qu'il est impensable, inenvisageable, tout à fait exclu que ce monsieur ait pu peindre des choses qui seraient aujourd'hui prises pour d'authentiques Vincent, Gauguin ou Cézanne. Il n'avait pas le talent requis. Ses partisans se fondent sur leur oeil, sur l'avis du voisin, sur l'absence de preuves admises par eux-mêmes, sur leur compétence présumée, sur celle de leurs pairs, comme l'ont fait, avant de devoir reconnaître l'évidence, les soutiens des Wacker, Van Meegeren, Elmyr de Hory et autres Beltracchi ou Greenhalgh, tous faussaires de modeste talent qui ont fait un temps illusion. Ils s'en remettent de manière générale aux assurances de quelques escrocs patentés qui ne peuvent, sans tout perdre, se dédire et admettre l'accablante réalité de la plus formidable mystification jamais aboutie.

Que Schuffenecker ait été, avec la vente de ses *Tournesols* à Londres le 31 mars 1987, sous couvert de van Gogh, le peintre le plus cher du monde demeure inconcevable, notre culture est contre, l'industrie du spectacle s'y oppose de toutes ses forces.

Vendredi
4
SEPTEMBRE 2015

Toute ressemblance entre la réalité et les fariboles servies par un marché de l'art gangrené pour véhiculer l'illusion qu'Emile Schuffenecker et ses complices étaient d'honnêtes gens serait pure coïncidence.

www.ingramcontent.com/pod-product-compliance
Lightning Source LLC
Chambersburg PA
CBHW020909180526
45163CB00007B/2680